新文京開發出版股份有限公司

NEW WCDP

新世紀‧新視野‧新文京 — 精選教科書‧考試用書‧專業參考書

 New Wun Ching Developmental Publishing Co., Ltd.

New Age · New Choice · The Best Selected Educational Publications — NEW WCDP

橋梁安全檢測

沈永年 編著

國家圖書館出版品預行編目資料

橋梁安全檢測／沈永年編著.－二版.－新北市：新
文京開發出版股份有限公司，2022.07
　　面；　公分

　ISBN　978-986-430-854-5（平裝）

　1.CST:橋梁工程

441.8　　　　　　　　　　　　　　　111011129

橋梁安全檢測（第二版） （書號：A290e2）

編　著　者	沈永年
出　版　者	新文京開發出版股份有限公司
地　　　址	新北市中和區中山路二段 362 號 9 樓
電　　　話	(02) 2244-8188（代表號）
F　A　X	(02) 2244-8189
郵　　　撥	1958730-2
二　　　版	西元 2022 年 07 月 25 日

作者 序

- Bridge must undergo safety inspection to insure traffic safety -

　　橋梁為跨越河流、海域、山谷、道路、鐵路或其他障礙而建造的結構物。有人說交通運輸為國家社會經濟建設之母。而橋梁則為交通運輸之樞紐，即橋梁就等於交通，橋梁為交通系統不可或缺之結構物。近年來隨著交通建設的發展，跨河橋梁與高架橋梁在交通工程中的重要性也與日俱增。但是橋梁在其生命週期中，常遭受人為外力（譬如超載、不當使用等）及自然災害（譬如地震、颱風與洪水等）之危害，加上橋梁管理單位人力不足及檢測維修補強之預算經費有限，導致國內橋梁之劣化情形日益嚴重。

　　橋梁安全檢測與維修補強，在橋梁結構物之使用生命週期中是相當重要的。若缺乏定期與不定期之檢測與維護補強工作，則橋梁結構容易因腐蝕、沖蝕、龜裂、剝落等劣化作用而影響交通機能品質，嚴重的話甚至會發生塌橋事故；輕者如 2000 年 8 月 27 日下午 2 點 53 分所發生之高屏大橋落橋事件，影響_地居民之交通，長達一年之久，造成高屏地區二地居民交通上相當之不方便；嚴重的如韓國斧山泗水大橋於交通尖峰時段發生斷裂，造成多人傷亡之悲劇，故橋梁必須定期進行檢測與維修補強。橋梁於災害發生前，若有做好安全檢查，則可防範災害於未然。災害發生後，如何評估鑑定橋梁之安全性，並採取適當因應措施，亦為社會大眾關注之事項。而橋梁受災損之原因，涉及工程規劃、設計、施工、營運管理等各階段之品管因素，而影響橋梁設施安全。故需建立災後之橋梁安全驗證機制，協助各公共設施使用單位及主管機關辦理災後重大公共設施安全評估及鑑定等工作，作為後續處理依據。

本書旨在闡述橋梁之安全驗證機制，及安全評估與鑑定之工作方法，期能減少橋梁之損壞速度與程度，進而達到防災與避災之目的。針對以上橋梁問題，應定期針對現有橋梁進行安全檢測，再根據橋梁受損現況，作安全性之評估；並擬定橋梁進一步之維修或補強處理方案。由於國內橋梁養護維修相關資訊較缺乏，為使檢測及維修工程師在從事橋梁養護維修時有所依據，以確保橋梁之安全，相關養護、維修及補強之正確觀念亦不可忽視。面對有危險因子存在之橋梁，如何建立有效的監測與預警系統；及有效管理數量龐大之橋梁系統資訊，亦為橋梁安全檢測之重要課題。本書著重於橋梁安全檢測之檢測與管理維護方面，全書共分十章，第一章為緒論，第二章為橋梁種類與結構，第三章為橋梁載重，第四章為橋梁劣化與災害，第五章為橋梁安全檢測系統，第六章為橋梁目視檢測法，第七章為橋梁結構非破壞檢測法，第八章為橋梁維修補強，第九章為橋梁管理系統，第十章為案例分析探討。期能作為大專院校土木建築營建科系相關課程之教材，及土木建築從業人員於橋梁工程結構物之檢測與管理維護時參用，以確保橋梁工程結構物的安全性與耐久性，提供用路人在交通運輸上之安全與順暢。

本書之完成特別要感謝新文京開發出版股份有限公司同仁的督促與催稿，更要感謝魏冠宇同學幫忙打字。感謝陳宗禮先生提供封面橋梁照片，及林坤廣先生惠賜墨寶於封面題字。由於橋梁安全檢測為一隨時代進步的學識，其發展可說是日新月異。本書雖經全力以赴且耗費相當長的時間才完成，但筆者學識及經驗有限，在催促急切下錯誤必所難免，倘祈各方先進賢達不吝指正賜教，是所至盼。

沈永年謹上

2022 年 6 月於國立高雄科技大學土木系所研究室

PREFACE

目錄

第一章　緒　論

1-1　橋梁與交通 ………………………………………… 2

1-2　橋梁生命週期 ……………………………………… 5

1-3　橋梁安全檢測專有名詞 …………………………… 7

1-4　橋梁安全檢測目的 ………………………………… 9

1-5　橋梁安全檢測種類 ………………………………… 9

第二章　橋梁種類與結構

2-1　橋梁種類 …………………………………………… 14

2-2　橋梁結構與附屬設施 ……………………………… 17

2-3　橋面版 ……………………………………………… 20

2-4　磨耗層 ……………………………………………… 20

2-5　伸縮縫 ……………………………………………… 21

2-6　支承 ………………………………………………… 22

第三章　橋梁載重

3-1　靜荷重(Dead Load) ……………………………… 26

3-2　活載重(Live Load) ………………………………… 26

3-3　次要活載重 ………………………………………… 28

3-4　其他荷重 …………………………………………… 29

3-5　橋梁變位 …………………………………………… 29

第四章　橋梁災害與劣化損壞

4-1	洪水災害	34
4-2	地震災害	35
4-3	颱風災害	35
4-4	橋梁劣化	36
4-5	橋梁損壞	41

第五章　橋梁安全檢測系統

5-1	橋梁安全檢測體系	50
5-2	橋梁管理系統功能與運作模式	56
5-3	橋梁安全檢測分類	60
5-4	橋梁檢測員職責與工作	61
5-5	橋梁安全檢測準備工作	63

第六章　橋梁結構目視檢測法

6-1	定義與特性	70
6-2	目視檢測目的	70
6-3	橋梁目視檢測法	71
6-4	橋梁目視檢測設備	73
6-5	DERU 橋梁目視檢測法	74
6-6	橋梁目視檢測法之比較	89

第七章　橋梁結構非破壞檢測法

7-1　定義與重要性 …………………………………… 106

7-2　拉拔法(Pull-out test, ASTM C900-87) ……… 108

7-3　反彈試錘法(Rebound Hardness) …………… 110

7-4　其他非破壞檢測方法 …………………………… 112

第八章　橋梁結構維修補強

8-1　橋梁維修補強觀念 ……………………………… 122

8-2　橋梁結構維修工法 ……………………………… 124

8-3　橋梁結構補強工法 ……………………………… 128

第九章　橋梁安全管理系統

9-1　橋梁安全管理系統之重要性 ………………… 138

9-2　橋梁安全管理系統之定義與特性 ………… 139

9-3　橋梁安全管理系統功能 ………………………… 142

9-4　橋梁安全監測系統 ……………………………… 144

第十章　橋梁安全檢測案例探討

10-1　九如路陸橋 ……………………………………… 148

10-2　自立陸橋 ………………………………………… 166

參考文獻

第一章

緒　論

- 1-1　橋梁與交通
- 1-2　橋梁生命週期
- 1-3　橋梁安全檢測專有名詞
- 1-4　橋梁安全檢測目的
- 1-5　橋梁安全檢測種類

▶ ▶ ▶ ▶

1-1 橋梁與交通

● 橋梁重要性

交通運輸為國家經濟建設之母。而橋梁為交通運輸之樞紐,橋梁就等於交通,即橋梁為交通系統不可或缺之結構物。當公路越過河川、山谷需藉橋梁貫通;穿越都市都使用高架橋,以節省土地增加利用空間,由此可見橋梁之重要性。隨著交通建設的發展,近十幾年來跨河橋梁與高架橋梁在交通工程中的重要性也與日俱增。但橋梁常遭受人為外力(超載、不當使用)及自然災害(地震、颱風與洪水)之危害,加上目前橋梁管理單位人力不足及維修補強經費有限,導致國內橋梁劣化情形日益嚴重。

安全檢測與維修補強在橋梁結構物之使用生命週期中是相當重要的,若缺乏定期與不定期之檢測與維護補強工作,則橋梁結構容易因腐蝕、沖蝕、龜裂、剝落等劣化作用而影響交通機能品質,嚴重的話甚至會發生塌橋事故;輕者如高屏大橋之落橋事件,影響二地居民之交通;嚴重的如韓國斧山泗水大橋於1994.10.21 早上交通尖峰時段發生斷裂,造成 32 人死亡 17 人受傷之悲劇,故橋梁必須定期進行檢測與維修補強。圖 1-1 為橋梁結構物之危害劣化因素與損壞示意圖。面對橋梁危害劣化損壞問題,應就現有橋梁結構物進行定期安全檢測,再依橋梁受損現況,作安全性之評估;並擬定橋梁進一步維修或補強處理方案。

國內橋梁養護維修相關資訊漸趨成熟,為使檢測及維修工程師在從事橋梁養護維修時有所依據,以確保橋梁結構物之安全,相關養護、維修及補強之正確觀念不可忽視。針對有危險因數存在之橋梁,如何建立有效的監測與預警系統;及有效管理路數量龐大之橋梁系統資訊,亦是橋梁養護之重要課題。即橋梁安全檢測之目的,在於維持橋梁良好機能,以提供良好的行車品質並確保行車安全。

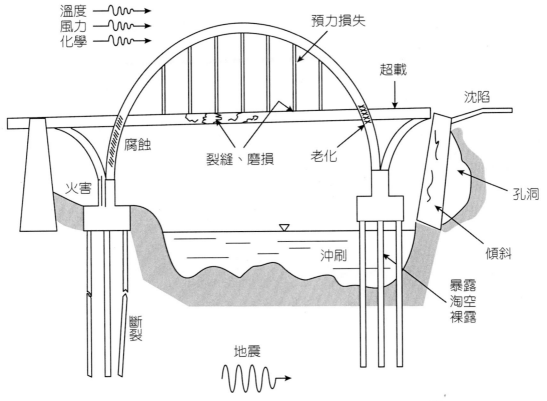

圖 1-1　橋梁結構物之危害劣化因素與損壞示意圖[1]

交通運輸系統

　　交通運輸系統 (Traffic Transportation System) 包含陸路運輸 (Land Transportation)、水路運輸(Water Transportation)、航空運輸(Air Transportation)與管線運輸(Pipe Line Transportation)，如圖 1-2 所示。在這些交通運輸系統中，均需使用到橋梁(Bridge)。一般而言，橋梁於下列六種情況與其他構造物共存，而形成整體之運輸系統：

1. 跨越山谷、河川、海域

2. 跨越道路、鐵路或其他障礙物

3. 立體交叉處

4. 高（快）速公路

5. 高速鐵路

6. 觀光休閒

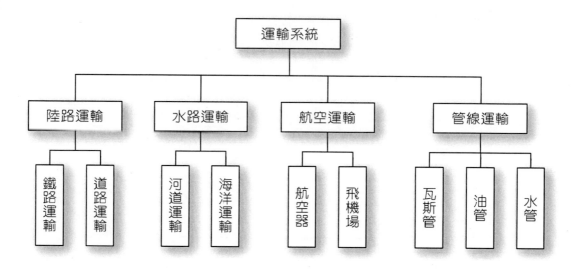

圖 1-2　交通運輸系統

　　陸路交通運輸系統包括鐵路與公路二種。其中公路若依公路行政系統來分類，則公路可分為國道、省道、縣道、鄉道與專用道路等五種，如圖 1-3 所示。

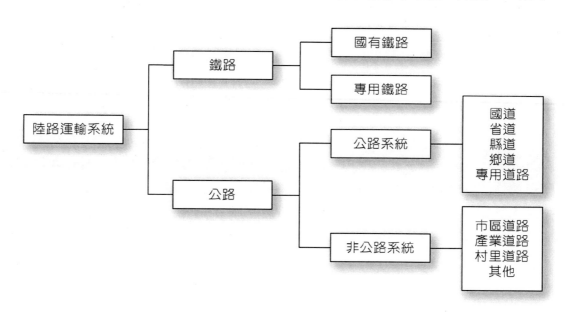

圖 1-3　陸路運輸系統分類圖

 1-2 橋梁生命週期

● 橋梁生命週期

橋梁結構物之命週期包括規劃階段(Planning Stage)、設計階段(Design Stage)、發包施工階段(Bidding and Construction Stage)與營運管理階段(Operation and Maintenance Stage)等四個階段，如圖 1-4 所示。一般橋梁工程之規劃設計與發包施工約 2 年，而其後之營運管理則占 50 至 100 年之久，顯示出營運管理（檢測維修補強）在橋梁生命週期之重要性。

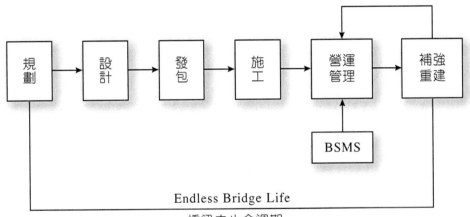

圖 1-4　橋梁之生命週期

● 橋梁安全管理系統(Bridge Safty Management System, BSMS)

圖 1-5 為橋梁安全管理系統之內涵，完整橋梁安全管理系統，應包括基礎學識、安全檢測、維修補強與監測管理四大部分。

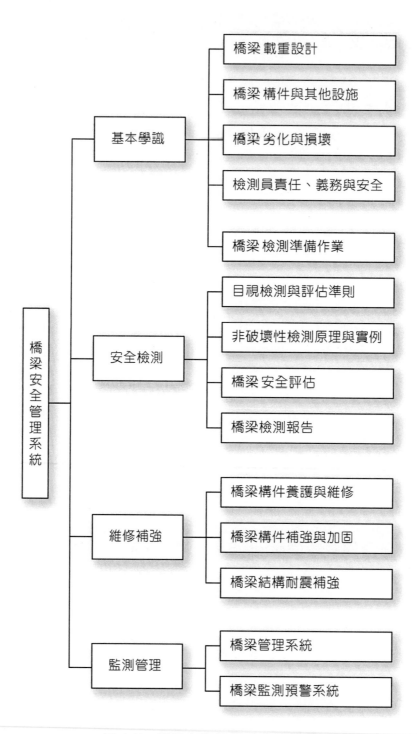

圖 1-5 橋梁安全管理系統示意圖

 ## 1-3 橋梁安全檢測專有名詞

　　一般造成橋梁結構物損壞之原因如下：

1. 規劃設計不當

2. 施工品質不良（偷工減料）

3. 人為破壞（濫採砂石、超載）

4. 維護管理不當

5. 交通負荷超過原有設計量

6. 自然因素（颱風、洪水、地震、土石流）

一 修復(Rehabilitation)

　　修復為部分重建(Partial Reconstruction)，係針對橋梁受損之局部結構，進行修復工作。此修復工作內容包括：加固(Strengthening)、補強(Reinforcing)與修理(Repair)。

二 改建(Replacement；Retro-fitting)

　　當橋梁結構遭受損壞，為恢復其原有設計機能而採取之維修工作。

三 重建(Reconstruction)

　　將既有橋梁結構物（不論損壞與否）全部拆除(Demolition)後，重新建造新的橋梁結構物。

四 改道(Detour)

　　改道係指橋梁遭受大規模破壞後，喪失其功能與安全性下，現有橋梁（道路）必須封閉之情形。

五 民生設施工程(Infrastructure)

　　民生設施工程即土木工程(Civil Engineering)之內涵，包括建築物、橋梁、隧道、港灣、機場、能源輸送、河川、水庫、電力設施等。

六 民生設施工程之生命週期管理系統(Infrastructure Life Cycle Management System, ILCMS)

民生設施工程生命週期亦包括規劃、設計、發包施工與營運管理（檢測維修）等四個階段。而其功能內涵則包括建立基本資料、評估檢測方法、統計排序、維修策略與方法、成本分析、資料傳遞介面更新及災變緊急應變措施等。由於民生設施工程在其生命週期中有不同階段之變化情形，如圖 1-6 所示。必須於生命週期中，給予品質管理與控制、檢測評估及維修補強，才能使民生設施工程具有良好功能性與耐久性。

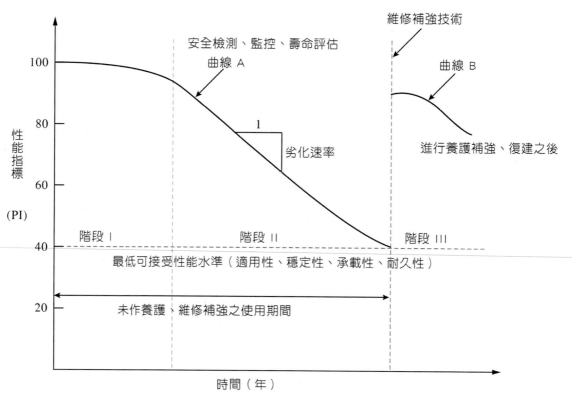

圖 1-6　民生設施於生命週期中不同階段之性能指標

1-4 橋梁安全檢測目的

橋梁安全檢測主要目的為確保交通之安全與順暢。並獲得下列功用：

1. 提供橋梁狀況資訊，橋梁狀況若有危及公共安全時，可立即採取限制車輛通行或封閉交通等管制措施。

2. 提供橋梁劣化程度資訊，如劣化原因與劣化對橋梁構件之影響程度。

3. 使橋梁具有完整記錄，由橋梁歷史記錄可供研析橋梁結構之變化。

4. 適時檢測橋梁結構狀況，可使橋梁維護計劃更具效率並降低維修成本。

5. 及時檢測維修，消除危害橋梁安全之因素，確保安全。

6. 有助於擬定橋梁結構之更新計畫。

1-5 橋梁安全檢測種類

橋梁安全檢測種類依檢測方法、時機與精準度可分類如下：

⚊ 依檢測精準度分類

1. 一般檢測：僅以目測或以簡單之量測器具為之。

2. 詳細檢測：當一般檢測結果無法充分評估橋梁構件安全時，必須進行更詳細之檢測，需要特殊儀器及專業人員。

⚋ 依檢測時機分類

1. 經常檢測：平時實施之橋梁檢測工作。針對用路人造成安全影響，需緊急維修之異狀、損傷為檢測重點。

2. 定期檢測：定時對橋梁構件實施全面檢測，以確認橋梁有無異狀或損傷。

3. 特別檢測：發生天災（如颱風、豪雨、地震造成之水災及震災）或人禍（如火災或人為破壞）後，對橋梁結構所作之不定期檢測。

依檢測方法分類

1. 非破壞性檢測：檢測時不會造成橋梁結構體損壞之檢測方法。一般以目測或藉由聲、光、電、磁等媒介進行間接之檢測。

2. 破壞性檢測：對橋梁結構進行局部之破壞，以獲取必要之檢測資料，譬如混凝土鑽心取樣或結構載重試驗檢測。

學 後 評 量

一、解釋名詞

1. 修復(Rehabilitation)
2. 民生設施工程(Infrastructure)
3. 橋梁管理系統(BSMS)
4. 特別檢測
5. 改道(Detour)
6. Endless Bridge Life

二、問答題

1. 請述橋梁在交通系統中之重要性。
2. 橋梁安全檢測之目的為何？
3. 於何種情況下必須使用到橋梁？
4. 橋梁之生命週期包括哪些階段？
5. 高屏大橋於 2000.8.27 發生斷裂破壞，其原因為何？
6. 請說明橋梁安全檢測之重要性。

橋梁種類與結構

- 2-1 橋梁種類
- 2-2 橋梁結構與附屬設施
- 2-3 橋面版
- 2-4 磨耗層
- 2-5 伸縮縫
- 2-6 支承

第二章

　　依國工局統計資料，橋梁占高速公路長度之比例(%)，於中山高為 9%；北二高為 21%；二高後續計畫則占 48%，顯示橋梁在高速公路之重要性越來越重要。交通部在 921 地震（民國 89 年 9 月 21 日）後於 1999 年 11 月 11 日，邀集各橋梁主管及管理單位，召開「研商橋梁隧道檢測工作推動事宜」會議，由各橋梁管理單位提報相關橋梁資料。截至 2000 年，鐵路局所管理橋梁有 2457 座，其中鋼筋混凝土橋為 2052 座（含 RC 橋 1854 座，預力混凝土橋 198 座），約占 84%；鋼橋為 350 座占 14%，另有 55 座約占 2%為其他材料之橋梁。而公路局所管理之省道橋梁有 2551 座，其中鋼筋混凝土橋（含預力混凝土橋）有 2527 座占 99%，鋼橋有 17 座占 0.67%，另有 7 座占 0.33%為其他材料之橋梁。另高速公路局所管理之國道橋梁共有 572 座，其中鋼筋混凝土橋（含預力混凝土橋）有 558 座占 98%，鋼橋有 14 座占 2%，顯示臺灣之橋梁以鋼筋混凝土橋為主約占 94%，其次為鋼橋約占 5.56%。在實施橋梁安全檢測之前，應先瞭解橋梁之種類與構件，如此才有助於橋梁安全檢測工作執行，達到事半功倍之效果。

2-1　橋梁種類

　　橋梁種類繁多，但可依所在位置、形狀、支承結構、結構材料、結構形式與構築方式等加以分類。

● 依所在位置而區分

　　水路橋（係指跨越河流之橋梁，譬如高屏大橋）

　　陸橋（係指建造於路地上之橋梁，譬如大順陸橋）

　　高架橋（係指立體規劃之快速公（鐵）路橋梁，譬如建國南北路）

● 依形狀而區分

　　斜橋（係指橋梁中心線與支承線之交角小於 90 度者）

　　直線橋（係指橋梁中心線垂直於支承線，譬如高屏大橋）

　　曲線橋（係指橋梁中心線垂直於支承線，但是橋梁中心線呈曲線狀，譬如碧潭大橋）

三 依支承結構而區分

簡支梁橋（係指橋梁之支承為簡支承）

連續梁橋（係指橋梁之支承為連續梁承，譬如圖 2-1 里嶺大橋）

懸臂橋（係指橋梁之支承為懸臂式）

圖 2-1　里嶺大橋

四 依結構材料而區分

木橋（係指使用木材為結構材料而建造之橋梁，如圖 2-2）

石橋（係指使用石材為結構材料而建造之橋梁，如圖 2-3）

RC 橋（係指使用鋼筋混凝土為結構材料而建造之橋梁，譬如高屏大橋）

鋼橋（係指使用鋼骨為結構材料而建造之橋梁）

圖 2-2 聖彼得堡之木橋

圖 2-3 英國劍橋大學中之石橋

五 依結構形式而區分

梁式橋(Girder Bridge)

箱型版橋(Box Bridge)

拱橋(Arch Bridge)

吊橋(Suspension Bridge)

π 橋(π Type Bridge)

斜張橋(Cable Bridge)

桁架橋(Truss Bridge)

六 依構築方式而區分

場鑄式(Cast-in-Place Bridge)

預鑄式(Precast Bridge)

混合式(Combined Bridge)

七 依用途分類

鐵路橋

公路橋

水路橋

人行橋

八 依活動型態分類

固定式橋梁(Fixed Bridge)

可動式橋梁(Movable Bridge)

2-2 橋梁結構與附屬設施

若依支承位置以上下而區分，則橋梁結構可分為下部結構與上部結構二大類。

一 下部結構(Substructure)

橋梁之下部結構包括基礎、橋台、橋墩與帽梁。

1. 基礎(Foundation)

基礎為橋梁結構之最下面部分，其功用在於將橋梁荷重傳遞至承載地盤。而基礎之種類如圖 2-4 所示。

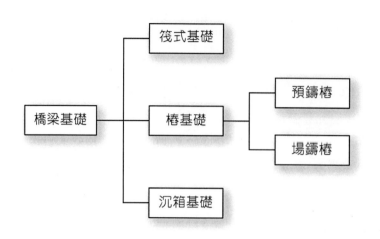

圖 2-4　橋梁基礎種類

2. 橋台(Abutment)

　　橋台的功用在於提供橋梁之起點與終點兩端點之支撐，並穩定兩端橋台背後之路堤，以支撐上部結構之荷重。過水橋之橋台，更應具有保護路堤，免受水流沖刷之功能。

　　橋台包括(1)胸牆(Breast Wall)、(2)背牆(Backwall)、(3)橋座(Bridge Seat)與(4)基礎(Footing)。

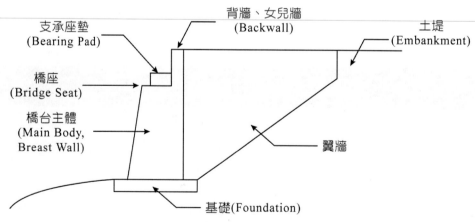

圖 2-5　典型橋台與翼牆組成示意圖

3. 橋墩(Piers)

　　橋墩包括帽梁及墩柱。帽梁為橋墩之頂端構件，與上部結構相連接。部分橋墩並無帽梁，如箱型梁橋之實心牆式橋墩，則無帽梁之設置。

橋墩之功能，在支撐橋面版及橋面版上之載重，並傳遞至基礎及土層或岩層。橋墩應使阻礙交通流（陸橋、高架橋）或水流（過水橋）減至最小。

橋墩在美觀上可多樣變化；至少有下列六種形式橋墩：

(1) 實心牆式橋墩(Solid Shaft Pier)
(2) 柱狀橋墩(Column Pier)
(3) 柱狀橋墩連接實心牆(Column Pier With Web Wall)
(4) 懸臂或錘頭式橋墩(Cantilever or Hammerhead Pier)
(5) 椿排式橋墩(Pile Pier),係將墩基及橋墩一體構築
(6) 塔式橋墩(Tower Type)

4. 帽梁(Cap Beam)

帽梁屬於橋墩之最上面構造，其上為支承座。帽梁與上部結構結合，而具有橫隔梁與隔板之功用。帽梁亦可提升橋梁下方穿越道路淨空。

二 上部結構(Superstructure)

橋梁之上部結構包括支承、鋼筋混凝土梁、鋼梁、預力混凝土梁、橋面版、磨耗層與接縫。

1. 支承。
2. 箱型梁（RC 梁、鋼梁、PC 梁等）。
3. 橋面版。
4. 磨耗層。
5. 接縫。

三 附屬設施

橋梁之附屬設施包括排水、欄杆、照明、引道與隔音牆等。為提高橋梁壽命與維護行車安全，橋梁之排水應考慮三個方向，即：

1. 沿橋梁縱向之排水（與橋梁縱坡有關）。
2. 沿橋梁橫斷面之排水（與橫斷面之橫向坡度或路拱、超高有關）。
3. 橋面下之排水（聚集於橋面或滲入橋面版內之水分須往下排洩）。

當橋面縱坡(Grade)大於 2%、橋長小於 50m 時，雨水可流至橋頭從引道下排除，橋面上不必設置泄水管道，但為防止雨水沖刷引道路基，應在橋頭引道的兩側設置引水槽。當縱坡大於 2%，但橋長超過 50m 時，宜在橋上每隔 15m 設置一泄水管。如橋面縱坡小於 2%，則宜每隔 8m 設置一個泄水管。

2-3 橋面版

　　橋面版位於橋梁上部結構主構件梁之上方，用以承受並傳遞車輛載重。而橋面版需與公路幾何條件相互配合，並設置有縱向及橫向坡度，以利排水。

　　一般橋面版有下列 5 種型式：

1. 複合式(Composite)與非複合式(Non-composite)

　　橋面版與上部結構構件整體連結，須有足夠之剪力連結器。剪力連結器之功用無法傳遞水平剪力，僅使橋面版受力時不致於移動。

2. 場鑄混凝土版(Cast-in-place Concrete Slab)

　　目前混凝土橋面版仍以場鑄混凝土箱型梁版居多，其優點為可適應橋梁之線形變化，缺點為繁瑣耗時。

3. 預鑄混凝土版(Pre-cast Concrete Slab)

　　預鑄混凝土箱型梁版之優點為品管較佳、節省模板與工期。缺點為橋梁之線形變化較差，相鄰二橋面版須施加預力。

4. 正交異向性鋼版(Ortho-tropic Steel Plate)。

5. 鋼製格梁版(Steel Grid Plate)。

2-4 磨耗層

　　橋面版之頂層即為磨耗層。磨耗層(Wearing Course;Deck Overlay)係用於保護橋面版不受車輛載重之直接磨耗，並防止橋面版遭受雨水、冰雪之滲透侵蝕，以提供平坦、舒適、安全之行車功能。

● 磨耗層種類

1. 瀝青混凝土(Asphalt Concrete)

2. 乳膠改質混凝土(Latex Modified Concrete)

3. 高密度低坍度混凝土(High-Density Low-Slump Concrete)

4. 整合式磨耗層(Integrated Wearing Surface)

2-5 伸縮縫

　　由於溫度影響與乾縮潛變之作用，橋梁結構物必須設置伸縮縫以因應之。

　　伸縮縫種類如：

1. 開口縫(Open Joint)

2. 盲縫式

3. 封閉縫

4. 角鋼式（係於相鄰橋面版上側，以角鋼加強之）

5. 壓縮式填縫(Compression Seal Joint)填以可壓縮之橡膠質材料

6. 帶狀填縫(Strip Seal Joint)

7. 模縫(Modular Joint)

8. 覆蓋式鋼版伸縮縫(Sliding Plate Joint)

9. 鋸齒型鋼版伸縮縫(Finger Plate Joint)，如圖 2-6 所示

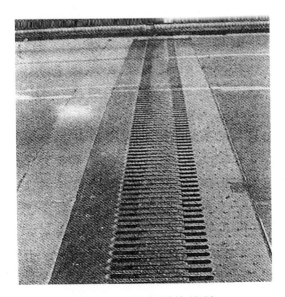

圖 2-6　鋸齒型伸縮縫

2-6 支承

橋梁支承主要功用為：1. 將上部結構傳遞下來之水平與垂直荷重傳遞至下部結構。2. 預留橋梁在縱向因溫度、乾縮潛變所產生之位移。3. 滿足隔震、減震之需求。

一 支承種類依上部結構與下部結構之接合情形如下

　　可動支承(Movable Bearing)：Roller

　　固定支承(Fixed Bearing)：Hinge

　　剛接支承(Rigid Bearing)：Rigid Joint

二 支承種類依材料如下

　　鋼製支承(Steel Bearing)

　　鋼筋混凝土支承(RC Bearing)

　　橡膠支承(Rubber Bearing)

三 支承種類依結構形態如下

　　簡易夾合釘式支承

　　搖軸支承(Rocker Bearing)

　　滾軸支承(Roller Bearing)

　　滑鈑支承、鈑支承

　　球式支承（可旋轉）

　　合成橡膠支承（加勁式與未加勁式）

　　鉛心橡膠支承（Lead Rubber Bearing，具消能功用）

　　盤式支承（具較大伸縮量與可承受較大垂直荷重，如圖 2-7）

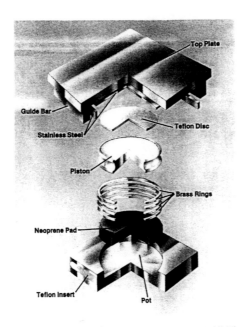

圖 2-7 盤式支承(Pot Bearing)構造

學 後 評 量

一、解釋名詞

1. 曲線橋

2. 盤式支承

3. 帶狀填縫

4. 下部結構(Substructure)

5. 橋台(Abutment)

6. 帽梁(Cap Beam)

二、問答題

1. 請列舉 10 種橋梁。

2. 依結構材料區分，橋梁可分類為幾種？

3. 請述橋梁支承之功用與種類。

4. 橋梁之附屬設施包括哪些？

第三章

橋梁載重

- 3-1 靜荷重(Dead Load)
- 3-2 活載重(Live Load)
- 3-3 次要活載重
- 3-4 其他荷重
- 3-5 橋梁變位

　　了解橋梁荷重，有助於了解橋梁破壞形式及檢測養護維修工作。一般而言，在做橋梁結構設計時，須先確定橋梁承受那些荷重，再計算出支承反力與構件之內力，然後再設計出構件之尺寸與形狀。而橋梁荷重主要包括靜荷重、活載重、風力荷重與其他荷重。

3-1　靜荷重(Dead Load)

　　橋梁之靜荷重係指橋梁結構本身之重量，應包括附加物（電纜線、油管、水管等）及附加載重（磨耗層、人行道、欄杆等）。一般而言，混凝土(Concrete)單位重為 2400 kg/m³，鋼材(Steel)單位重為 7850 kg/m³ ，木材(Timber)單位重為 800 kg/m³。而隔音牆（2m 高）單位重為 150 kg/m，附掛管線為 100 kg/m。

3-2　活載重(Live Load)

　　橋梁之活載重係指為達成交通運輸目的，通過橋梁所造成橋梁負荷之荷重。橋梁活載重包括車輛（含荷重）與行人。依照 AASHTO 規範，車輛活載重包括貨車載重(Truck Loading)與車道載重(Lane Loading)二種。

● 貨車載重

　　公路橋梁之設計活載重，係以標準軸及軸距之貨車荷重，或一標準軸加上均佈在車道上之等值車道荷重表示。一般使用 AASHTO 之兩種貨車荷重系統表示，即(1)一部標準貨車荷重 H 及(2)包括一標準貨車荷重及一部半拖車荷重 HS，如圖 3-1 所示。

1. H 貨車

　　H 貨車荷重包括一輛雙軸標準貨車（兩軸間距 14 英呎，即 4.3 公尺，前軸重為總車重之 20%，後軸重為總車重之 80%），或其相當之集中及均布荷重。H 後面連接數字，為標準貨車總重（美噸）。譬如 H-20，表示標準貨車總重為 20 美噸（18.1 公噸），而其前軸重為 4 美噸，後軸重為 16 美噸。

2. HS 貨車

　　HS 貨車荷重，包括一輛 H 貨車之標準雙軸牽引貨車，再加一部單軸（後軸距 4.3 至 9.1 公尺）半拖車（半拖車軸重與標準貨車之後軸重相同），或其相當之集中及均布荷重。HS 後面連接數字，表示該牽引貨車總重。譬如 HS-20，表示該牽引貨車總重 20 美頓（18.1 公噸），牽引貨車前軸重為 4 美噸，後軸重為 16 美噸，而半拖車之軸重亦為 16 美噸，則總貨車重為 36 美噸。

🔲 車道載重

　　係考慮塞車或交通事故導致車輛在橋梁上綿延一段距離。

註：1 英噸（短噸）=2000 lb
　　HS25（國工局考慮超載對橋梁之損傷，提高 25/20=1.25 倍）

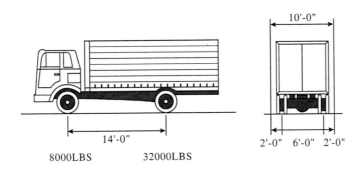

AASHTO H20 貨車

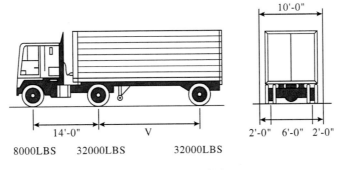

AASHTO HS20 貨車

圖 3-1　H 型與 HS 型貨車荷重示意圖

3-3 次要活載重

橋梁之次要活載重，一般係自然力所造成之載重。次要活載重並非隨時存在，但於設計時應予考慮。次要活載重種類如下：

一 衝擊力(Impact)

當車輛通過橋梁時，由於速度（非由 0 漸漸加載）之作用，導致橋梁的應力與變形比相同的靜載重大。

衝擊因素 I=15.24/(L+38.1)（公制）

二 橫向傳遞力(Lateral Distributed Force)

由於橋梁之橋面很寬，在橋面版下係由數根大梁所支承。於設計大梁時，除本身車道載重外，尚須考量鄰近車道載重橫向傳遞之作用。傳遞係數 Dc=S/D（S：相鄰大梁間距，D：AASHTO 係數）。

三 地震力(Seismic Force)

在臺灣地區，橋梁結構之設計應考慮垂直與水平地震力之作用與影響。

四 風力(Wind Load)

係作用於結構物之暴露面積之活動性均布活載重。結構物暴露面積，係以站立於與橋梁縱方向 90°處可見之橋梁表面積。長跨徑橋梁及懸索式橋梁應特別考慮，必要時須加作風洞試驗檢核之。

五 溫度荷重

係溫度變化造成結構物移動之應力。

六 行車方向作用力

因車輛煞車或加速時慣性力造成行車方向之作用力。

七 土壓力

橋梁下部結構物，譬如橋台或擋土牆，承受地下水壓力與土壓力之水平分力。過大之土壓力將使橋梁結構物傾倒。

八 浮力

當物體浸於水中時，物體所承受上浮之上舉力。

九 離心力

係車輛行駛於橋梁彎曲處，所引起之向外離心力，須於轉彎處設置超高。

十 水流壓力

係水流作用於水中橋墩之水平均佈壓力。

十一 冰壓力

在結冰地區，伏冰將對橋梁構件造成水平壓力。

3-4　其他荷重

施工荷重（包括模板、施工機具等，50 kg/m^2）

縱向力或煞車力

預加荷重

水流壓力

潛變(Creep)

乾縮(Shrinkage)

沉陷(Settlement)

3-5　橋梁變位

　　橋梁所產生位移係由許多因素所造成，包括可預期因素與不可預期因素。不可預期因素係由基礎之沉陷、滑動或轉動所造成。可預期因素，包括活載重變形、溫度變化之伸縮變形、乾縮、潛變、地震、旋轉、風力、震動等。可預期之變形因素中，主要有三項須加以考量：活載重變形、溫度位移及旋轉位移。

1. 活載重變形(Live Load Deflection)

　　橋梁設計時，為符合造型美觀或用路人之舒適，活載重不得造成構件過度變形，甚至對整個結構造成破壞。極限變形係以變形對跨徑比(Deflection-to-Span Ratio)表示。AASHTO 規範規定，由於活載重所造成之極限變形，應小於跨徑之 1/800。譬如 800 英吋(20.3m)跨徑之橋梁，其垂直變形量不得超過 1 英吋(25mm)。

2. 溫度位移(Thermal Movement)

　　橋梁之長軸伸縮量，依溫度變化、橋長、及橋梁材料而定。溫度位移係由橋梁之伸縮縫及可移動之支撐墊來承受。為承受溫度位移 AASHTO 建議設計鋼橋時，100 英尺(30.5m)跨徑應容許至少 1-1/4 英吋(32mm)之位移。

3. 旋轉位移(Rotational Movement)

　　橋梁之旋轉位移係由活載重變形所造成，且最大值發生於橋梁之支撐點。旋轉位移可利用設置可轉動之支承設施來承受。

學 後 評 量

一、解釋名詞

1. H 20

2. 車道載重(Lane Loading)

3. 靜荷重(Dead Load)

4. 活載重(Live Load)

5. 貨車載重(Truck Loading)

6. 衝擊力(Impact)

二、問答題

1. 請列舉橋梁荷重 10 種。

2. 橋梁之次要活載重(Secondary Live Load)有哪些？

三、計算題

1. 如下圖所示，總重 50,000lb 之卡車位於橋梁中間位置，試求 z 及橋梁反力 R 各為多少？

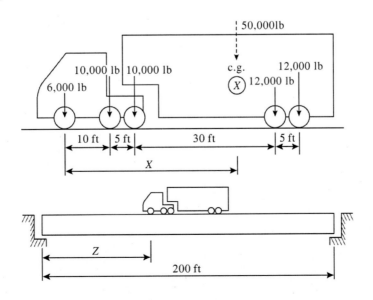

2. 如下圖所示，$EI = 8*10^4$ t-m²，若 B 點下線 3cm，試求此橋梁各支承反力，並繪出彎矩圖與剪力圖。

3. 如下圖所示，試求鋼製桁架橋於下列情況下 C 點之垂直變位。

(1) b 點有一向下載重 20K

(2) AB 桿溫度上升 50°F（$\alpha = 6.5*10^{-6}$in/in/°F）

(3) 在 1 與 2 二者同時發生下 $E = 3*10^4$Kip/in²，各桿件 L/A=1

第四章

橋梁災害與劣化損壞

- 4-1　洪水災害
- 4-2　地震災害
- 4-3　颱風災害
- 4-4　橋梁劣化
- 4-5　橋梁損壞

▶▶▶

　　橋梁一旦遭受災害，就會產生安全威脅的問題，嚴重的話將使橋梁因破壞而無法使用。橋梁災害有二大類，即天然災害：包括洪水、地震與颱風，與人為災害：包括戰爭、蓄意、無知等人為因素破壞。

4-1　洪水災害

　　洪水災害對於河川橋梁之下部結構危害最大。常見之洪水災害為河道（岸）沖刷，包括凹岸沖刷、洪水沖刷與水流障礙沖刷。嚴重的話甚至將橋梁沖毀。

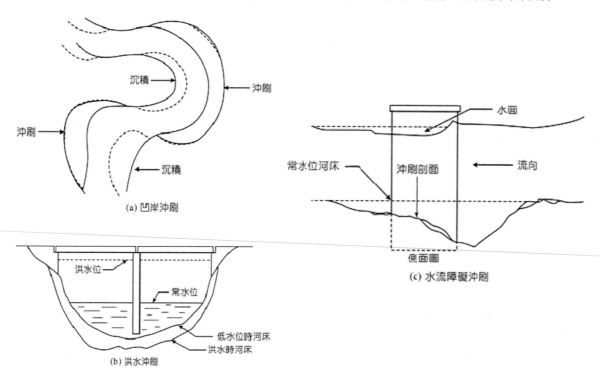

圖 4-1　洪水對橋梁所造成損壞示意圖

4-2　地震災害

　　臺灣地處歐亞板塊與菲律賓板塊之交界處，地震頻繁。1999 年發生的 921 大地震造成鋼筋混凝土橋梁發生損壞、斷裂與倒塌等破壞模式。包括：(1)支承座長度過短造成橋梁掉落破壞、(2)帽梁破壞、(3)橋台旋轉及後仰、(4)基礎破壞、(5)橋柱破壞、(6)土壤液化等，其中以橋柱破壞最為常見，其損害亦最為嚴重。

圖 4-2　日本阪神大地震(1995 1 17)後新幹線橋梁損壞情形

4-3　颱風災害

　　臺灣地處亞熱帶地區靠近太平洋，夏秋季颱風多，常造成土石流與洪水而沖垮橋梁。2008 年莫拉克颱風所造成八八風災，是自 1959 年八七水災以來臺灣最嚴重的水患，多處發生淹水、山崩與土石流，沖垮橋梁。

4-4 橋梁劣化

橋梁之劣化原因,包括人為因素(規劃設計不當、施工不良、使用材料不當、維護管理不當),及天然因素(地震、洪水、沖刷淤積、腐蝕),如圖 4-3 所示。

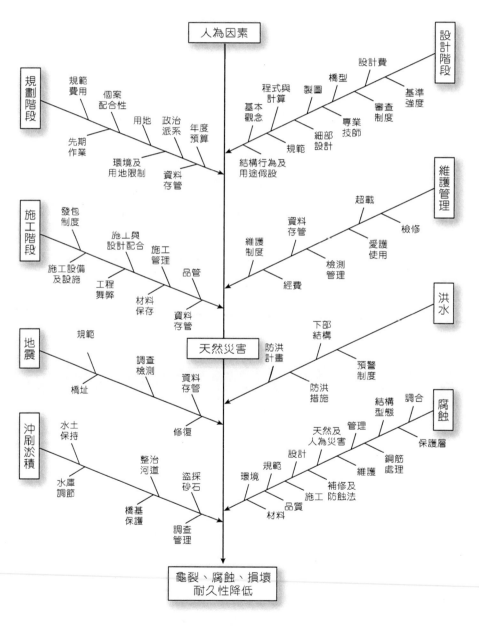

圖 4-3 橋梁劣化原因示意圖

1. 規劃設計不當

(1) 結構布置不當

結構形式、斷面形式與尺寸、及鋼筋配置不符力學要求，或撓度過大不符合舒適度之要求。

(2) 材料設計不當

設計材料時，選擇水泥類型不當、水泥用量不足、水灰比過高、骨材級配不良及鋼筋布置不合理。

2. 發包施工不良

水泥混凝土拌合不完全、模板接合不良產生漏漿、過早拆模、鋼筋位置配置不當致保護層厚度不足、搗實不足或過度致產生蜂窩或析離、施工縫處理不當、水泥硬化前震動或承受荷重、以及養治不良等。

3. 使用材料不當

(1) 使用不當骨材

使用不當骨材，如使用某些易與水泥產生鹼骨材反應之骨材、使用健性不良之水泥、使用會產生過度脹縮裂縫之不良材料、使用含泥量高之骨材、使用不當添加物或拌合水。比較常見之不當骨材鹼骨材反應(Alkail Aggregate Reaction)。鹼骨材反應，係因波特蘭水泥含有氧化鉀(K_2O)、氧化鈉(Na_2O)、氧化鈣(CaO)，當水泥水化後，混凝土之孔隙溶液(Pore Solution)中會產生 Na^+、K^+、Ca^{++} 及 OH^- 等離子，若混凝土骨材中含有氧化矽(SiO_2)與氧化鋁(Al_2O_3)等活性成分，將於骨材與水泥之間形成一種鹼矽膠體(Alkali-Silica Gel)；此膠體物質在有水環境下，於吸水後體積會膨脹，造成混凝土裂縫，空氣與水汽進入鋼筋混凝土構件之鋼筋位置，使鋼筋生鏽體積膨脹，進而使混凝土崩裂，稱為鹼骨材反應。而造成鹼骨材反應主要因素為：

(1) 混凝土之孔隙溶液中，Na^+、K^+、Ca^{++} 及 OH^- 等離子含量高。

(2) 骨材含氧化矽(SiO_2)與氧化鋁(Al_2O_3)等活性成分。

(3) 混凝土處於高濕度環境。

當混凝土結構發生鹼骨材反應時，就外觀方面來說裂縫的生長為鹼骨材反應造成最明顯之特徵，當混凝土構造物發生鹼骨材反應時，若混凝土內部無法吸收鹼骨材反應所產生的膨脹，則混凝土表面會產生裂痕。發生於梁柱時，將沿著構件配置之方向產生裂縫；若發生於牆面時，將於牆面產生不規則之網狀裂縫。而就混凝土內部反應來說，一般在凍融、乾溼循

環以及硫酸鹽侵蝕的情形下，也會造成混凝土構造物表面的龜裂，因此要斷定混凝土結構物是否發生鹼骨材反應，有必要透過鑽心試體來觀察混凝土內部加以確認。當混凝土發生鹼骨材反應時，其內部的症狀包括有貫穿骨材的裂縫、反應膠體出現、骨材邊緣發生暗色或淺色的反應圈。

(2) 混凝土品質不良

混凝土使用過量的飛灰或爐石粉，且未依規範規定進行配此設計、產製、施工與養護等品管作業，導致混凝土強度不足品質不良。解決對策：(1)要有正確的飛灰與爐石使用目的與方法，不是為省錢而偷水泥材料而使用飛灰或爐石。(2)所使用的飛灰與爐石，其品質應符合 CNS 3036 與 CNS 12549 規範要求。(3)嚴格禁止施工泵送時擅自加水。(4)依混凝土工程施工規範，落實混凝土配比設計、試拌、施工與養護等品管作業。

粗骨材粒徑過大、品質不良。其解決對策為(1)混凝土骨材標稱最大粒徑應符合混凝土施工規範規定要求。(2)骨材級配應符合混凝土施工規範規定與 CNS 1240 規範要求。

4. 環境因素

(1) 酸性地下水與含硫酸鹽地下水

混凝土為鹼性，當地面下之混凝土構件與酸性地下水接觸後，混凝土將漸成中性，除降低結構物強度外，並喪失保護鋼筋免於鏽蝕之能力。含硫酸鹽之地下水，會使混凝土強度減弱，混凝土表面會出現白色物質。

(2) 中性化（碳化作用）

混凝土水化後產生約 24% 之氫氧化鈣。氫氧化鈣之 PH 值高達 12 至 14，呈高鹼性。混凝土之所以能保護鋼筋免於鏽蝕，即為此具高鹼性之氫氧化鈣所提供。若混凝土之滲透性大、或有裂縫或多孔隙時，空氣中或溶於水中之二氧化碳侵入混凝土，和氫氧化鈣作用產生碳酸鈣。若混凝土繼續中性化，碳酸鈣將轉變為溶解性高之碳酸氫鈣，析出混凝土，導致混凝土孔隙增加與混凝土強度降低。中性化（碳化作用）之化學反應如下：

$$CO_2 + Ca(OH)_2 \rightarrow CaCO_3 + H_2O \hspace{4em} \text{式 4-1}$$

$$CaCO_3 + CO_2 + H_2O \rightarrow Ca(HCO_3)_2 \hspace{4em} \text{式 4-2}$$

混凝土之高鹼性，主要係由氫氧化鈣所提供，在受二氧化碳侵蝕後變為碳酸鈣，使混凝土之 pH 值大幅降低，而呈中性，稱為混凝土之碳化，

亦稱中性化。混凝土中性化後，降低鹼性，亦將降低保護鋼筋之效果，使鋼筋易於生鏽。而二氧化碳侵入混凝土之速率，取決於混凝土中之緻密性與其耐久性。具適當保護層厚度之良質混凝土，可使鋼筋免於鏽蝕之危害。

(3) 鹽害

由於氯離子造成混凝土之劣化現象，稱為鹽害。混凝土中含有氯離子，將破壞鋼筋之鈍態氧化鐵保護膜（一般稱為陽極），而未破壞之鋼筋為陰極，導致產生電化學作，加速混凝土中鋼筋之鏽時。鋼筋鏽蝕後產生體積膨脹，推擠混凝土形成裂縫甚或造成混凝土剝離。早期結構物或暴露於氯化物（如海水）之構件，常見鋼筋嚴重之鏽蝕。濱海地區橋梁保護層不足，易造成鋼筋腐蝕及混凝土剝落。

混凝土中氯離子來源有二，一為構件材料本身含有氯離子包括水泥（製造過程中或運輸過程中，不慎摻入含氯離子物質）、使用海砂及附加劑（使用含氯附加劑）或抽取地下水（鄰近海邊），直接引進氯離子。另一來源為週遭環境含氯離子，包括鄰近海洋之環境、下雪地區使用去冰鹽、工業廢水中含有氯離子，亦有可能引進高的氯離子含量。靠近海岸之橋梁結構物，混凝土表面將附著含氯離子之海鹽粒子，經年累月，由於吸水或擴散，使鹽粒子侵入混凝土中。

日本以離海岸距離為指標，所作之鋼筋混凝土鹽害調查顯示：

① 離海岸 200m 範圍內，鹽分入侵混凝土量極高，為重鹽害地區。

② 離海岸 200m~1Km 範圍內，於季風或小型颱風時，發生鹽害機率仍高，為鹽害地區。

③ 離海岸 1Km~10Km 間，於河川流域或面海之開闊平原，在季風或颱風時仍有鹽害情形，為準鹽害地區。

④ 離海岸 10Km 以上，幾無鹽害，可不需考慮鹽害。

5. 自然因素

(1) 乾縮、潛變與預力損失

混凝土之乾縮、潛變以及預力構件之預力損失為不可避免之自然現象，惟均將造成混凝土內部張應力逐漸增加，產生裂縫，並降低構件強度。裂縫將造成構件內之鋼筋或預力鋼鍵鏽蝕，以及鋼筋與混凝土間之握裹力降低，並造成構件損壞。

(2) 溫度效應

設計時未考慮足夠之隔熱與散熱措施，尤其澆注大體積之混凝土，未考慮水化熱之散熱，將造成混凝土之龜裂。

(3) 地震、洪水沖刷

　　　　地震對構件將產生額外之應力，造成構件裂縫、撓曲或扭曲，降低構件之耐震力，甚至造成橋梁斷裂破壞。1999 年 9 月 21 日集集大地震，臺灣南投之名竹大橋發生斷橋落橋情形。

　　　　洪水沖刷將造成河床下降、橋墩基礎外露，基樁失去側撐力並造成斷裂；降低橋梁之穩定能力，使橋梁耐震能力相對不足，甚至造成橋梁斷裂破壞。

6. 人為破壞

(1) 超載破壞

　　　　超載將造成構件受張力區產生張力裂縫、撓曲或構件動搖等劣化現象，降低橋梁之強度及耐久性。

(2) 火災損害

　　　　在國內橋下常被民眾堆放易燃物、稻草或垃圾，容易造成火災。火災時發生高溫，常造成混凝土龜（爆）裂甚或剝落，或造成混凝土中性化，並降低混凝土強度與勁度。嚴重火災亦可能影響混凝土內部之鋼筋強度與預力鋼鍵之預力，危及橋梁安全。

(3) 危險占用

　　　　橋梁下方空間應保持靜置為原則，以利實施橋梁安全檢測工作。橋梁下方空間最多僅能當作停車場用來。圖 4-4 為橋梁下方危險使用情形。

圖 4-4　橋梁下方危險使用情形

(4) 撞擊磨損損壞

　　橋面版上層若無鋪設摩擦層，則車輛輪胎將對橋面版表層造成磨損。至於撞擊損壞，包括行經跨越橋下方之車輛或過水橋下方之船隻，撞擊橋梁之大梁或橋墩。國內之跨越橋，每因跨越橋下之公路路面整修時，未刨除舊有路面即鋪築新路面，致路面加高，形成橋下淨高不足，常為行經橋下車輛撞擊大梁。另於工業區附近之跨越橋，易為超高車輛撞擊大梁，或超寬車輛撞擊橋墩，損壞橋梁。

圖 4-5　跨越橋之大梁遭受損導致保護鋼片掉落

4-5　橋梁損壞

　　茲針對鋼筋混凝土橋梁，經劣化後所產生之主要損壞對象說明如下：

1. 裂縫(Cracking)

2. 鋼筋鏽蝕(Reinforcing Steel Corrosion)

3. 剝落(Scaling)

4. 剝離(Spalling, Pothole)

5. 層隙(Delamination)

6. 蜂窩(Honeycombs)

7. 白華(Efflorescence)

8. 保護層厚度不足(Deficiency of Protection)

9. 磨損(Wear)

10. 撞損(Collision Damage)

11. 沖刷(Abrasion)

12. 橋台傾斜或移位(Decline or Displacement of Abutment)

　　上述橋梁劣化損壞現象，在目視檢測時，以裂縫及鋼筋鏽蝕為最重要且最易發現。裂縫為鋼筋混凝土構件可能發生失敗表徵。檢測時可以裂縫類型及尺寸，經與以前記錄比較，可了解構件劣化之原因及程度。若無法以目視判斷其原因時，可利用非破壞性檢測獲其他方法做進一步診斷。表 4-1 為混凝土結構品質劣化現場查核表。

表 4-1　混凝土結構品質劣化現場查核表

劣 化 種 類		徵 狀 描 述	受損部位
裂縫	方向性	□ 縱向　□ 橫向　□ 垂直　□ 斜向　□ 任意	
	寬度	□ 小，＜1mm　□ 中，1~2mm　□ 大，＞2mm	
	形狀	□ 圖案式　□ 等間距方格狀　□ 不規則髮紋式 □ D字型	
損壞	分解	□ 混凝土分解成小片或小塊	
	變形	□ 原構件產生不正常變形或扭曲	
	析晶（白華）	□ 表面產生白色沉陷物汙染汙痕	
	液體流出	□ 液體或膠體經由孔隙、裂縫或開口流出（註明顏色）	
	披覆外殼	□ 表面披覆或形成堅硬異物外殼	
	痘痕	□ 由腐蝕或穴蝕形成小孔洞	
爆開 （以直徑 D 表示）		由於內部壓力使表面爆開形成淺、圓錐狀的凹洞 □ 小，D＜10mm　□ 中，10~50mm　□ 大，＞50mm	
表面磨損		□ 固體或液體在表面運動而損耗	
剝落（魚鱗狀）		混凝土或砂漿表面因化學侵蝕而剝落 □ 砂漿剝落 □ 輕微，粗骨材外露 □ 中度，粗骨材外露，深度 5~10mm □ 嚴重，粗骨材外露，深度 10~20mm □ 相當嚴重，粗骨材外露，深度＞20mm	
碎成片（以深度 d 及直徑 D 表示）		相當撞擊、氣候、壓力及膨脹引起表面破碎 □ 小，d＜20mm，D＜150mm □ 大，d＞20mm，D＞150mm	
接縫碎裂		□ 沿接縫方向破碎	
鐘乳石狀結晶		□ 在混凝土表面下形成冰柱狀結晶	
石筍狀結晶		□ 在混凝土表面上形成冰柱狀結晶	
表面起砂		□ 硬固混凝土表面有粉狀材料	
鋼筋腐蝕		□ 由於電化反應或化學侵蝕形成	
表面缺陷	浮水紋路	□ 大量浮水形成垂直方向水路	
	水帶	□ 浮水時沿孔隙或鋼筋四周形成孔洞	
	沙痕	□ 垂直面因浮水形成垂流痕跡	
	水平層狀	□ 新拌混凝土過濕或過度振動造成材料分離	
	冷縫	□ 新拌混凝土澆置時間差異過久，在新舊面上形成接縫	
	蜂窩	□ 粗骨材周圍缺少砂漿包覆形成孔隙	

● 裂縫(Crack)

　　裂縫為鋼筋混凝土橋梁最常見劣化損壞現象，也是導致發生鋼筋腐蝕主因。即裂縫會伴隨鋼筋生鏽與析晶白華等劣化症狀。無論裂縫寬度大小，均對橋梁耐久性產生不良影響；尤其結構裂縫對橋梁使用年限之影響最大。裂縫亦將造成預力鋼材之鏽蝕與疲勞，而影響預力混凝土構件。預力鋼材之鏽蝕，將造成預力構件之破壞。

　　裂縫對鋼筋混凝土結構物之影響，視裂縫類型（位置及方向）與裂縫尺寸（長度及寬度），及是否隨時間增加而定。橋梁檢測時若發現裂縫，應詳細檢測、紀錄裂縫發生位置及方向，供判斷是否為結構裂縫？另記錄裂縫之長度與寬度，與以前之紀錄比較，供判斷該裂縫是否為死裂縫？或為活裂縫繼續成長惡化而危及鋼筋混凝土橋梁。裂縫類型主要有結構型裂縫與非結構型裂縫兩種。

(一) 結構型裂縫

　　結構型裂縫，係由呆載重及活載重所造成。結構型裂縫類型主要有彎曲裂縫及剪力裂縫二種，如圖 4-6 所示。

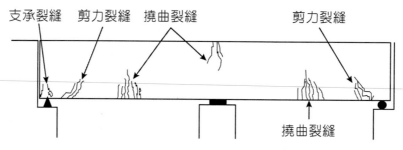

圖 4-6　結構裂縫類型

1. 剪力裂縫：一般發生於大梁支點附近之梁腹底部。
2. 彎曲裂縫：發生於構件最大彎矩處，呈垂直狀，並由張力區開始發展。一般於構件跨徑中點底部，如梁底或橋面版底，或連續梁在橋墩處之構件上部，最易發現彎曲裂縫。

(二) 非結構型裂縫

　　非結構型裂縫雖然不會立即影響構件之安全，但裂縫若深入構件內部，亦會損及構件。非結構裂縫類型有下列五種：

1. 溫度裂縫：溫度變化所引起之熱脹冷縮裂縫。

2. 乾縮裂縫：混凝土養治期間造成之收縮，一般發生於預力梁之梁腹。

3. 大體積裂縫：澆注大體積混凝土後，混凝土內、外部溫差造成之裂縫。

4. 施工縫之裂縫：施工縫為混凝土施工無法避免下設置。施工縫將隨時間增加而使鋼筋鏽蝕，並擴大裂縫。施工縫處因混凝土澆灌不同時而產生不等量收縮，使水密性較差，腐蝕因子較易侵入擴大成縫隙。施工縫長度一般較應力裂縫長，造成鋼筋鏽蝕範圍亦較廣，亦可能造成構件之劣化，檢測時應特別注意。

　　　施工縫之裂縫常發生於有預鑄預力梁與場鑄橋面版間、橋梁護欄死橋面版間、箱型梁底版與腹版間、預鑄預力梁與場鑄橫隔梁間。

5. 鏽蝕裂縫：鋼筋鏽蝕後導致體積膨脹，推擠混凝土而產生裂縫。

二 鋼筋鏽蝕(Reinforcing Steel Corrosion)

　　鋼筋混凝土構件係將鋼筋置於混凝土中，利用混凝土之高鹼性，於鋼筋表面形成一保護層，以避免鋼筋生鏽。若保護層不足及因混凝土裂縫導致氧氣、水氣之侵入，將使鋼筋鏽蝕變成氧化鐵，一般稱為生鏽。沿海地區橋梁，若未加厚保護層，將因海水之侵蝕，導致混凝土構件中鋼筋腐蝕，造成混凝土剝落與破壞。

　　鋼筋鏽蝕為鋼筋混凝土構件破壞之主因。鋼筋鏽蝕體積會膨脹（約為原體積之 1~9 倍），推擠混凝土導致混凝土承受張力而裂開剝落，使鋼筋暴露於大氣中而加速生鏽，並造成鋼筋混凝土構件劣化。鋼筋鏽蝕後，鋼筋斷面積將減少而降低強度，並影響結構物之耐久性。而造成鋼筋鏽蝕主要原因如下：

1. 鋼筋受濕氣及氧氣之作用。
2. 混凝土中性化。
3. 混凝土中或砂漿中之氯離子含量高。

三 剝落(Spalling)

　　剝落為混凝土表面水泥砂漿流失，形成粗骨材外露之現象，嚴重者造成骨材鬆脫。剝落常發生在混凝土表層品質較差部位。剝落依水泥砂漿流失程度，可分為四級：

1. 輕度剝落：水泥砂漿流失程度小於 6 mm，已可見到骨材。
2. 中度剝落：水泥砂漿流失深度達 6~12 mm，骨材間之水泥砂漿已流失。
3. 重度剝落：水泥砂漿流失深度達 12~25 mm，骨材完全暴露。
4. 嚴重剝落：水泥砂漿及骨材均流失，且深度達 25 mm 以上，鋼筋已暴露。

四 剝離(Scaling)

剝離乃混凝土結構物呈片塊狀之剝落現象,主要為鋼筋鏽蝕或混凝土因溫度變化致承受超過容許應力所造成,通常將鋼筋會暴露於外,而加速鋼筋腐蝕。剝離形狀為近似圓形或橢圓形。「剝離」與「剝落」之區別,在於「剝離」係呈片塊狀流失,且流失面積較「剝落」大。剝離依混凝土流失深度與流失面積之寬度,分為:

1. 輕微剝離:混凝土流失深度不超過 25 mm,或流失面積之直徑不超過 150 mm。
2. 嚴重剝離:混凝土流失深度超過 25 mm,或流失面積之直徑超過 150 mm。

五 層隙(Delamination)

層隙係構件受氯氣或鹽水侵襲,構件內鋼筋鏽蝕體積膨脹,導致鋼筋與外層鋼筋附近之混凝土分離。以榔頭敲擊層隙處,有空洞之回聲。層隙處混凝土層若完全流失,即產生剝離(Scaling)現象。

六 蜂窩(Honeycombs)

澆注混凝土時因模版漏漿或不當搗實,導致水泥砂漿無法充分填充粗骨材間隙,形成混凝土空洞即為蜂窩。蜂窩除降低混凝土強度外,空氣中氧氣、水氣及腐蝕因子易於侵入混凝土,造成混凝土中性化及腐蝕鋼筋,而加速構件之劣化。

七 白華(Efflorescence)

混凝土裂縫若滲水,將導致混凝土中氫氧化鈣被水溶解,滲流出混凝土表面,產生白色結晶物即為白華(俗稱壁癌)。有白華現象即表示該結構物有裂縫,產生白華較多之處為橋面版之底部。

八 保護層不足(Deficiency of Protection)

鋼筋為易腐蝕之材料,混凝土中鋼筋所以能防蝕,在於其四週包裹高鹼性之混凝土。故鋼筋之耐蝕能力,視混凝土保護層之厚度而定。混凝土保護層不足,易造成鋼筋鏽蝕。一般因施工不當所造成;濱海地區之橋梁,若未將保護層加厚,將造成鋼筋腐蝕混凝土剝落。

九 磨損(Wear)

橋梁開放通車後,車輛通行將造成橋面版磨損。其他譬如維護清潔時使用掃街車,亦將造成橋面版或緣石或護欄等處混凝土面之磨損。

✚ 撞損(Collision Damage)

市區高架橋或過水橋位於河道內之橋墩與大梁，易被經過之車輛或船隻、漂木、滾石撞擊，導致大梁或橋墩破壞，形成裂縫甚至鋼筋外露。

± 沖刷(Abrasion)

急流河水會沖刷橋墩，尤其濫採河川砂石將導致河床降低，形成基樁外露，使基樁失去側撐力及摩擦力，影響橋梁穩定性及耐震力。外露基樁更易受滾石、漂木撞擊，造成樁體裂縫甚或斷裂及導致橋墩受損。

⊜ 橋台體變位傾斜

橋台背部承受路堤之土壓力，若橋台基礎無法承受土壓力，或基礎下之地盤變形，均將使橋台向橋梁方向傾斜，橋台結構體形成裂縫而破壞，並造成靠橋台之伸縮縫損壞，而無法發揮伸縮縫之功能；甚至造成翼牆受損、破壞與變形。

學 後 評 量

一、解釋名詞

1. 凹岸沖刷

2. 洪水沖刷

3. 橋梁掉落破壞

4. 蜂窩(Honeycombs)

5. 白華(Efflorescence)

6. 裂縫(Cracking)

7. 鋼筋鏽蝕(Reinforcing Steel Corrosion)

二、問答題

1. 造成橋梁損壞劣化之因素有哪些？

2. 鋼筋混凝土橋梁構件劣化原因為何？

3. 鋼筋混凝土橋梁構件劣化現象有哪些？

4. 人為對橋梁之破壞有哪些？

5. 高屏大橋於民國 89.8.27 發生斷裂，其原因為何？

第五章

橋梁安全檢測系統

- 5-1　橋梁安全檢測體系
- 5-2　橋梁管理系統功能與運作模式
- 5-3　橋梁安全檢測分類
- 5-4　橋梁檢測員職責與工作
- 5-5　橋梁安全檢測準備工作

▶▶▶

本章說明目前橋梁安全檢測體系之相關單位、職責與工作任務，以了解國內橋梁管理系統之功能與運作模式。並闡述橋梁安全檢測工作分類及橋梁檢測員之職責與工作內容。認知後以利確實進行橋梁安全檢測工作，確保橋梁交通之順暢與安全。

5-1　橋梁安全檢測體系

國內目前橋梁管理層級，概分為中央主管層級、橋梁管理層級及橋梁維護層級三個層級，其任務職責、主導單位及配合單位，如表 5-1 所示。

 中央主管層級

(一) 主導單位

交通部（運研所）

內政部（營建署）

(二) 配合單位

高速公路局

公路局

鐵路局

縣市政府

學術單位、顧問公司

(三) 任務與工作

1. 任務

協調各橋梁管理機關之工作與資源分配，相關法規擬定、技術之研發，及人員教育訓練等策略性工作。以提升國內橋梁維護水準，進而整合全國交通路網等相關資訊，並考量國家整體交通建設之方針。

2. 職責工作
 (1) 掌握資訊
 議定全國橋梁管理清冊內容
 擬定橋梁普查計畫
 彙整並管理全國橋梁資訊
 (2) 研發技術
 研發橋梁管理相關技術
 (3) 擬定法規
 擬定橋梁管理相關法規
 (4) 培育人才
 擬定人才培訓計畫，提升管理人員專業及技能
 (5) 整合資源
 整合橋梁相關資源
 分配橋梁相關預算
 (6) 建立防救災體系
 擬定相關防災措施
 擬定及監督防救災模擬演練計畫
 研擬救災應變程序
 建立救災體系

❷ 橋梁管理層級

(一) 主導單位
 國道高速公路局與工程處（交通部）
 公路局與工程處（交通部）
 鐵路局與工程處（交通部）
 縣市政府工務局（內政部營建署）

(二) 配合單位
 國道高速公路局工程段
 公路局工程段
 鐵路局工程段
 縣市政府工務局橋梁管理承辦單位
 學術單位、顧問公司

(三) 任務與工作

1. 任務

為中央主管層級與橋梁維護層級之溝通橋梁。配合中央主管層級之目標,擬定區域性橋梁管理策略;彙整區域內橋梁資訊,提供任務執行單位所需之協助;監督任務執行單位之效能,並提出區域內整體橋梁維護改善措施及優選排序方案,以作為中央主管層級擬定全國性橋梁管理策略之參考。

2. 職責工作

(1) 彙集轄區內各單位資訊
(2) 擬定區域範圍之橋梁管理策略
(3) 擬定技術支援區域層級橋梁檢測計畫
(4) 監督轄區內各執行單位之執行成效
(5) 轄區各橋梁防救災資源收集、彙整與更新
(6) 擬定轄區內橋梁管理需求
(7) 建立轄區橋梁防救災體系及應變程序
(8) 定期及不定期防救災事故之模擬演練

三 橋梁維護層級

(一) 主導單位

國道高速公路局工程段
公路局工程段
鐵路局工程段
縣市政府工務局橋梁管理承辦單位

(二) 配合單位

鄉鎮橋梁管理承辦單位
土木承包商、學術單位與顧問公司

(三) 任務與工作

1. 任務

實施維護橋梁安全工作,掌握橋梁狀況,提升服務水準,為貫徹主管機關橋梁管理策略之第一線尖兵。

2. 職責工作

(1) 管轄橋梁資料收集與管理

(2) 橋梁現況調查與日常檢測作業

(3) 依橋梁重要性及可替代性將橋梁初步分級

(4) 擬定重點橋梁之高級檢測計畫

(5) 彙整各橋梁檢測資料，提出各橋梁維護建議及所需資源，提請管理機關給予支援

(6) 轄區各橋梁防救災資源收集、彙整與更新

(7) 擬定轄區橋梁防救災應變程序

(8) 定期防救災事故模擬演練

表 5-1　臺灣地區橋梁管理之層級任務與職責

層級	中央主管層級	橋梁管理層級	橋梁維護層級
主要任務	1. 協調各橋梁管理機關間工作與資源之分配。 2. 相關法規擬定、技術之研發，及人員教有訓練等策略性工作。 3. 提升國內橋梁維護水準，進而整合全國交通路網等相關資訊，整體考量國家交通建設之方針。	作為中央主管層級與橋梁維護層級之溝通橋梁。配合中央主管層級之目標，擬定區域性橋梁管理策略。彙整區域內橋梁資訊，提供任務執行單位所需之協助，監督任務執行單位之效能。並提出區域內整體橋梁維護改善措施及優選排序方案，作為中央主管層級擬定全國性橋梁管理策略之參考。	實際維護橋梁安全，掌握橋梁狀況，提升服務水準，貫徹主管機關之橋梁管理策略之第一線尖兵。

表 5-1　臺灣地區橋梁管理之層級任務與職責（續）

層級	中央主管層級	橋梁管理層級	橋梁維護層級
職責表	1. 資訊掌握全國橋梁管理清冊內容議定橋梁普查計畫擬定橋梁資訊彙整管理。 2. 技術研發橋梁管理相關技術研擬。 3. 法規擬定橋梁管理相關法規擬定。 4. 人才培育人才培訓計畫，提升管理人員專業及技能。 5. 全國性防救災體系建立防災措施之建立防救災模擬演練計畫擬定及監督救災體系之建立救災應變程序之研擬。 6. 資源整合橋梁相關資源之整合橋梁預算分配。 7. 策略規劃橋梁管理策略之研擬。	1. 彙整轄區內各執行單位資訊。 2. 區域範圍之橋梁管理策略擬定。 3. 區域層級橋梁檢測計盡擬定與技術支援。 4. 監督轄區內各執行單位之執行成效。 5. 轄區各橋梁防救災資源收集、彙整與更新。 6. 轄區內橋梁管理需求擬定。 7. 轄區橋梁防救災體系及應變程序之建立。 8. 定期及不定期防救災事故模擬演練。	1. 管轄橋梁之資料收集與管理。 2. 橋梁現況調查與日常檢測作業。 3. 依據橋梁之重要性及可替代性將橋梁初步分級。 4. 重點橋梁之高級檢測計畫擬定。 5. 彙整各橋梁檢測資料，提出各橋梁維護建議及所需資源，提請管理機關給予支援。 6. 轄區各橋梁防救災資源收集、彙整與更新。 7. 轄區橋梁防救災應變程序擬定。 8. 定期防救災事故模擬演練。
主導單位	交通部、內政部等中央橋梁主管機關	• 交通部國道高速公路局與工程處 • 交通部公路局與工程處 • 交通部鐵路局與工程處 • 林務局 • 基隆港務局 • 縣市政府(工務局)或類似機構	• 交通部國道高速公路局工務段 • 交通部公路局工務段 • 交通部鐵路局工務段 • 林務局工務組、或林區管理處工務課 • 基隆港務局工務組、課 • 捷運系統營運維護機構 • 縣市政府工務局橋梁管理承辦單位 • 捷運系統營運機構之土木廠 • 縣市政府工務局橋梁管理承辦單位或鄉鎮公所

表 5-1　臺灣地區橋梁管理之層級任務與職責（續）

層級	中央主管層級	橋梁管理層級	橋梁維護層級
配合單位	• 交通部高速公路局 • 交通部公路局 • 交通部鐵路局 • 林務局 • 基隆港務局 • 縣市政府 • 學術單位、顧問公司等	• 交通部國道高速公路局工務段 • 交通部公路局工務段 • 交通部鐵路局工務段 • 林務局工務組、課或林區管理處工務課 • 基隆港務局工務組、課 • 捷運系統營運維護機構 • 縣市政府工務局橋梁管理承辦單位 • 學術單位、顧問公司等	• 林務局土木課、或林區管理處工務課 • 基隆港務局工事課 • 捷運系統營運維護機構 • 鄉鎮橋梁管理承辦單位 • 土木承包廠商、學術單位、顧問公司等

表 5-2　橋梁管理系統欄位與資料類別

資料類別	欄位名稱
管理資料	橋梁名稱、管理機關、所在地、道路等級、路線、里程樁號、竣工年度、竣工月份、合約編號、設計單位、施工單位、竣工圖說保存地點、最近一次維修年度、最近一次維修月份、跨越物體、參考地標、造價、附註
幾何資料	橋梁總長、橋梁最大淨寬、橋梁最小淨寬、最高橋墩高度、橋面版面積、橋上淨高、橋下淨高、總橋孔數、總車道數、最大跨距、其他跨距、橋頭 GPS 座標東經、橋頭 GPS 座標北緯、橋尾 GPS 座標東經、橋尾 GPS 座標北緯
結構資料	結構型式、橋墩型式、橋墩材質、橋墩基礎型式、主梁型式、主梁材質、橋台型式、橋台基礎型式、翼牆型式、支承型式、防震設施
設計資料	設計活載重、防落橋長度、設計地表加速度、計畫洪水位、計畫堤頂高程、計畫河床高度、地盤種類、橋基保護工法
橋梁照片	橋梁近端全景、橋梁遠端全景、橋梁上游全景、橋梁下游全景

表 5-3　橋梁安全檢測細部評估項目

結構分類	檢查項目
橋面版構件	磨擦層、緣石、人行道、中央分隔島、胸牆、欄杆、橋面沈陷
上部結構	橋面版結構、主構件、副構件
橋墩	帽梁、墩柱
基礎／土壤／河道	基礎、沖刷／侵蝕／淤積、地形斜坡、土壤液化、保護措施、河堤、河道、水深、水質
橋台及引道	橋台、背牆、翼牆、引道、保護措施
支承	支承及其周邊、阻尼裝置、防止落橋措施、防震拉桿
伸縮縫	伸縮縫裝置、鉸接版
其他附屬設施	標誌／標線、標誌及照明設施、隔音牆、維修走道、排水設施、其他設施

5-2　橋梁管理系統功能與運作模式

　　表 5-2 為橋梁管理系統欄位與資料類別，表 5-3 為橋梁安全檢測細部評估項目。

一　橋梁管理系統功能需求

1. 基本資料模組
 (1) 管理資料編輯
 (2) 幾何資料編輯
 (3) 結構資料編輯
 (4) 設計資料編輯
 (5) 橋梁照片編輯
 (6) 橋梁報表列印

2. 統計分析與查詢
 (1) 橋梁特性分析
 (2) 橋梁數量統計
 (3) 橋齡統計
 (4) 橋長統計
 (5) 橋版面積統計
 (6) 橋梁型式統計
 (7) 橋梁狀況排序
 (8) 報表列印

3. 檢測資料模組
 (1) 檢測記錄編輯
 (2) 檢測員意見編輯
 (3) 檢測照片顯示
 (4) 建議維修工法編輯
 (5) 報表列印

4. 維修成本估算模組
 (1) 單一橋梁估算
 (2) 單一主管機關估算

(3) 單一縣市政府估算

(4) 所有橋梁估算

(5) 不同急迫性維修工作估算

(6) 報表列印

5. 維修紀錄模組

(1) 檢測項目編輯

(2) 維修項目編輯

(3) 維修數量編輯

(4) 維修成本編輯

(5) 維修日期編輯

(6) 維修後照片編輯

(7) 報表列印

6. 地理資訊系統模組

(1) 基本地圖功能

(2) 橋梁查詢功能

(3) 災區標定功能

(4) 受損橋梁標定功能

(5) 路徑規劃功能

(6) 空間分析功能

7. 緊急通報模組

(1) 提供用路人通報功能

(2) 提供養護單位通報功能

(3) 公佈最新緊急通報訊息

(4) 通知管理者訊息

(5) 報表列印

8. 整合性決策模組

(1) 用路人成本效益

(2) 決策者成本效益

(3) 構件劣化預測

(4) 最佳化優選

9. 績效稽核模組
 (1) 維修執行稽核
 (2) 檢測工作稽核
 (3) 預算編列執行稽核

10. 系統參數更新模組
 (1) 劣化預測參數
 (2) 維修工法種類
 (3) 評選優選指標
 (4) 各項參數更新編輯
 (5) 各項選項內容編輯
 (6) 報表列印

橋梁管理系統之功能要求，如表 5-4 所示。

表 5-4　橋梁管理系統之功能需求

系統功能 ＼ 層級	中央主管層級	橋梁管理層級	橋梁維護層級	用路人
橋梁基本資料模組	○	○	○	
地理資訊模組	○	○	○	○
檢測資料與分析模組	○	○	○	
統計查詢模組	○	○	○	
維修紀錄模組	○	○	○	
整合性決策模組	○	○		
維修成本估算模組	○	○	○	
緊急通報模組	○	○	○	○
系統參數更新模組	○	○		
績效稽核模組	○	○		

㊁ 橋梁管理系統運作模式

橋梁管理系統之運作模式，如圖 5-1 所示。

圖 5-1　橋梁管理系統運作模式

5-3　橋梁安全檢測分類

● 依檢驗試驗性質區分

(一) 非破壞性檢測

1. 目視檢測法
2. 試錘法、試槍法
3. 超音波法
4. 紅外線熱影像分析
5. 透地雷達法

(二) 破壞性檢測

1. 鑽心試驗法

2. 現場載重試驗法

● 依檢測地點區分

(一) 陸上檢側

(二) 水中檢測

● 依檢測重要性與時間間隔區分

(一) 例行性檢測（平時檢測）

(二) 定期檢測

(三) 特殊檢測（臨時檢測）

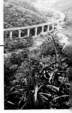

5-4　橋梁檢測員職責與工作

一 橋梁檢測員職責

1. 確保橋梁公共安全，維護大眾行的安全。

2. 維護橋梁於良好狀態，適時維修以確保國家資源。

3. 建立橋梁完整、正確與最新之狀況資訊及相關記錄。

　　橋梁記錄包括橋梁基本資料、檢測資料及維修資料等。

二 橋梁檢測員工作內容

1. 擬定橋梁檢測計畫

　　　為使檢測作業能順利進行，橋梁檢測員應先研擬完善之檢測計畫。檢測計畫應包括：橋梁座落地點、到達檢測構件之方法、檢測工作、檢測時程（包括檢測日期、檢測時段、檢測需要時間）、檢測種類（如一般檢測或詳細檢測，經常檢測、定期檢測或特別檢測，非破壞檢測或局部破壞檢測，是否需要水中檢測等）、檢測程序、現場注意事項、現場交通維持及其他必要措施。

2. 準備作業

　　　擬定檢測計畫後，檢測員應事先準備及研讀該橋梁相關檔案，準備相關檢測設備與器具。

3. 實施檢測作業

　　　依據擬妥之檢測計畫，依序進行檢測工作。

4. 製作檢測報告

　　　依現場檢測狀況，詳盡紀錄並製作檢測報告。

5. 確定必需維護或維修項目

　　　依現場檢測狀況，確定劣化構件必要之維修項目，提供橋梁維護單位辦理維修工作，以期延長橋梁使用壽命。

三 相關配備與安全措施

　　　敬業態度、提高警覺與正確知識為確保橋梁檢測員安全之三項基本要素。

(一) 基本工作原則

良好工作習慣與工作態度最為重要。檢測員自身安全維護基本原則包括：

1. 良好睡眠

2. 維持健康體能狀況

3. 使用適當器具

4. 保持工作範圍內完整安全措施

5. 遵守工作安全守則

6. 應用一般常識與良好判斷

7. 避免飲酒及服用藥物

(二) 相關配備

檢測員之個人相關配備包括：

1. 穿著適當之檢測服裝、工作鞋、安全帽及反光背心。

2. 佩戴工作帶，以放置簡單工具、記事本及檢測表格。

3. 特別工作之環境，如噴砂等，應佩戴護目鏡及口罩，必要時應戴防毒面具。

4. 水上作業時，應繫安全索及穿救生衣。

5. 高空作業時，應繫安全帶或安全索及戴手套。

(三) 安全措施

橋梁檢測作業之安全預防措施如下：

1. 所有現場之電纜或電線均應假設為通電中，檢測時電源線應全部切斷，尤其檢測跨越橋時，應注意火車高壓線之事先處理。

2. 檢測時最好維持兩個人以上，以便互相照應。

3. 水上作業最好備有船隻、救生圈、無線對講機等設備，以便緊急時對外求援。

4. 水上作業時，穿著之防水衣褲應防止進水，以免妨礙游泳。

5. 水中檢測應由有潛水執照的人員來進行。

6. 檢測跨越橋時，應將檢測工具、筆記本及眼鏡等繫好，以免掉落影響跨越橋下方之交通，甚或傷及跨越橋下方之車輛或行人。

7. 密閉場所之檢測時，如檢測箱型梁內部，應配備手電筒；必要時應準備氧氣設備。事先確定箱型梁內部是否有沼氣，以免發生危險。

 5-5 橋梁安全檢測準備工作

　　由於橋梁構件種類繁雜，為避免橋梁安全檢測時有所缺漏不完整，而必需再赴現場補行檢測。應於檢測前規畫好檢測計畫與檢測作業項目，才能順利完成橋梁安全檢測工作。

一 檢測計畫考慮因素

　　擬定橋梁檢測計畫，應考慮下列項目：

1. 橋梁種類與結構形式

2. 橋梁檢測所需時程

3. 橋梁大小、長短

4. 橋梁構造之複雜性

5. 橋梁交通量

6. 所需檢測人員

7. 所需檢測儀器、材料或特殊設備

8. 是否需要特殊檢測單位支援

二 檢測準備作業

　　橋梁檢測作業之成敗，繫於事前準備作業是否完善。橋梁安全檢測主要準備作業如下：

1. 研讀橋梁相關資料

2. 確認橋梁構件編碼系統

3. 擬定檢測程序

4. 準備檢測表格、記事本及橋梁簡圖

5. 安排到達檢測構件之適當方法及設備

6. 整理檢測工具及設備

7. 檢測現場交通維持之安排

8. 檢查相關安全設施

三 橋梁相關資料

橋梁相關資料包括設計圖、設計計算書、竣工圖、檢測報告書與維修紀錄。

1. 橋梁竣工圖

橋梁結構形式、橋孔數、橋梁支承類型（簡支橋或連續橋或懸臂橋）、橋梁結構材料、橋面版與梁之形式、支承墊型式、帽梁與橋墩結構型式、基礎型式，及橋梁建造年分、設計載重等基本資料。若無橋梁竣工圖時，可參考橋梁設計圖。

2. 檢測報告書

橋梁先前之檢測報告書，記載橋梁過去劣化情形，可供研判那些構件需特別注意檢測，及該構件劣化後續變化情形。

3. 維修紀錄

橋梁先前維修紀錄，記載過去構件維修情形，可提供作為決定維修方法、範圍之參考。

4. 地質資料

橋墩基礎之地質資料，可檢核是否需特別注意橋墩基礎之沉陷與沖蝕掏空問題。

5. 水文資料

水文資料記載以前河道位置、斷面、形狀，及洪水頻率、最高洪水位等資料，可供檢測河道斷面及水位變化，及研判河道保護設施是否妥適。

㈣ 橋梁構件編碼系統

橋梁之構件繁雜，為使不同檢測員所紀錄之相同構件，有相同記錄方法。及避免某檢測員所記錄之構件，被另一檢測員誤認為不同構件，而產生檢測管理錯誤，並利於應用電腦管理橋梁，最好於檢測前建立構件編碼系統，以利檢測時能順利完成檢測記錄之工作。

若已有構件編碼系統，則應採既有編碼系統。若先前未使有構件編碼系統，則可依公路里程行進方向，里程由少至多（如圖 5-2 所示，縱斷面圖）、由左而右（如圖 5-3 所示，橫斷面圖，面向里程增加方向）原則編碼之。

1. 上部結構

橋梁上部結構構件包括：

(1) 橋面版（含橋面版）以上之構件

橋面版表面、瀝青混凝土鋪面、護欄、路燈、伸縮縫等。

(2) 橋面版以下至支承墊之構件

橋面版下表面、大梁、橫隔梁、支承墊等。

檢測橋面版以上構件時，檢測員可位於橋面版上實施。為方便記錄，亦可利用橋梁護欄上之里程數，予以編碼。檢測橋面版以下之構件時，檢測員係位於橋面版下工作，可利用『由里程少至多，由左而右』原則，予以定位編碼。

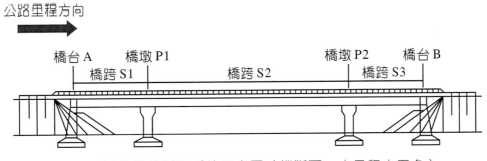

圖 5-2　橋梁構件編碼系統示意圖（縱斷面，由里程少至多）

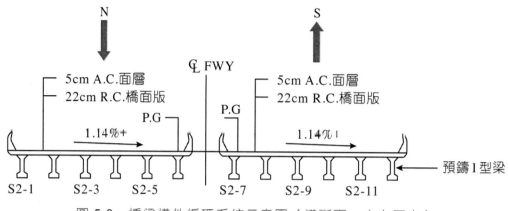

圖 5-3　橋梁構件編碼系統示意圖（橫斷面，由左至右）

2. 下部結構

(1) 橋台

由里程較少之一端為橋台 A，里程較多之一端為橋台 B。

(2) 橋墩、橋基

由里程較少之橋墩列為起點，編號為 P1，並自左而右（面向里程增加方向），依序編碼。如橋墩 P5-4，即表示自里程較少之橋墩起算，位於第五列橋墩，並自左（面向里程增加方向）起算第 4 根橋墩。墩基之編碼，係直接引用橋墩之編碼，如墩基 P3-4，即表示 P3-4 之基礎。

(3) 帽梁

如同橋墩之編碼方式。譬如帽梁 P5-2，即表示第 5 列橋墩，並自左（面向里程增加方向）起算第 2 根橋墩。

五 檢測程序

橋梁構件雜多為免遺漏檢測，應訂定檢測程序。橋梁檢測程序之原則為由上而下，先上部結構再下部結構；但因橋梁型式、構件狀況、檢測種類、橋梁規模大小、複雜性與橋梁交通情況等均有所不同，可視實際情形調整。橋梁構件檢測程序為(1)橋面版以上之上部結構、(2)橋面版以下之上部結構、(3)下部結構及(4)水道。橋梁構件檢測檢測程序如表 5-5 所示。

六 檢測報告表、記事本及橋梁簡圖

為避免橋梁檢測時遺漏構件，及減少檢測時不必要之重複作業，檢測前應備好檢測報告表、記事本及橋梁簡圖。

除準備幾份空白檢測報告，供記錄填寫外，亦應準備前次檢測報告，除可供本次檢測時比對外，並可瞭解本次檢驗應特別注意檢測之構件。又每座橋梁之斷面、結構型式不盡相同，故檢測前應依橋梁資料繪製該座橋梁簡圖，簡圖之繪製應盡量簡單清楚。為方便起見，橋梁簡圖應於建構橋梁管理系統時，先繪製儲存於橋梁管理系統，供爾後每次檢測出發時即可列印應用。

表 5-5　橋梁構件檢測程序

一、橋面版以上上部結構		三、下部結構	
1. 引道	6. 標誌	1. 橋台	6. 翼牆
2. 橋面版之上表面	7. 照明	2. 背牆	7. 護坡
3. 伸縮縫	8. 限高門架等交控設施	3. 胸牆	8. 橋墩
4. 人行道及緣石		4. 橋座	9. 帽梁
5. 排水孔		5. 基礎	10. 基礎、基樁
二、橋面版以下上部結構		四、水道	
1. 橋面版下之表面		1. 排水斷面	6. 航向指示燈或標誌
2. 支承墊		2. 河堤	
3. 主要支撐構件（承重構件）		3. 河堤保護	
4. 次要支撐構件（傳力構件）		4. 開口	
5. 止震塊或防震拉桿		5. 水深	

學　後　評　量

一、解釋名詞

1. 高公局

2. 基本資料模組

3. 檢測資料模組

4. 地理資訊系統模組

5. 水文資料

6. 檢測程序

二、問答題

1. 橋梁安全檢測體系之中央主管層級，其主導單位與配合單位有哪些？又其任務與職責工作各為何？

2. 橋梁安全檢測體系之維護層級，其主導單位與配合單位有哪些？又其任務與職責工作各為何？

3. 橋梁安全檢測體系之管理層級，其主導單位與配合單位有哪些？又其任務與職責工作各為何？

4. 我國之橋梁管理系統之運作模式為何？

5. 橋梁檢測員之職責與工作內容有哪些？

6. 橋梁安全檢測員之個人相關配備包括哪些？

7. 橋梁安全檢測事前之檢測準備作業為何？

第六章

橋梁結構目視檢測法

- 6-1 定義與特性
- 6-2 目視檢測目的
- 6-3 橋梁目視檢測法
- 6-4 橋梁目視檢測設備
- 6-5 DERU 橋梁目視檢測法
- 6-6 橋梁目視檢測法之比較

▶ ▶ ▶

6-1　定義與特性

　　橋梁目視檢測法(Visual Method)係對橋梁結構物，實施全面性的目視檢查，其檢查項目包括磨耗層、橋面版、伸縮縫、支承墊、帽梁、大梁、隔梁、橋面排水、橋墩、基礎及河道、河床斷面量測等等。檢測過程中視需要於重要部位、破裂部位、缺陷或異常現象部位拍攝照片（記錄日期），以為供研判評定參考，並輔以數量化步驟（以 0 至 9 之九個評估等級或 A 至 F 六個分級）對各個構件進行評估，建立橋梁現況之基本管理資料，最後依權重分配得到結構物的綜合評估。

　　眼見為憑(Seeing is believing)，目視檢測之優點為簡易、省時且經濟，但最令人詬病的是易拘泥於檢測者之主觀意識，其評定結果有時會與現場儀器檢測或載重試驗有甚大差異。故必須體認目視檢測評估可能只是某一橋梁現況之參考值，而非可以完全反應結構現況之正確值。

　　目視檢測方法與中醫診斷類似，傳統中醫診斷方法為望（觀察）、聞（打聽）、問（詢問）、切（斷定）。理論上每一座現存橋梁或結構物，均可從事詳盡之儀器檢測或現場載重試驗，但所需經費與人力是非常龐大且費時的。從民生基本設施生命週期管理系統(ILCMS)或橋梁安全管理系統(BSMS)之整體管理效率而言，目視檢測可作為精密檢測前之初步評估與篩選工作。當目視檢測無法解決或檢查出結構物之損壞劣化問題時，則需針對結構物之損壞缺陷問題所在，採取進入詳細之檢測與評定。

6-2　目視檢測目的

　　在進行橋梁養護維修方案之前，須先進行橋梁安全檢測工作。而橋梁安全檢測目的，在於掌握橋梁結構的現況與安全狀態，及回饋並累積橋梁結構相關資料與經驗，以作為橋梁結構養護、維修、補強與加固之參考依據。橋梁結構如同人的身體一樣，隨著年齡增長，其結構狀況亦愈逐漸走下坡，故需藉助定期身體檢查，才能預知狀況與維護健康。實施橋梁目視檢測的基本精神即源於此。橋梁結構物在工程竣工驗收、通車後，即進入維護管理之階段，而維護管理之首要工作，即是確立並執行橋梁安全檢測方案。即橋梁安全檢測目的如下：

1. 維持橋梁於良好狀況，以利交通流暢。

2. 實際了解橋梁狀況資訊，橋梁狀況若有危及公共安全時，可立即採取限制車輛通行或封閉交通等管制措施，適時對使用者提出有關警訊。

3. 提供橋梁劣化程度資訊，如劣化原因與劣化對橋梁構件之影響程度。

4. 檢測結果可評定橋梁危險等級，供研判修復方法、限速限載及經費編列依據。

5. 將繁雜養護業務整理成有系統、有效率之資訊體系與管理系統。

6. 建立橋梁完整記錄，供研究分析橋梁結構變化。

7. 適時檢測橋梁結構狀況，使橋梁維護更具效率並降低維修成本。

8. 及時檢測維修，消除危害橋梁安全因素，以確保行車安全。

橋梁安全檢測人員責任如下：

1. 維護公共行車安全性。

2. 確保橋梁結構的耐久性。

3. 提供正確的橋梁檢測資料。

4. 落實橋梁管理維護工作。

6-3　橋梁目視檢測法

目視檢查對結構物未具任何破壞作用，是最簡單的橋梁結構物非破壞性檢測。橋梁目視檢測法具有簡易、省時與經濟之特性優點。橋梁目視檢測法係對整座橋梁作全面性的目視檢查，包括伸縮縫、支承墊、混凝土墊、大梁、隔梁、橋面排水、橋墩、附屬設施等等。檢測過程中視需要於重要部位、破裂部位、缺陷或異常現象部位拍攝照片（應記錄日期），作為研判之參考，以建立橋梁現況之基本管理資料，最後依權重分配得到綜合評估結果。

橋梁目視檢測法優點為執行容易、省時且耗費不多，但最為人詬病的是檢測者的主觀意識，其所評估結果可能與儀器檢測有甚大差異。

目前我國國內橋梁主管機關，各自發展出各具特色且實用的評估準則與評等紀錄模式，如表 6-1 所示。DERU 評估法為交通部國道高速公路局，於開發橋

梁管理系統時所制定的目視檢察評估準則。而 ABCD 評估法則是依省住都局所編定之「混凝土、鋼橋一般檢查手冊」，所制定的目視檢查評估準則。

　　橋梁結構目視檢測作業流程如圖 6-1 所示。瞭解橋梁檢測流程與方法後，可使橋梁檢測人員有所依循，不致遺漏檢測項目。但橋梁結構種類繁多外形變化也多，故負責檢測之人員應因地制宜，視實際需要加以修正。橋梁結構目視檢測實施方法，首先應蒐集資料並準備橋梁基本檢測表。然後依據橋梁檢測表，實施現場橋梁結構目視檢測工作，再將檢測資料整理、分類及分析評估，並將檢測結果分類為四類，以供使用養護單位作為進一步評估分析及維修之參考依據。等級 A（Good；良好）：損傷輕微，需作重點檢查，等級 B（Fair；尚可）：有損傷，需進行監視，必要時視狀況補修，等級 C（Poor；不良）：損傷顯著，變形持續進行，功能可能降低必需加以補修，與等級 D（Dangerous；危險）：損傷顯著，有重大變形及結構物功能降低，為確保交通之安全順暢，必須採取緊急補修。

<div align="center">表 6-1　目前國內使用橋梁檢測評估方法</div>

評估方法	檢測類別	檢測項目	評等標準	評估指標	採用機關
DERU 法	目視檢查	依構件分為 20 項目，第 21 項為其他	1 至 4 級	分為 CI，PI，FI，OPI 四種指標	高公局 公路局 港務局
ABCD 法	目視檢查	分 8 大類，及其細項分類	A 至 D 四級	-	鐵路局 住都局
危險度 評分法	耐震能力評估 承載能力評估 耐洪能力評估	耐震、承載能力、耐洪能力	加權分數計算法	以分數高低評定危險度與安全性	交通部

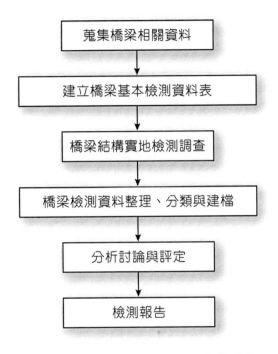

圖 6-1　橋梁結構目視檢測作業流程

6-4　橋梁目視檢測設備

　　橋梁安全檢測設備可分為下列五大類：

1. 清洗工具(Tools for Cleaning)

2. 檢測工具(Tools for Inspection)

3. 測量工具(Tools for Measuring)

4. 記錄工具(Tools for Documentation)

5. 其他特殊機具設備

　　包括攀登設備、活動支架（木梯、懸梯）、吊籃、吊車及船等。

　　橋梁檢測可分為平時檢查、定期檢查及臨時檢查三類，而其所攜帶之工具也不一樣。檢查人員應視檢查類別與檢查業務內容，攜帶適當之器具：

一 平時檢查

工程帽、數位照相機、望遠鏡、放大鏡、卷尺、試驗錘(Test Hammer)、錘球、標竿、白（黑）板、粉筆、手電筒等。

二 定期檢查

數位照相機、衛星定位儀(GPS)、望遠鏡、放大鏡、卷尺、試驗錘(Test Hammer)、錘球、水準器(Leveling)、標竿、白（黑）板、粉筆、鐵絲刷(Wire Brusher)、比例尺、繩梯、手電筒等。

三 臨時檢查

依據臨時通報實施檢查時，除應具備前述定期檢查所需攜帶器具外，應視情形酌加其他檢驗量測之儀器以備應用，同時可利用數位攝影機或照相機拍攝作成記錄後，多次放映詳細觀察。

橋梁目視檢測工具包括：工程帽、照相機、卷尺、白板、簽字筆、手電筒、筆、紙與文具等，除具備前述檢查所需攜帶器具外，視情形酌加其他檢驗量測之儀器以備應用，且在各項檢查業務出發前，應檢核並攜帶交通安全管制用器材，包括交通錐、車輛改道拒馬、警示燈或紅旗等。

6-5 DERU 橋梁目視檢測法

DERU 橋梁目視檢測法係將橋梁結構劣化情形，依照「嚴重程度(Degree)」、「劣化範圍(Extend)」、「對橋梁結構物安全性與服務性之影響(Relevancy)」及「維修急迫性(Urgency)」等四大項目進行評估，故稱為 DERU 目視檢測評估法。在進行目視檢測評估時，考慮檢測員檢測工作方便，及問題現象能夠充分表達，每個參數的表達級數，不宜過多。一般將級數分成四級即可滿足上述要求，故分為四個等級，其評估值為 1 至 4。在嚴重程度項目若評估值為 0，表示「無此項目」；在劣化範圍項目若評估值為 0 時，表示「無法檢測」；在安全影響性項目若評估值為 0 時，則表示「無法判別」，如表 6-2 所示。

表 6-2　DERU 法評估準則

橋梁情況＼級數	0	1	2	3	4
嚴重程度	無此項目	良好	尚可	差	嚴重損壞
劣化範圍	無法檢測	微<10%	<30%	<60%	>60%
安全影響性	無法判別	微	小	中	大
維修急迫性	無此項目	例行維護	3 年內必須維修	1 年內必須維修	需緊急處理維修

表 6-3　橋梁一般檢測評估及狀況報告表（DERU 評估法）

橋梁一般檢測評估狀況報告表		道路名稱：　中心橋號：	
橋梁名稱：	檢測單位：	橋梁地點：　結構形式：	
	檢測員：		
檢測日期： 建造日期：		橋孔數：　橋梁長度： 　　　　　橋梁淨寬：	

檢測項目		評估值 D E R	檢測項目		評估值 D E R	檢測項目	評估值 D E R
1.引道路堤	遠端		5.橋台基礎	遠端		9.橋面排水設施	
	近端			近端			
2.引道護欄	遠端		6.橋台	遠端		10.緣石及人行道	
	近端			近端			
3.河道			7.翼牆／擋土牆	遠端		11.欄杆和護牆	
				近端			
4.引道護坡	遠端		8.磨擦層			21.其他	
	近端						

橋台或橋墩	12.橋墩保護設施	13.橋墩基礎	14.橋墩墩體／帽梁	15.支承／支承墊	16.止震塊／拉桿	17.伸縮縫	橋孔號	18.主構件(大樑)	19.次要構件（橫格梁）	20.橋面板
	D E R	D E R	D E R	D E R	D E R	D E R		D E R	D E R	D E R

項目	位置	維修項目與工法	數量	單位	急迫性	附註

檢測員意見：

N/A-無此項目	N/I-無法檢測	R/U-無法判定相關重要性	是否進一步檢測？(Y/N)
評估等級 D	範圍＞E	對橋梁之重要性 R	急迫性 U
N/A 良好 尚可 差 嚴重損壞 0　1　2　3　4	U/I 局部　　　　　　全面 0　1　2　3　4	R/U 小　　　　　　大 0　1　2　3　4	例行 3 年 1 年 緊急處理 維護 內 內 維修 1　2　3　4

DERU 評估法的檢查項目共分為 21 項，見表 6-3。其中第 1 至第 11 項一般檢測項目，亦即橋梁的整體性（全橋性）與橋梁兩端的項目，第 12 至第 20 項檢查項目則針對每一座橋墩與橋孔逐跨進行檢視，第 21 項為其他。其評估準則如表 6-4 所示。

DERU 法僅針對有劣化部分加以評估，對於良好構件不需進行評估，故可簡化檢測工作，並可使問題清楚化。因為僅針對有缺陷的構件進行評估，且僅以 0 至 4 之數字來紀錄檢查結果，因此可大量減少資料的填寫，不但使現場檢測人員方便記錄，亦使檢測報告簡潔一目了然。對於在道路往上需大量且迅速調查橋梁狀況時，相當方便且容易。此評估法不但針對劣化嚴重程度與劣化範圍做評估，同時亦考慮劣化對整體橋梁結構的安全性影響及其是否對交通安全造成影響等加以考慮。此為 DERU 評等法最大的特色與優點。對於構件檢查後之處置對策有清楚且明確的建議，如此可使維修之時程有具體之概念，並利於進行後續維修工作之規劃與執行。

DERU 評估法中之劣化程度（Degree, D 值）評估，係分為混凝土剝落、路堤沖刷或侵蝕、基礎沖刷、路堤沉陷、蜂窩、彎曲裂縫、剪力裂縫、排水設施阻塞、護欄劣化、保護層厚度不足、摩擦層表面劣化、支承劣化、伸縮縫劣化、混凝土表面劣化、洪水沖積物等十五項劣化現象，並對每一劣化現象之劣化程度由輕微到嚴重逐條列表說明，如表 6-4 所示。

表 6-4　DERU 評估法中之劣化程度（D 值）

劣化現象	劣化程度	D 值
混凝土剝落	1. 混凝土輕微剝落，鋼筋尚未露出或鋼筋部分露出但無腐蝕現象。	2
	2. 鋼筋完全露出，無腐蝕現象。 鋼筋部分露出，且有腐蝕現象。	3
	3. 鋼筋完全露出，且有腐蝕現象。	4
路堤沖刷或侵蝕	1. 輕微沖刷或侵蝕，並沒有局部崩坍之可能。	2
	2. 嚴重沖刷或侵蝕，邊坡穩定但有局部崩坍之可能。	3
	3. 嚴重沖刷或侵蝕，邊坡陡峭或過度傾斜。 邊坡不穩定，並且確定有局部之塌陷。	4

表 6-4　DERU 評估法中之劣化程度（D 值）（續）

劣化現象	劣化程度	D 值
基礎沖刷	1. 橋墩基礎有局部之輕微沖刷，但樁帽基底上未露出。椿基礎因沖刷而有部分露出。	2
	2. 局部沖刷使得椿基露出，但露出之部分未超過所有椿長度之 1/4。	3
	3. 在擴展基腳已造成易沖蝕物質之露出。沖刷已造成椿帽以下超過 1/4 基礎長度之露出。	4
路堤沉陷	1. 沉陷小於 50mm。	2
	2. 沉陷大於 50mm 但小於 100mm。	3
	3. 沉陷大於 100mm。	4
保護層厚度不足	1. 由於保護層厚度不足，使混凝土之表面產生些微之鏽斑，顯示鋼筋已開始鏽蝕。	2
	2. 沿鋼筋之方向，在混凝土表面有明顯之斑漬，沿鋼筋方向有細微裂縫產生。	3
	3. 剛今之鏽蝕現象持續擴散且造成局部之剝落。	4
摩擦層表面劣化	1. 坑洞或表面磨損小於直徑 150mm 及深度 25mm，表面材質裂縫寬度大於 1mm 小於 5mm。由於結合料受沖洗或表面骨材之磨光使表面之抗滑能力漸漸消失。表面材料剝落不超過 5mm，車轍之深度不超過 5mm。	2
	2. 坑洞或表面磨損介於直徑 150~300mm 且深度為 25~50mm。裂縫寬度大於 5mm 且小於 10mm。由於結合料受沖失或表面 骨材之磨光使表面之抗滑力已經消失。表面材料剝落大於 5mm 小於 10mm。車轍深度大於 10mm 小於 20mm。	3
	3. 坑洞或表面磨損大於直徑 300mm 或深度大於 50mm 裂縫寬度大於 10mm。裂縫寬度大於 5mm，在重要地方有剝落，裂縫周圍有二次裂縫或變形。結合料之沖失與表面骨材嚴重之磨光導致表面抗滑力消失，表面材質剝落（骨材散失）超過 10mm，當粗股才脫離和瀝青結合料之散失，可能造成過往交通之危險。車轍深度超過 20mm，雨水累積於窪地中造成車輛水滑現象。	4

表 6-4　DERU 評估法中之劣化程度（D 值）（續）

劣化現象	劣化程度	D 值
支承劣化	1. 與 2 相同但程度較不嚴重。	2
	2. 彈性支承墊超過突出之邊緣，沒有因超載而造成之開裂剪力變形尚在彈性支承墊之設計極限內，支承之邊界條件（束制成可移動），因外界環境所改變。 由於埋入板週為水泥漿之不足，引起支承底部之變形。 機械支承活塞阻塞，導致支承無法之設計要橋移動或轉動。	3
	3. 單軸向之機械支承未對齊導致擠壓變形，彈性支承墊發生開裂及腐蝕現象，之成材料變質或支承墊移動。	4
伸縮縫劣化	1. 突出部分混凝土剝落，錨錠螺栓脫落。 接縫處雜屑堆積使伸縮縫功能減弱。	2
	2. 錨錠螺栓遺失。 埋入接頭上方之材料裂開。 彈性材料變質但仍具水密性。	3
	3. 合成之材質裂開。伸展接頭完全被封閉。壓力封完全掉入膨脹缺口。彈性元件開裂。	4
混凝土表面劣化	1. 由於鹼骨材反應或溫室效應造成混凝土表面髮狀裂縫，出於水分滲透造成橋面板之混凝土表面褪色變質。 混凝土表面受汙染變色。 混凝土之白華顯示遭到硫酸鹽之侵蝕。 一般混凝土表面之變軟顯示遭到化學藥劑之作用。	2
	2. 由於鹼骨材反應或溫度變化造成嚴重開裂。 以上各項之缺陷，但程度上更嚴重。	3
沖積物	1. 橋墩處有小樹枝堆積。 橋面版上有小樹枝堆積。	2
	2. 橋墩處有大樹枝或小樹枝堆積。 橋面版上有大樹枝或小樹枝堆積。	3
	3. 橋墩處有大樹枝堆積。 橋面版上有大樹枝堆積。	4
蜂窩	1. 有少量之蜂窩而且鋼筋並未外露。	2
	2. 鋼筋部分外露，且已有腐蝕現象。 鋼筋完全外露出，但尚未有腐蝕現象。	3
	3. 鋼筋完全露出而且預力套管露出，但尚未腐蝕。	4

表 6-4　DERU 評估法中之劣化程度（D 值）（續）

劣化現象	劣化程度	D 值
.撓曲裂縫	1. 開裂寬度小於 0.3mm，但沒有水穿透或鋼筋鏽蝕現象。	2
	2. 開裂寬度大於 0.3mm，但小於 0.6mm，沒有水穿透裂縫或鋼筋鏽蝕現象。	3
	裂縫寬度小於 0.3mm，水流穿透裂縫和鋼筋鏽蝕之證據。	
	3. 開裂寬度大於 0.6mm，沒有水流穿透裂縫或鋼筋鏽蝕。	4
	開裂寬度大於 0.3mm，但小於或等於 0.6mm 有水穿透裂縫或鋼筋鏽蝕之證據。	
剪力裂縫	1. 裂縫寬度不超過 0.2mm，沒有水流穿透裂縫鋼筋鏽蝕。	2
	2. 裂縫寬度大於 0.2mm，但小於 0.3mm 沒有水流穿透裂縫或鋼筋鏽蝕現象。	3
	裂縫小於 0.2mm，有水流穿過裂縫或鋼筋鏽蝕現象產生。	
	3. 裂縫寬度大於 0.3mm，沒有水流穿過裂縫或鋼筋鏽蝕現象。	4
	裂縫寬度大於 0.2mm，但小於 0.3mm，有水穿透裂縫或鋼筋鏽蝕之現象。	
排水設施阻塞	1. 排水孔部分淤塞，水流受到阻礙但排水設施仍具有功能。	2
	2. 排水設施完全阻塞，水流受到嚴重阻礙。	3
	3. 排水設施完全失去功能。	4
護欄劣化	1. 螺柱鬆動且需加以鎖緊，護欄有少許彎曲且需加以調整，木質墊塊和支柱蛀蝕部分需加以封緘。	2
	2. 預力混凝土支柱有少許開裂。	3
	鐵質支架有彎曲但仍提供護欄足夠之支撐。	
	3. 螺栓遺失。護欄嚴重損壞無法維修。	4
	支柱斷掉或且須重新安裝。	

　　DERU 檢測評估法中，劣化現象對該構件之影響度或整體結構安全性及服務性評估之 R 值，依檢測表格中之檢測項目次序逐項說明。表中第一欄係檢視部分，第二欄介紹各種劣化情形之維修方法，備註欄敘述各種可能之劣化現象之影響。第三欄對劣化現象而給予相對之 R 值評估，第六欄為維修急迫性之評估「U」值。U 值一般大於或等於「R」值，如表 6-5 所示。

表 6-5　DERU 評估法中對整體結構安全性與服務性(R)及維修急迫性(U)之評估值

檢視部位	維修方法	R 等級	備註	U	R
1. 引道路堤	A. 排水陰井—更新	1~2	1. 如果不更新將導致路堤產生更嚴重侵蝕。	1	1
	B. 排水涵管—更新	1	2. 沉泥或碎片沉積造成阻塞。 3. 與水流方向配合不適當。	3	2
	C. 排水管—更新	1~2	4. 同上 1 和 3。		
	D. 排水管—清除	1	5. 車輛引起之物理性破壞。	2	2
	E. 排水護道—更新	1~2	6. 同上第 1。	--	--
	F. 排水護道—清除	1	7. 侵蝕造成之損壞。	3	2
	G. 侵蝕和沖刷破壞—回填	1~4	8. 侵蝕、沖刷不影響路堤穩定性。	1	1
			9. 侵蝕和沖刷可能會引起路堤滑動，但不至於影響交通。	3	2
			10. 侵蝕和沖刷會引起路滑動，並影響引道路堤上交通。	4	3 4
	H. 沉陷—回填整平	1~3	11. 緊鄰橋台路面為小沉陷。	1	1
			12. 道路沉陷引起使用者嚴重之不舒適感。	3	2
			13. 道路沉陷可能引起意外事故。	4	3
2. 引道護欄	A. 整齊和穩固	1	1. 部分聯結護欄與支柱監霍是護欄與護欄間之螺栓有鬆動現象，需予以鎖緊。	3	1
			2. 交通引起輕微損壞，護欄需重新排列整齊。	2	1
	B. 更換	2~4	3. 護欄嚴重凹陷。	3	2
			4. 護欄脫離橋柱，無法發揮其功能，對車流上無影響。	4	3
			5. 同 4，但會影響車流。	4	4
	C. 連接端塊	3~4	6. 車流沒有撞擊端塊之危險。	3	3
			7. 車流有撞擊端塊之危險。	4	4
	D. 更換木質間隔物	2	8. 木質間隔物損壞或掉落。	3	2
	E. 重新安裝間隔物	1	9. 木質間隔物之一般維修。	1	1
	F. 更換損壞之支柱	2~3 1	10. 只有一支支柱破損。	3	2
			11. 任何一處緊鄰之兩支柱破壞。	4	2
			12. 任何一處三支或更多支支柱破損。	4	3
	G. 更換掉落之螺栓	1	13. 部分螺栓遺失或損壞需予以更換。	3	2

表 6-5　DERU 評估法中對整體結構安全性與服務性(R)及維修急迫性(U)之評估值（續）

檢視部位	維修方法	R 等級	備註	U	R
3.水道	A.清理	1~4	1. 橋墩處因氾濫遺留之沉積碎片需加以清除，以免將來洪水來襲造成更大之衝擊力。	1	1
			2. 植物過度蔓生，減少排水斷面。	2	2
			3. 水道由於碎片沉積而使排水斷面減少，但沉積物尚不至於超出結構物。	3	3
			4. 由於碎片沉積而使排水斷面嚴重減少，且陳積物超出結構物。	4	4
4.引道護坡保護措施	A.更新／維修保護措施（蛇籠、漿砌卵石等）	1~3	1. 由於路提沉陷、植物蔓生或其他因素導致保護措施輕微損壞。	1	1
			2. 局部保護設施遭洪水破壞或移失。	4	2
			3. 大部分之保護設施遭受洪水破壞、移動或移除。	4	3
5.橋台基礎			在重新安置基礎材料時需要一些特殊作業，因為受空間限制，導致夯實不易，故常使用混凝土或水泥摻土等材料。顧及橋台穩定性時，必須確定基礎型式是樁機或擴座基腳，也需了解基礎下方地質狀況。當基礎為建構在岩盤上之樁基時，其樁帽結構完整性較不易受基礎破壞影響。經由檢視欄杆及牆面之水平性和垂直性，可以檢測基礎沉陷。		

表 6-5　DERU 評估法中對整體結構安全性與服務性(R)及維修急迫性(U)之評估值（續）

檢視部位	維修方法	R 等級	備註	U	R
5.橋台基礎（續）	A. 基礎侵蝕或沖刷	2~4	1. 基礎之穩定性未遭受破壞。	3	2
			2. 基礎之穩定性可能遭受破壞。	4	3
			3. 基礎之穩定性已遭受破壞。	4	4
	B. 混凝土破碎	1~4	4. 如果橋台混凝土之破壞為局部性且不影響結構完整性。	3	1
			5. 如果混凝土破碎為全面性且橋台結構之完整性亦受到影響。	4	4
	C. 寬度大於 0.2mm 之裂縫	1~4	6. 如果裂縫寬度小於 0.2mm，而且沒有滲漏之現象。	-	-
			7. 裂縫為局部性且有滲漏現象，但不影響橋台之結構之完整性。	2	1
			8. 裂縫為局部性且有滲漏現象，但不影響橋台結構之完整性，不過鋼筋混凝土有鏽蝕情形。	3	2
			9. 裂縫為全面性，鋼筋混凝土亦有鏽蝕情形，但影響結構完整性之程度不大。	4	3
			10. 裂縫為局部或全面性，橋台裂縫之結構完整性深受影響，亦即有可能發生毀壞，且鋼筋已有明顯鏽蝕現象。	4	4

表 6-5　DERU 評估法中對整體結構安全性與服務性(R)及維修急迫性(U)之評估值（續）

檢視部位	維修方法	R 等級	備註	U	R
6.橋台	A. 背牆移位	2~3	1. 伸縮縫受擠壓。 2. 背牆與橋版之縫隙受擠壓。 3. 橋台支承向背牆劇烈變位。 4. 斜角橋面版之槽栓，受外力而卡死。 5. 二次應力造成附近橋面版不尋常裂縫。 6. 斜交橋面版之大旋轉 嚴重之程度視上述之位移或旋轉量之大小而定，且看是否有必要藉由背牆之移除而消去應力。	2 和 3	2 和 3
	B. 混凝土破碎	1~4	7. 混凝土局部性破碎，但不影響橋台之結構完整性。 8. 混凝土全面破碎，並且影響橋台之結構完整性。	3 4	1 4
	C. 寬度大於 0.2mm 之裂縫	1~4	9. 裂縫寬度<0.2mm 且無滲漏現象。 10. 裂縫有局部性滲漏，但不影響橋台之結構完整性。 11. 裂縫有局部性滲漏，但不影響橋台體之結構完整性，唯鋼筋混凝土有侵蝕現象。 12. 裂縫為全面性，鋼筋混凝土有侵蝕現象，但對橋台結構完整性影響不大。 13. 裂縫為局部或全面性，並且嚴重影響橋台之結構完整性，即橋台有損毀之虞，且鋼筋混凝土也受嚴重侵蝕。	- 2 3 4 4	- 1 2 3 4
	D. 排水孔	1~4	14. 排水孔被堵塞或無作用（孔中沒有水），強後無法排水。 15. 排水孔堵塞，牆後之水位上升，使得橋台體牆抵抗翻覆及滑動之穩定性堪虞。	1 3	1 3

表 6-5 DERU 評估法中對整體結構安全性與服務性(R)及維修急迫性(U)之評估值（續）

檢視部位	維修方法	R 等級	備註	U	R
6.橋台（續）	E. 柱基	2~4	承載柱基可能有以下之缺陷： 1. 支承太靠近邊緣而造成邊緣破碎。	2	2
			2. 支承受力過大導致開裂張力而產生垂直裂縫。	4	4
			3. 保護層不購導致鋼筋受到侵蝕。	3	2
			4. 由於螺栓鏽蝕或巨大之橫向力作用，造成螺栓部位之混凝土破裂。	3	3
7. 表面	A. 橋面版路面		1. 表面之瑕疵不致於造成意外事故。	1	1
	B. 引道路面		2. 表面之瑕疵可能會造成意外事故。	3	3
8. 上部結構排水	A. 排水孔		1. 排水系統之缺陷不至於影響乘客之安全。		
	B. 涵管		2. 排水系統之缺陷可能影響乘客之安全。		
9. 緣石／人行道	A. 混凝土剝落 B. 寬度大於0.2mm之裂縫 C. 植物 D.表面		1. 混凝土局部剝落，但不影響緣石整體結構之完整性。	1	1
			2. 混凝土剝落現象十分嚴重，其將影響緣石整體結構之完整性。	3	2
			3. 裂縫小於0.2mm，沒有白華或滲水。	-	-
			4. 裂縫有白華或滲水之跡象，但發生在局部且不會影響緣石結構整體之完整性。	1	1
			5. 裂縫有淋溶或滲水之跡象，同時鋼筋鏽蝕之現象，但發生在局部且不會影響緣石結構整體之完整性。	1	1
			6. 裂縫發生在整體結構，且鋼筋有鏽蝕現象，但上不至於影響到整體之結構。	3	2
			7. 無論裂縫之發生是在局部亦或是整體，只要是其可能影響結構整體之可能性時。也就是説結構有破壞之可能或是鋼筋嚴重之腐蝕。	3	3

表 6-5　DERU 評估法中對整體結構安全性與服務性(R)及維修急迫性(U)之評估值（續）

檢視部位	維修方法	R 等級	備註	U	R
9. 緣石／人行道(續)	A. 混凝土剝落 B. 寬度大於0.2mm 之裂縫 C. 植物 D. 表面		8. 人行道上植物叢生。	1	1
			9. 人行道之表面有坑洞，造成行人在其上行走不舒適。	1	1
10. 欄杆	A. 修混凝土剝落		1. 混凝土局部剝落但不影響欄杆之結構完整性。 2. 混凝土嚴重之剝離到影響欄杆結構之完整性。	0	
	B. 大於 0.2mm 裂縫		3. 裂縫小於0.2mm 而且沒有白華或滲水之跡象。 4. 裂縫有白華或滲水之跡象，但發生在局部且不會影響欄杆結構整體之完整性。 5. 裂縫有白華或滲水之跡象，同時鋼筋鏽蝕之現象，但發生在局部且不會影響緣石結構整體之完整性。 6. 裂縫發生在整體結構，且鋼筋有鏽蝕之現象，但尚不至於影響到整體之結構。 7. 無論裂縫之發生是在局部亦或是整體，只要是其可能影響結構整體之安全性時。也就是説結構有破壞之可能或是鋼筋嚴重之腐蝕。		
11. 基礎	A. 沖刷	2~4	河道通過之沖刷或墩基四週之局部沖刷： 1. 橋墩結構完整性（結構完整性）不受影響。 2. 沖刷程度更嚴重時，將會影響橋墩之結構完整性。 3. 影響橋墩之結構完整性且有毀損之虞。	3 4 4	2 3 4
	B. 混凝土破碎	1~4	4. 破壞為局部性，而且不影響橋墩之結構完整性。 5. 破壞為全面性，且會影響橋墩之結構完整性。	3 4	1 4

表 6-5　DERU 評估法中對整體結構安全性與服務性(R)及維修急迫性(U)之評估值（續）

檢視部位	維修方法	R 等級	備註	U	R
11. 基礎 （續）	C. 寬度大於 02.mm 裂縫	1~4	6. 裂縫寬度小於 0.2mm，沒有滲漏現象。	-	-
			7. 裂縫發生在局部，有滲漏現象，但不影響橋墩之結構完整性。	2	1
			8. 局部性裂縫有滲漏現象，不影響橋墩之結構完整性，但鋼筋有腐蝕現象。	3	2
			9. 全面性裂縫，鋼筋有腐蝕現象，但對橋墩之結構完整性影響不大。	4	3
			10. 局部或全面性裂縫，橋墩之結構完整性受到嚴重影響，有毀損之危險，且有明顯嚴重之腐蝕現象。	4	4
12. 橋墩柱	A. 破壞狀況	1~4	1. 破壞為局部性，而且不影響橋墩之結構完整性。	3	1
			2. 破壞為全面性，且會影響橋墩之結構完整性。	4	4
	B. 裂縫	1~4	3. 裂縫寬度小於 0.2mm，沒有滲漏現象。	-	-
			4. 裂縫發生在局部，有滲漏現象，但不影響橋墩之結構完整性。	2	1
			5. 局部性裂縫有滲漏現象，不影響橋墩之結構完整性，但鋼筋有腐蝕現象。	3	2
			6. 全面性裂縫，鋼筋有腐蝕現象，但對橋墩之結構完整性影響不大。	4	3
			7. 局部性或全面性裂縫，橋墩之結構完整性受到嚴重影響，有毀損之危險，且有明顯嚴重之腐蝕現象。	4	4

表 6-5　DERU 評估法中對整體結構安全性與服務性(R)及維修急迫性(U)之評估值（續）

檢視部位	維修方法	R 等級	備註	U	R
13. 支承	A. 清理	1	1. 汙泥和碎片雜物會減少位移量。	1	1
	B. 侵蝕	1 和 2	2. 表面需要粉刷修補。 3. 侵蝕造成上下部結構間嚴重之摩擦。	1 3	1 2
	C. 校正位置	1~3	4. 需稍微地修正使支承定位。 5. 支承位移已達到極限容許位移量，並有繼續位移之可能。 6. 槽和推力板接合不良，產生之巨大作用力傳遞到下部結構。	2 4 3	1 3 2
	D. 橡膠彈性支承墊	2	7. 支承墊外緣拉扯、斷裂或劈裂。 8. 因壓力和剪力位移引起之過度凸出和扭曲，表示其不滿族設計強度。	2 2	2 2
	E. 機械式支承墊	3	9. 嚴重侵蝕破壞之支承，承載和位移能力都降低。	3	3
	F. 水平支承墊	2~3	10. 錨栓嚴重損壞。 11. 支承墊和承載結構兼有相對位移。	3 3	2 3
	G. 鎖緊錨栓	1	12. 錨栓鬆脫。	3	1
14. 主構件	A 混凝土剝落	1~4	1. 假若混凝土剝落之現象僅發生在局部，且不影響整體結構之安全。 2. 假若混凝土剝落之現象發生在構件之大部分地區，同時結構之安全性已被威脅時。	3 4	1 4
	B. 大於 0.3mm 裂縫	1~4	3. 裂縫開口小於 0.3mm，沒有滲水現象。 4. 局部地區有大於 0.3mm 之裂縫發生，但梁之結構完整性並未受影響。 5. 局部裂縫開口大於 0.3mm 且鋼筋有鏽蝕之現象發生，但梁之結構完整性不受影響。 6. 整個結構都有裂縫發生，鋼筋有鏽蝕現象，但對於梁整體結構影響並不嚴重。 7. 局部或整體結構裂縫已嚴重影響到梁之安全；亦即鋼筋嚴重受損，而橋梁有可能壞。	- 2 3 4 4	- 1 2 3 4

表 6-5 DERU 評估法中對整體結構安全性與服務性(R)及維修急迫性(U)之評估值（續）

檢視部位	維修方法	R 等級	備註	U	R
14. 主構件（續）	C. 保護層	1	8. 梁維修後塗上保護層延長橋梁使用年限。	1	1
			9. 塗上保護層以延長梁之壽命。	1	1
			10. 混凝土受侵蝕後，塗上保護層使混凝土有抗氯化能力，有抗中性化之能力。	2	1
15. 橋面版	A. 混凝土剝落	1~4	1. 局部剝落，不影響版之結構完整性。	3	1
			2. 全面性剝落，影響版之結構完整性。	4	4
	B. 寬度大於 0.2mm 裂縫	1~4	3. 裂縫寬度小於 0.2mm 沒有滲漏現象。	-	-
			4. 裂縫為局部性，有滲漏現象，不影響版之結構完整性。	2	1
			5. 裂縫為局部性，有滲漏現象，不影響之結構完整性，有鋼筋腐蝕現象。	3	2
			6. 裂縫為全面性，鋼筋有腐蝕，但對版之結構完整性影響不大。	3	2
			7. 裂縫為局部或全面性，版之結構完整性受到嚴重影響且鋼筋已有明顯之鏽蝕。	4	4
	C. 表面塗封	1~2	1. 於結構物維修後做為延長使用壽命之用。	2	2
			2. 用於混凝土孔隙過多，預防止鋼筋腐蝕。	2	2
			3. 混凝土強度不足，欲增加其耐久性。	1	1
	D. 表面磨損	1~3	1. 橋面版表面肇因於交通車流之車轍 <10mm 局部性或全面； >10mm 局部性； >10mm 全面性	- 2 3	1 2 3
			2. 震動引起之裂縫極面版表面材料之變位代表柏油層和防水層間之滑動。	2	2

表 6-5　DERU 評估法中對整體結構安全性與服務性(R)及維修急迫性(U)之評估值（續）

檢視部位	維修方法	R 等級	備註	U	R
15. 橋面版（續）	E. 橋面版上方防水處理	2~3	1. 混凝土遭明顯化學破壞，水侵入會導致混凝土迅速惡化，如同在鹼性骨材反應。 2. 滲漏引起鋼筋腐蝕。	3 4	2 3
16. 伸縮縫	A. 混凝土部分	1~2	有突出部分應整平或更新。	2	1
	B. 封縫材料	1	有漏水應更新。	2	1
	C. 鋼製伸縮縫	2~4	會影響行車舒適感則應更新或調整。	3	1

6-6　橋梁目視檢測法之比較

一　特性分析比較

(一) DERU 評估法

　　DERU 評估法係將橋梁之劣化情形，分成劣化的嚴重程度(Degree)、劣化範圍(Extend)及劣化情形或現象對橋梁結構安全性與服務性之影響度(Relevancy)等三部分加以評估，並由檢查員依據劣化構件維修的急迫性(Urgency)作處置對策之評估建議。故 DERU 評估法具有以下特色：

1. 檢測工作簡化

　　僅針對有劣化部分加以評估，對於良好之構件不需進行評估，如此可簡化檢測工作，並且使問題一目了然。

2. 考慮劣化對橋梁影響

　　不但針對劣化嚴重程度與劣化範圍做評估，同時亦考慮劣化對整體橋梁結構的安全性影響及其是否對交通安全造成影響等加以考慮。此為 DERU 評等法最大的特色與優點。

3. 減少填寫資料

　　僅針對有缺陷的構件進行評估，且僅以 0 至 4 之數字來紀錄檢查結果，因此可大量減少資料的填寫，讓現場檢測人員方便記錄，檢測報告簡潔扼要，一目了然。對於在道路往上需大量且迅速調查橋梁狀況時，相當方便且容易。

4. 針對維修急迫性提出維修時程

對於構件檢查後之處置對策有清楚且明確的建議,如此可使維修時程有具體概念,並方便進行維修作業規劃。

5. 建議維修工法與概算經費

配合維修工法表,建議劣化處維修對策所需之數量與單價,並進行經費的概算,有利於橋梁主管單位進行維修預算編列。

6. 計算各分析指標並做優選排列

以 D.E.R.值,配合構件對橋梁重要性權重,以理論模式計算橋梁狀況指標與優選排列等指標之分析。

(二) ABCD 評估法

強調建立系統化組織化的檢查結構,其為避免遺漏任何檢查項目,除將橋梁結構分為八大類外,每一大類則依構件又分為許多子項目,而每個子項目則以條列方式列出其破損項目或檢查項目,直接供檢查人員參照勾選損傷等級並紀錄說明文字。其相關檢測表格,見表 6-9 至表 6-17 所示。ABCD 評估法具有下列特點:

1. 以條列方式列出破損項目,此即為現場檢查時應檢查的項目或檢查重點。此對於新進或生手之檢查員而言,而較具體明確的應是檢查的項目與重點,同時對於檢測項目可做較標準化一致性的規定。

2. 評等等級已包含損傷程度及應採取對策原則,此可簡化現場紀錄工作,然而亦可能對檢測判斷造成偏差影響。對於此點則於後續 ABCD 評等法綜合比較中再做檢討。

三 檢查項目

DERU 評等法的檢查項目共分為 21 項,其中第 1 至第 11 項一般檢測項目,亦即橋梁的整體性(全橋性)與橋梁兩端的項目,第 12 至第 20 項檢查項目則針對每一座橋墩與橋孔逐跨進行檢視,第 21 項為其他。目視檢查項目如表 6-6 所示。

表 6-6　DERU 評估法檢查項目

項次	檢查項目	項目分類	項次	檢查項目	項目分類
1	引道路堤	A、B 兩端	12	橋墩保護措施	逐各橋墩
2	引道護欄	A、B 兩端	13	橋墩基礎	逐各橋墩
3	河道	單項	14	橋墩墩體	逐各橋墩
4	引道路堤-保護措施	A、B 兩端	15	支承／支承墊	逐各橋墩與橋台
5	橋台基礎或沉箱	A、B 兩端	16	止震塊/防震拉桿	逐各橋墩及橋台
6	橋台	A、B 兩端	17	伸縮縫	逐各橋面伸縮縫裝置
7	翼牆／擋土牆	A、B 兩端	18	主構件（大梁）	逐各橋孔
8	摩擦層	單項	19	副構件（橫隔梁）	逐各橋孔
9	橋面版排水設施	單項	20	橋面版、鉸接版	逐各橋孔
10	緣石及人行道	單項	21	其他	單項
11	欄杆及護欄	單項	備註：連續橋面，則無伸縮縫項目		

　　ABCD 評估法則將橋梁結構物分為：橋面版構件、上部結構、橋墩、基礎及土壤、橋台及引道、支承、伸縮縫及其他附屬設施等八大類，每一檢查類別再區分檢查主項目與細項目，如表 6-7 所示。

表 6-7　ABCD 評估法分類與檢查項目

檢查構件分類	檢查項目
A.橋面版構件	1.磨耗層 2.緣石 3.人行道 4.中央分隔島 5.胸牆 6.欄杆 7.橋面沉陷
B.上部結構	1.橋面版結構 2.主構件 3.副構件
C.橋墩	1.帽梁 2.墩柱
D.基礎及土壤	1.基礎 2.河道沖刷、侵蝕、沉積 3.地形斜坡 4.土壤液化 5.保護設施
E.橋台及引道	1.橋台 2.背牆 3.翼牆 4.引道 5.保護設施
F.支承	1.支承及其周邊 2.阻尼裝置 3.防止落橋措施
G.伸縮縫	1.伸縮縫裝置
H.其他附屬設施	1.標誌、標線 2.標誌架及照明設施 3.隔音牆 4.維修走道 5.排水設施 6.其他設施

　　二種評估法之檢查項目大致相同，只是在檢查項目之群組分類上稍有差異，因此檢查項目均屬齊全。但 ABCD 法並未如 DERU 法將橋梁檢查的紀錄分組方式（全橋一式或逐橋孔等）列出，供檢查人員作為紀錄方式之參考。

三 判定標準

DERU 評等法將判定等級分成 1 至 4 級予以評等，但若「無此項目」或「無法檢測」或「無法判定」時，則記錄 0。對於構件維修的急迫性(U)：1 表示例行性維護即可；2 表示三年內進行維護即可；3 表示一年內應進行維護；4 表示需緊急維修處理。其評等準則如表 6-2 所示。

ABCD 法之判定標準則分為 A 至 D 四級，若無此項目或無法判斷結構物之損傷狀況時，則紀錄為 N，上述以外之情形則紀錄為 OK。其評等準則如表 6-8 所示。

表 6-8　ABCD 法評估標準

等級	評估狀況
A	損傷輕微，需做重點檢查。
B	有損傷，需進行監視，必要時視狀況補修。
C	損傷顯著，變形持續進行，功能可能降低，必須加以補修。
D	損傷顯著，有重大變型及結構物功能降低，為確保交通安全之順暢，或避免對第三者造成障礙，必須採取緊急補修。
N	無此項目或無法判斷結構物之損傷狀況。
OK	上述以外之場合。

DERU 法為精簡檢測紀錄作業，達到快速檢測之目的，故對檢查記錄表格之版面安排做相當審慎的規劃與設計，每座橋 20 項檢查項目（第 21 項為其他）之記錄均集中於同一張紙上，可使檢查人員每次出外檢測，不必攜帶太多的記錄紙，且可方便記錄，一目瞭然；若一座橋超過一頁記錄紙，則可換新的一頁記錄。為簡化記錄，其採取每一構件若有二處以上之破損，則選擇最嚴重處記錄 D.E.R. 值，其餘損傷則可在同一張表格下方逐項紀錄其發生位置、數量、維修急迫性，及其維修處置對策等。DERU 法之檢測表格可分成五個主要部分：基本資料欄、橋梁整體性（全橋性）的一般檢測項目欄（1~11 項及第 21 項）、各橋跨結構構件檢測項目欄（12~20 項）、各項破損與瑕疵的說明及維修工法建議欄、檢測員意見欄。另外再配合一張維修工法與處置對策一覽表，即可讓檢查員攜帶至現場展開檢查作業，如表 6-3 所示

ABCD 評估法以條例方式逐條列出檢查項目與可能發生的損傷瑕疵，使檢查員可核對項目而予以記錄，故其檢查記錄表格乃依照八大項結構檢查分類，各有一至二張的檢查記錄表格。而以一座橋梁而言，至少都需十多張以上的記錄表格（如表 6-9 至表 6-17 所示），檢查員每次外出作業，需攜帶大量且不同的記錄

表格以茲應用。而對於各橋跨結構構建的檢測項目而言，ABCD 法並沒有明確規定各橋跨是彙整紀錄於同一張表格，或逐橋跨分別記錄在各表格上。

四 小結

1. 橋梁如人類一般，經歷**生**（設計完工）、**老**（服務至終）、**病**（腐蝕劣化）、**死**（損壞拆除）四個過程。即在使用階段之檢查與維修是相當重要的，若缺乏定期檢查與維護工作，則橋梁結構甚易產生龜裂、剝落等腐蝕劣化缺陷，輕者影響行車之舒適性；嚴重者可能導致坍塌，發生類似韓國斧山泗水大橋於交通尖峰時段發生斷裂，造成多人傷亡之悲劇；75 年臺北縣市之中興橋斷裂大家應該仍記憶猶在；89 年 8 月 27 日高屏大橋之落橋事件更是舉國震驚。橋梁結構崩垮危及公共安全，若平時缺乏維修查核資料，一旦發生強烈地震，其後果將是非常嚴重的。

2. 國內對於沖蝕與腐蝕造成橋梁結構物傷害之嚴重性並未特別加以注意，加以營造業對於橋梁的防沖蝕與腐蝕的實務經驗較缺乏，故若能了解橋梁沖蝕與腐蝕的原因，並建立橋梁結構物檢測與維修資料體系制度，才能確保橋梁之安全性及使用性，並有助於提升橋梁的工程品質。

3. 為提高橋梁養護與維修之品質，延長橋梁之使用年限，則必須建立一套完整之橋梁檢測、養護與維修規範。

4. 未來臺灣地區興建的橋梁結構物，應於規範中強調腐蝕對於橋梁結構物的影響與防制措施，並訂定良好的設計施工準則及養護維修方法準則，以確保橋梁結構物之行車品質、安全性與耐久性。

表 6-9　橋梁結構目視檢測基本資料表

橋梁名稱：	位置：
性質：❑河川橋　　❑高架橋　　❑跨越橋　　❑人行陸橋	
橋梁總長：	橋梁淨寬：
車道數：	平均每日車流量：
道路等級：	路線樁號：
設計單位：	施工單位：
主管機關：	設計規範：
設計活載重：	設計地震力：
竣工日期：	最高洪水位：

A、橋面版結構
❑A.C 面層　❑RC 底(面)層　❑緣石　❑人行道　❑伸縮縫　❑隔音牆❑欄杆
❑排水設施　❑其他_____

B、上部結構
結構型式：❑簡支　❑連續　❑懸臂　❑桁架　❑吊橋　❑拱橋
　　　　　❑斜張橋　❑其他_____

主梁型式：❑I 型梁　　　　　❑T 型梁
　　　　　❑箱型梁　　　　　❑其他

橫梁型式：❑I 型梁　　　　　❑箱型梁
　　　　　❑其他

C、橋墩
橋墩型式：❑壁式　❑多柱式　❑框架式　❑樁排架式　❑其他_____
橋墩材質：❑混凝土　　❑鋼結構　　❑其他_____
橋墩尺寸：_____
帽梁尺寸：_____

D、基礎
基礎型式：❑一般基礎　　❑樁基礎　　❑沉箱基礎　　❑其他_____
基礎土壤狀況：❑沖刷 ❑侵蝕 ❑沉積 ❑採砂 ❑保護措施 ❑其他_____
橋台周圍土壤：❑沖刷 ❑侵蝕 ❑沉積 ❑採砂 ❑保護措施 ❑其他_____
橋墩基樁狀況：❑沖刷 ❑侵蝕 ❑沉積 ❑採砂 ❑保護措施 ❑其他___河川水流狀況：
❑水位升高❑水位降低❑河道變更❑河道正常❑其他__

E、支承型式
❑鋼製支承　　❑鑄鋼支承　　❑滾支承　❑滑鈑式支承　❑盤式支承
❑彈性支承　　❑合成橡膠支承　❑其他_____

F、伸縮縫
❑鋸齒形伸縮縫（車道部分）　　角鋼伸縮縫（人行道部分）　　Epoxy 伸縮縫
❑　無伸縮縫裝置　　其他_____

G、附屬設施
❑標誌 ❑標線 ❑標誌架 ❑照明設施 ❑管線 ❑隔音牆　❑維修走道
❑分隔島❑緣石 ❑欄杆 ❑其他_____

表 6-10　橋梁橋面版目視檢測檢查表

檢查種類：❏日常檢查　　　❏定期檢查　　　❏臨時檢查
檢查人員：_____　檢查日期：_____　天氣狀況：_____
橋梁名稱：_____　橋梁位置：_____
分類判定：❏A　　　❏B　　　❏C　　　❏D　　　❏E　　　❏F
照片編號：
說明：

檢查項目	判　定	說　明	照片編號
1.磨耗層	❏A ❏B ❏C ❏D ❏E ❏F		
①裂縫、車轍、表面凹凸	❏A ❏B ❏C ❏D ❏E ❏F		
②剝離、坑洞	❏A ❏B ❏C ❏D ❏E ❏F		
③其他損壞	❏A ❏B ❏C ❏D ❏E ❏F		
2.緣石	❏A ❏B ❏C ❏D ❏E ❏F		
①混凝土裂縫	❏A ❏B ❏C ❏D ❏E ❏F		
②混凝土剝落	❏A ❏B ❏C ❏D ❏E ❏F		
③其他損壞	❏A ❏B ❏C ❏D ❏E ❏F		
3.人行道	❏A ❏B ❏C ❏D ❏E ❏F		
①混凝土裂縫	❏A ❏B ❏C ❏D ❏E ❏F		
②混凝土剝落	❏A ❏B ❏C ❏D ❏E ❏F		
③鋼構件鏽蝕	❏A ❏B ❏C ❏D ❏E ❏F		
④鋼筋外露、鏽蝕	❏A ❏B ❏C ❏D ❏E ❏F		
⑤其他損壞	❏A ❏D ❏C ❏D ❏E ❏F		
4.中央分隔島	❏A ❏B ❏C ❏D ❏E ❏F		
①混凝土裂縫	❏A ❏B ❏C ❏D ❏E ❏F		
②混凝土剝落	❏A ❏B ❏C ❏D ❏E ❏F		
③混凝土蜂窩	❏A ❏B ❏C ❏D ❏E ❏F		
④鋼筋鏽蝕	❏A ❏B ❏C ❏D ❏E ❏F		
⑤其他損壞	❏A ❏B ❏C ❏D ❏E ❏F		
5.胸牆	❏A ❏B ❏C ❏D ❏E ❏F		
①混凝土裂縫	❏A ❏B ❏C ❏D ❏E ❏F		
②混凝土剝落	❏A ❏B ❏C ❏D ❏E ❏F		
③混凝土蜂窩	❏A ❏B ❏C ❏D ❏E ❏F		
④鋼筋鏽蝕	❏A ❏B ❏C ❏D ❏E ❏F		
⑤其他損壞	❏A ❏B ❏C ❏D ❏E ❏F		
6.欄杆	❏A ❏B ❏C ❏D ❏E ❏F		
①構件損壞	❏A ❏B ❏C ❏D ❏E ❏F		
②銲接處裂縫	❏A ❏B ❏C ❏D ❏E ❏F		

表 6-10　橋梁橋面版目視檢測檢查表（續）

檢查項目	判　定	説　明	照片編號
③鋁製欄杆脱落	☐A ☐B ☐C ☐D ☐E ☐F		
④生鏽及腐蝕	☐A ☐B ☐C ☐D ☐E ☐F		
⑤異常聲音	☐A ☐B ☐C ☐D ☐E ☐F		
⑥其他損壞	☐A ☐B ☐C ☐D ☐E ☐F		
7.橋面狀況	☐A ☐B ☐C ☐D ☐E ☐F		
③橋面平整度	☐A ☐B ☐C ☐D ☐E ☐F		
②其他損壞	☐A ☐B ☐C ☐D ☐E ☐F		

A：狀況良好。　　B：損傷輕微，僅需部分修補。　　C：損傷顯著，須加以修補與檢核。
D：損傷嚴重，必須緊急修補與監測。　　E：無法判斷結構物損傷情形。
F：上述以外之情形。

表 6-11　橋梁上部結構（鋼結構）目視檢測檢查表

檢查種類：☐日常檢查　　　☐定期檢查　　　☐臨時檢查
檢查人員：_____ 檢查日期：_____ 天氣狀況：
橋梁名稱：_____ 橋梁位置：
分類判定：☐A　　　☐B　　　☐C　　　☐D　　　☐F　　　☐F
照片編號：
説明：

檢查項目	判　定	説　明	照片編號
1.橋面版結構	☐A ☐B ☐C ☐D ☐E ☐F		
①混凝土裂縫	☐A ☐B ☐C ☐D ☐E ☐F		
②混凝土剝落	☐A ☐B ☐C ☐D ☐E ☐F		
③鋼筋鏽蝕	☐A ☐B ☐C ☐D ☐E ☐F		
④滲水白華	☐A ☐B ☐C ☐D ☐E ☐F		
⑤其他損壞	☐A ☐B ☐C ☐D ☐E ☐F		
2.主構件	☐A ☐B ☐C ☐D ☐E ☐F		
①構件扭曲變形	☐A ☐B ☐C ☐D ☐E ☐F		
②銲接處龜裂	☐A ☐B ☐C ☐D ☐E ☐F		
③螺栓缺少鬆動	☐A ☐B ☐C ☐D ☐E ☐F		
④生鏽腐蝕	☐A ☐B ☐C ☐D ☐E ☐F		
⑤油漆剝落	☐A ☐B ☐C ☐D ☐E ☐F		
⑥異常聲音振動	☐A ☐B ☐C ☐D ☐E ☐F		
⑦其他損壞	☐A ☐B ☐C ☐D ☐E ☐F		

A：狀況良好。　　B：損傷輕微，僅需部分修補。　　C：損傷顯著，須加以修補與檢核。
D：損傷嚴重，必須緊急修補與監測。　　E：無法判斷結構物損傷情形。
F：上述以外之情形。

表 6-12　橋梁上部結構（RC 結構）目視檢測檢查表

檢查種類：❑日常檢查　　❑定期檢查　　❑臨時檢查
檢查人員：_____　檢查日期：_____　天氣狀況：_____
橋梁名稱：_____　橋梁位置：_____
分類判定：❑A　　❑B　　❑C　　❑D　　❑E　　❑F
照片編號：
說明：

檢查項目	判　定	說　明	照片編號
1.橋面版結構	❑A ❑B ❑C ❑D ❑E ❑F		
①混凝土裂縫	❑A ❑B ❑C ❑D ❑E ❑F		
②混凝土剝落	❑A ❑B ❑C ❑D ❑E ❑F		
③混凝土蜂窩	❑A ❑B ❑C ❑D ❑E ❑F		
④鋼筋鏽蝕	❑A ❑B ❑C ❑D ❑E ❑F		
⑤滲水白華析晶	❑A ❑B ❑C ❑D ❑E ❑F		
⑥其他損壞	❑A ❑B ❑C ❑D ❑E ❑F		
2.主構件	❑A ❑B ❑C ❑D ❑E ❑F		
①裂縫損壞	❑A ❑B ❑C ❑D ❑E ❑F		
②蜂窩空洞	❑A ❑B ❑C ❑D ❑E ❑F		
③生鏽及腐蝕	❑A ❑B ❑C ❑D ❑E ❑F		
④滲水或白華	❑A ❑B ❑C ❑D ❑E ❑F		
⑤異常聲音振動	❑A ❑B ❑C ❑D ❑E ❑F		
⑥其他損壞	❑A ❑B ❑C ❑D ❑E ❑F		

A：狀況良好。　B：損傷輕微，僅需部分修補。　C：損傷顯著，須加以修補與檢核。
D：損傷嚴重，必須緊急修補與監測。　E：無法判斷結構物損傷情形。
F：上述以外之情形。

橋梁安全檢測 Safety Inspection of Bridge

表 6-13　橋梁橋墩目視檢測檢查表

檢查種類：☐日常檢查　　　☐定期檢查　　　☐臨時檢查
檢查人員：＿＿＿＿＿＿　檢查日期：＿＿＿＿＿＿＿　天氣狀況：＿＿＿＿＿
橋梁名稱：＿＿＿＿＿＿＿＿＿＿　橋梁位置：＿＿＿＿＿＿＿＿＿＿
分類判定：☐A　　　☐B　　　☐C　　　☐D　　　☐E　　　☐F
照片編號：
說明：

檢查項目	判　定	說　明	照片編號
1.帽梁	☐A ☐B ☐C ☐D ☐E ☐F		
①混凝土裂縫	☐A ☐B ☐C ☐D ☐E ☐F		
②混凝土剝落	☐A ☐B ☐C ☐D ☐E ☐F		
③混凝土蜂窩	☐A ☐B ☐C ☐D ☐E ☐F		
④鋼筋鏽蝕	☐A ☐B ☐C ☐D ☐E ☐F		
⑤滲水、白華	☐A ☐B ☐C ☐D ☐E ☐F		
⑥其他損壞	☐A ☐B ☐C ☐D ☐E ☐F		
2.墩柱	☐A ☐B ☐C ☐D ☐E ☐F		
①混凝土裂縫	☐A ☐B ☐C ☐D ☐E ☐F		
②混凝土剝落	☐A ☐B ☐C ☐D ☐E ☐F		
③混凝土蜂窩	☐A ☐B ☐C ☐D ☐E ☐F		
④鋼筋鏽蝕	☐A ☐B ☐C ☐D ☐E ☐F		
⑤滲水、白華	☐A ☐B ☐C ☐D ☐E ☐F		
⑥墩柱變形傾斜	☐A ☐B ☐C ☐D ☐E ☐F		
⑦其他損壞	☐A ☐B ☐C ☐D ☐E ☐F		

A：狀況良好。　B：損傷輕微，僅需部分修補。　C：損傷顯著，須加以修補與檢核。
D：損傷嚴重，必須緊急修補與監測。　E：無法判斷結構物損傷情形。
F：上述以外之情形。

表 6-14　橋梁橋台與引道目視檢測檢查表

檢查種類：☐日常檢查　　☐定期檢查　　☐臨時檢查
檢查人員：＿＿＿＿＿　檢查日期：＿＿＿＿＿　天氣狀況：＿＿＿＿
橋梁名稱：＿＿＿＿＿＿＿　橋梁位置：＿＿＿＿＿＿＿
分類判定：☐A　　☐B　　☐C　　☐D　　☐E　　☐F
照片編號：
說明：

檢查項目	判　定	說　明	照片編號
1.橋台	☐A ☐B ☐C ☐D ☐E ☐F		
①橋台傾斜、變形、位移	☐A ☐B ☐C ☐D ☐E ☐F		
②混凝土裂縫	☐A ☐B ☐C ☐D ☐E ☐F		
③混凝土剝落	☐A ☐B ☐C ☐D ☐E ☐F		
④混凝土蜂窩	☐A ☐B ☐C ☐D ☐E ☐F		
⑤鋼筋鏽蝕	☐A ☐B ☐C ☐D ☐E ☐F		
⑥滲水、白華	☐A ☐B ☐C ☐D ☐E ☐F		
⑦其他損壞	☐A ☐B ☐C ☐D ☐E ☐F		
2.引道	☐A ☐B ☐C ☐D ☐E ☐F		
①引道平整度	☐A ☐B ☐C ☐D ☐E ☐F		
②車轍	☐A ☐B ☐C ☐D ☐E ☐F		
③混凝土裂縫	☐A ☐B ☐C ☐D ☐E ☐F		
④其他損壞	☐A ☐B ☐C ☐D ☐E ☐F		

A：狀況良好。　　D：損傷輕微，僅需部分修補。　　C：損傷顯著，須加以修補與檢核。
D：損傷嚴重，必須緊急修補與監測。　　E：無法判斷結構物損傷情形。
F：上述以外之情形。

橋梁安全檢測 Safety Inspection of Bridge

表 6-15　橋梁伸縮縫目視檢測檢查表

檢查種類：❑日常檢查　　　❑定期檢查　　　❑臨時檢查
檢查人員：_____　檢查日期：_____　天氣狀況：_____
橋梁名稱：_____　橋梁位置：_____
分類判定：❑A　　　❑B　　　❑C　　　❑D　　　❑E　　　❑F
照片編號：
說明：

檢查項目	判　　定	說　　明	照片編號
1.伸縮縫裝置	❑A ❑B ❑C ❑D ❑E ❑F		
①伸縮縫劣化、破裂	❑A ❑B ❑C ❑D ❑E ❑F		
② 襯墊片或端部補強構件之損壞	❑A ❑B ❑C ❑D ❑E ❑F		
③高低差	❑A ❑B ❑C ❑D ❑E ❑F		
④異常聲音	❑A ❑B ❑C ❑D ❑E ❑F		
⑤伸縮縫間雜物堆積	❑A ❑B ❑C ❑D ❑E ❑F		
⑥其他損壞	❑A ❑B ❑C ❑D ❑E ❑F		

A：狀況良好。　 B：損傷輕微，僅需部分修補。　 C：損傷顯著，須加以修補與檢核。
D：損傷嚴重，必須緊急修補與監測。　 E：無法判斷結構物損傷情形。
F：上述以外之情形。

表 6-16　橋梁附屬設施目視檢測檢查表

檢查種類：☐日常檢查　　　☐定期檢查　　　☐臨時檢查
檢查人員：＿＿＿＿＿＿　檢查日期：＿＿＿＿＿＿＿＿　天氣狀況：＿＿＿＿
橋梁名稱：＿＿＿＿＿＿＿＿＿　　橋梁位置：＿＿＿＿＿＿＿＿＿
分類判定：☐A　　☐B　　☐C　　☐D　　☐E　　☐F
照片編號：
說明：

檢查項目	判定	說明	照片編號
1.標誌、標線	☐A ☐B ☐C ☐D ☐E ☐F		
①標誌（線）不清晰	☐A ☐B ☐C ☐D ☐E ☐F		
2.標誌架及照明設施	☐A ☐B ☐C ☐D ☐E ☐F		
①構件損壞	☐A ☐B ☐C ☐D ☐E ☐F		
②其他損壞	☐A ☐B ☐C ☐D ☐E ☐F		
3.隔音牆及防落裝置	☐A ☐B ☐C ☐D ☐E ☐F		
①防落裝置損壞	☐A ☐B ☐C ☐D ☐E ☐F		
②構件損壞	☐A ☐B ☐C ☐D ☐E ☐F		
③螺栓損害、缺少或鬆動	☐A ☐B ☐C ☐D ☐E ☐F		
④基座或錨綻部位損壞	☐A ☐B ☐C ☐D ☐E ☐F		
⑤隔音牆損壞	☐A ☐B ☐C ☐D ☐E ☐F		
⑥其他損壞	☐A ☐B ☐C ☐D ☐E ☐F		
4.維修走道	☐A ☐B ☐C ☐D ☐E ☐F		
①構件損壞	☐A ☐B ☐C ☐D ☐E ☐F		
②螺栓、螺帽損傷、欠缺、鬆助	☐A ☐B ☐C ☐D ☐E ☐F		
③混凝土裂縫	☐A ☐B ☐C ☐D ☐E ☐F		
④異常聲音	☐A ☐B ☐C ☐D ☐E ☐F		
⑤其他損壞	☐A ☐B ☐C ☐D ☐E ☐F		
5.排水設施	☐A ☐B ☐C ☐D ☐E ☐F		
①排水設施阻塞	☐A ☐B ☐C ☐D ☐E ☐F		
②排水設施脫落損壞	☐A ☐B ☐C ☐D ☐E ☐F		
③其他損壞	☐A ☐B ☐C ☐D ☐E ☐F		

A：狀況良好。　　B：損傷輕微，僅需部分修補。　　C：損傷顯著，須加以修補與檢核。
D：損傷嚴重，必須緊急修補與監測。　　E：無法判斷結構物損傷情形。
F：上述以外之情形。

表 6-17　橋梁綜合評估表

檢查種類：❏日常檢查　　　❏定期檢查　　　❏臨時檢查		
檢查人員：＿＿＿＿＿　檢查日期：＿＿＿＿＿＿　天氣狀況：＿＿＿＿		
橋梁名稱：＿＿＿＿＿＿＿＿　橋梁位置：＿＿＿＿＿＿＿＿＿		
整體分類判定：❏A　　　❏B　　　❏C　　　❏D　　　❏E　　　❏F		
檢查結構物分類	分類整體判定	說　明

A：狀況良好。　　B：損傷輕微，僅需部分修補。　　C：損傷顯著，須加以修補與檢核。
D：損傷嚴重，必須緊急修補與監測。　　E：無法判斷結構物損傷情形。
F：上述以外之情形。

 學 後 評 量

一、解釋名詞

1. 目視檢測法(Visual Method)

2. 檢測工具(Tools for Inspection)

3. 嚴重程度(Degree)

4. 範圍(Extend)

5. 維修急迫性(Urgency)

6. 衛星定位儀(GPS)

二、問答題

1. 橋梁目視檢測法之優缺點為何？

2. 何謂 DERU 目視檢測評估法？

3. 橋梁檢測員之職責與工作內容有哪些？

4. 橋梁安全檢測員之個人相關配備包括哪些？

5. 橋梁安全檢測事前之檢測準備作業為何？

第七章

橋梁結構非破壞檢測法

- 7-1 定義與重要性
- 7-2 拉拔法 (Pull-out test, ASTM C900-87)
- 7-3 反彈試錘法 (Rebound Hardness)
- 7-4 其他非破壞檢測方法

▶▶▶▶

　　近年來經濟迅速成長，國人對公共工程結構物(Infrastructure)之工程品質與安全評估越來越重視，導致非破壞檢測評估方法(Nondestructive Evaluation；NDE)更顯重要。由於臺灣地處亞熱帶四面環海，溫濕多雨含鹽分高，屬嚴重腐蝕地區。各種結構建築物等易受侵襲腐蝕而劣化；並且臺灣地處太平洋板塊與菲律賓板塊之衝撞擠壓區，受地震頻繁之威脅。故必須建立定期檢查的制度，及早施作安全檢查並對症下藥，採取適當的維修或補強措施，以維護結構物之安全。故非破壞檢測技術在土木工程之應用上，具有下列目的：

1. 結構物非預期損壞之安全評估（譬如：劣化、缺陷等）。

2. 震（災）後建築物安全評估。

3. 新建結構物工程品質確認評估。

4. 縮短土木營建工程工期，提升施工效率。

5. 提升土木營建業之競爭力。

　　本章將探討拉拔法(Pull-out Test)與反彈試錘法(Rebound Hardness)二種非破壞檢測技術，並簡介其他各種非破壞檢測技術的方法與應用。

7-1　定義與重要性

　　土木工程結構物的安全性檢測方法，基本上可分為破壞性檢驗試驗與非破壞性檢驗試驗二大類。破壞性檢驗試驗(Destructive Test, DE)，係指所採用的檢驗方法，在檢驗過程中可能對結構體本身產生不同程度的破壞。故除非不得已，才會對結構體實施破壞性檢驗，否則亦可採用模擬原結構方式做破壞試驗；譬如標準火燒試驗要求結構構件，譬如牆、板、柱梁等試體儘可能使用實際尺寸，或者在材料的製造與施工的過程中，採用與原結構材料應用相同的條件下做成試體（或成品），進而配合做各種物理性的檢測，以評估其安全性。又如混凝土品質管制時常將試體按照標準規範，製作成試體直接施做抗壓強度、抗彎強度或抗拉強度之破壞力學試驗，或以鑽心試驗鑽取圓柱試體做抗壓強度試驗。另外一種測定結構物承載能力的結構體混凝土載重試驗，亦會使結構體本身受到不同程度的破壞作用。至於一般材料的破壞性檢驗，主要仍以破壞力學性質之強度與韌性檢驗為主，譬如可由抗拉試驗或反覆載重試驗，計算作用力下之變形面積，以估計材料或構件之韌性模數(Modulus of Toughness)。

　　非破壞檢測試驗(Non Destructive Testing, NDT)，則是應用一切可行的物理方法，藉著某種媒介物，在不破壞結構物或構件的前提下，對該物體進行間接性的檢測，包括探傷、尺寸、量測、物性、量度等方式，以找出是否有潛在的缺陷或問題。較其他一般直接破壞檢測方式，具有不會損傷結構物、快速、靈敏、精確且可大量檢測之特性。但由於每一種檢測方法所運用之媒介物不同，因此皆有其先天限制及優點。並且不同之應用標準、材料、使用環境與位置等，亦會有不同之結果與限制，因此有時須以破壞檢測來支援輔助非破壞檢測，以作進一步之鑑定確認。而非破壞檢測所檢測獲得之資料大部分屬為定性；而非定量。故若要達到正確之判別及評估、減少人為誤差因素，除需要經過專長訓練，具有設置、操作、校正等能力外，還得熟悉各種非破壞檢測法規、規範以及具有豐富的工作經驗，尤其是較具危險性之檢測工作，作業人員需須通過考試，持有合格證書才有檢測資格。

　　非破壞檢測技術與理論的發展及應用，是公共基本設施永續經營之最重要與最基本工作，因其可提供後續從事之結構物安全和壽命評估，以及維修補強之有用參考資訊。但是從事土木工程非破壞檢測評估工作時，常受到以下條件之限制：

1. 設施系統幾何尺寸龐大。

2. 幾何型式多樣化（如高架、埋入地下、置設於結構內部）。

3. 材料之非均質非等向性。

4. 惡劣之現地環境（如噪音、濕熱、塵土）。

5. 不影響系統之正常營運。

　　上述因素導致土木工程之非破壞檢測技術，若與航太、機械、及電子、醫學界相比較，則在技術、儀器設備功能和人力資源等三方面都顯得較不成熟與欠缺。但是非破壞性檢測具有簡便、快速，不影響結構之營運，及真實反映結構物品質、缺陷等優點，故讓國內外土木工程界充滿了希望。

　　一般而言，土木工程之非破壞檢測具有下列重要性：

1. 評定材料、施工及結構的品質，作為工程驗收依據。

2. 進行工程施工品質管理，譬如拆模、蒸氣養護、滑模滑升的時間估算，以及確定後拉預力的加載時間，以加快施工進度。

3. 診斷及鑑定現有設施結構物之承載力、劣化程度、安全性與耐久性，提供相關資訊數據，以採取有效之維修補強措施。

4. 進行已有結構物的維修養護管理，實施定期性與經常性的檢測（監）測，隨時提供相關資訊數據。

7-2 拉拔法(Pull-out Test, ASTM C900-87)

　　拉拔法又分探頭與探針兩種，係利用指針式或液晶顯示油壓千斤頂，將預先埋置在混凝土內之金屬棒（金屬棒前端突塊直徑須為拉拔條的 1.67 倍以上）拉出，其拉脫之錐體與混凝土，由其通過速度的快慢可以估算混凝土強度。此類試驗的缺點係會留下疤痕，並且須預先計劃埋置於混凝土，如圖 7-1 所示。拉拔法具有簡易、試驗快速便宜、準確度高之優點，亦有如下缺點：1.無法量測混凝土內部強度 2.金屬需先欲埋於混凝土中，及測後混凝土表面積需修補。

　　非破壞性試驗亦包括表面性質試驗(SPT，Surface Properties Test)，譬如材料磨耗性質之量測，可利用表面硬度來量度，或以直接磨耗試驗測定某一定旋轉次數下磨耗量來表示其耐磨性，或間接以洛杉磯磨損來表示。非破壞性混凝土強度表面試驗儀器，由於價格便宜、攜帶簡便、試驗簡單，因此常被應用為品質均勻性評估的工具。又貫入試驗(Penetration Tests)亦屬表面試驗的一種，常為結構體硬度之指標，其基本原理係可快速提供相對強度的數據，如 Windror 測定器為最常用的一種，利用定能量火藥之推送力將測針貫入混凝土表面，其貫入深度之深淺，即表示混凝土的軟硬程度，而估計混凝土之品質。然當遇有骨材或鋼筋時，常會使混凝土強度被高估。

　　拉拔法公式：

$$ft = (P/A)\sin\alpha$$
$$A = \pi s(d_3 + d_2)/2$$
$$\sin\alpha = (d_3 - d_2)/2s$$
$$S = \sqrt{[h^2 + ((d_3 - d_2)/2)^2]}$$
$$ft = 混凝土抗拉強度$$

式中 P：拉拔力

　　A：破壞表面面積

d_2：拉拔器前端突塊的直徑

d_3：承載環(Bearing Ring)內環直徑

h：破壞錐高度

s：破壞面斜長

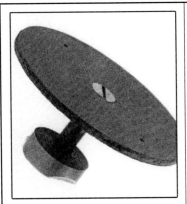

Disc, stem and plate for nailing to formwork.

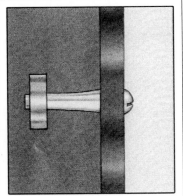

The pull-force is applied until the concrete fails. The force required to pull to failure is measured as the compressive strength.

The formwork and stem of the test disc are removed.

The instrument is mounted on the surface of the concrete and the pull bolt is screwed into the disc.

The pull-force is applied until the concrete fails. The force required to pull to failure is measured as compressive strength.

Truncated core of compressed concrete between disc and surfaceafter completion of pull-out

圖 7-1　拉拔試驗之步驟(ASTM C-900)

（圖片來源：益瀚國際企業股份有限公司）

7-3 反彈試錘法(Rebound Hardness)

反彈錘是目前工程監造單使用率最高的非破壞檢測儀器,雖然其精確度不佳,但具有價格低廉和操作簡易之優點。反彈錘又名史密特錘(Schmidt Hammer)或瑞士錘(Swiss Hammer),是由瑞士工程師 Ernst Schmidt 於 1940 年研發出來量測混凝土硬度的儀器。反彈錘是由外殼、撞桿、錘及彈簧構造而成,試驗的動作如下圖所示:撞桿伸出試驗儀外殼而與待測混凝土表面接觸,下壓外殼使得彈簧伸長,當撞桿底部伸展至極限,觸碰插梢裝置,彈簧帶動錘往下衝,撞擊撞桿肩部,受混凝土硬度反彈,同時帶動移動指標而記錄反彈距離,以數字 10 至 100 來衡量,此即為反彈數,如圖 7-2 所示,用來評估混凝土強度。

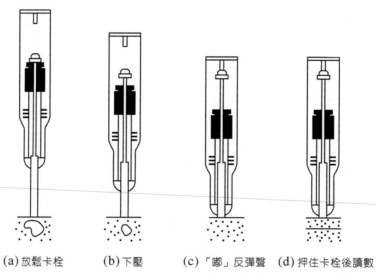

(a) 放鬆卡栓　　　(b) 下壓　　　(c) 「嘟」反彈聲　(d) 押住卡栓後讀數

圖 7-2　反彈錘動作示意圖

1. 反彈錘基本原理

反彈距離是依試錘在握桿肩部衝擊前的動能以及衝擊過程中能量的傳遞而定,少部分能量以機械摩擦熱能方式散播出來,大部分能量在握桿與混凝土作用時吸收。後一因素使得反彈數可約略做為混凝土性質的指標。材料之吸收能量依其應力應變關係而定,混凝土材料亦如此。因此,衝擊吸收的能量是與混凝土的強度及硬度有關。低強度低硬度之混凝土比高強度高硬度之混凝土能吸收較多的能量,故其反彈數較低。藉由反彈數與混凝土強度之校正曲線,即可藉反彈數推算混凝土之強度。

　　反彈錘精確度偏低原因很多，例如兩種配比不同的混凝土可以有相同強度但不同硬度，造成強度相同卻反彈數不同；撞桿直接撞擊粗骨材、孔瞭或軟骨材，都會造成反彈數過高或過低；粗糙的混凝土表面造成試驗時局部壓碎，使反彈值偏低；諸多因素使反彈值因環境有不同誤差產生。

　　影響反彈數的因素包括水泥種類、骨材種類、重量、接觸條件、表面形式、試體年齡及養護條件、表面碳化、濕度、溫度及受力情形。反彈數與抗壓強度間並無法由這些影響因素直接推導出理論關係式，但可以預期有固定之趨勢，因此需要不同的校正曲線才能由反彈數推算抗壓強度值。以目前使用反彈錘而言，僅提供齡期分別為 7 天及 14~56 天兩條校正曲線，若將這兩條校正曲線應用於各種現場情況，會有相當大的誤差，而且儀器廠商所使用的試體、配比、養護和國內工程情況必有所不同。為了提高適用性，有必要根據目前業界常用之混凝土建立關係曲線。

2. 關係曲線之建立

　　透過營建署進行的『內政部現場工程施工品質評鑑』一系列活動，藉以蒐集反彈數與暫態彈性波波速的相關數據，及現場鑽心試體之抗壓試驗結果。利用統計分析，整合現場反彈數、波速與實驗室混凝土抗壓強度，建立兩條校正曲線，將可便於未來在現場提供即時混凝土品質之評估，如圖 7-3 所示。由『內政部現場工程施工品質評鑑』中，八個施測地點（共計 24 個檢測點）反彈數與抗壓強度的相關圖。顯示出數據點雖然頗為分散，但反彈數與抗壓強度之間確實具有相關性，即反彈數與抗壓強度是呈線性變化。若對 24 個數據作線性迴歸，可得到下列關係式：

　fc=7.36R+103.8

　其中 f_c：抗壓強度(kgf/cm^2)

　　　R：反彈數

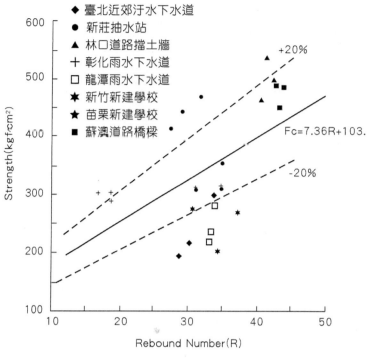

圖 7-3　反彈數之校正曲線

7-4　其他非破壞檢測方法

　　為達到土木工程之品管、施工、鑑定及維修養護等目的，在土木工程基本設施非破壞檢測中，所常要求檢測項目如下：

1. 材料強度：包括抗壓強度、抗彎強度和抗扭強度。

2. 材料彈性模數：包括動彈性模數。其目的是評定材料之剛性即變形方面的特性。

3. 尺寸、厚度（如鋪面層狀介質，保護層厚度，埋入深度等無法直接用尺量獲的）。

4. 裂縫的寬度，深度和長度（本項目為劣化診斷的重要內容）。

5. 缺陷、空間、剝離位置。

6. 鋼筋之直徑、位置和分布。

7. 材料之溫度，含水量、碳化程度、化學成分含量。

8. 腐蝕程度及速率。

9. 預力損失或殘餘應力。

10. 位移、變形、傾斜度、粗糙度。

11. 韌性、剛度。

12. 品質均勻性。

　　但由於土木基本設施系統具有龐大幾何尺寸與自然環境因素特性，及上述檢測目的，故非破壞檢測項目在屬性上又可區分為下列四大項：

1. 材料性質尺寸之檢測。
2. 局部結構構件之檢測。
3. 整體結構系統之檢測。
4. 長期監測等四類。

　　就目前應用於土木基本設施之非破壞性檢測方法，如下：

1. 材料性質檢測之方法
　　(1) 敲擊法
　　(2) 振動法（聲速法和共振法）
　　(3) 成熟度法
　　(4) 核磁共振法
　　(5) 中子法
　　(6) 通電法
　　(7) 化學滴定法

2. 局部破壞檢測
　　(1) 鑽心法
　　(2) 拔出法
　　(3) 貫入阻力法
　　(4) 折斷法
　　(5) 拉拔法

3. 綜合法
　　(1) 超音波-回彈法

(2) 回彈-拉拔法

　　利用任何自然界定律，若能可靠地量度料件之特性與品質，即可作為非壞檢測之用。故非破壞檢測所使用之種類很多，土木營建工程上常用的非壞檢測方法如下列 27 種：

(1) 超音波檢測法(Ultrasonic Pulse Velocity Testing)

(2) 渦電流檢測法(Eddy Current Testing)

(3) 射線照相檢測法(Radiographic Testing)

(4) 液滲檢測法(Liquid Penetration Testing)，亦稱染色探傷檢測

(5) 磁粒檢測法(Magnetic Particle Testing)，亦稱磁粉探傷檢測

(6) 敲擊回音法(Impact-Echo Method)

(7) 反彈錘試驗法(Rebound Hammer Method)，又稱衝錘法

(8) 靜力捷度試驗法(Dynamic Deflection Testing)

(9) 穩態動力撓度試驗法

(10) 衝擊動力撓度試驗法

(11) 波傳遞動力試驗法

(12) 共振頻率法(Resonant Frequency Method)

(13) 聲射法(Acoustic Emission Method)

(14) 雷達波穿透法(Short-Pulse Radar Method)

(15) 電阻檢測法(Resistivity Method)

(16) 紅外線溫度感測法(Infrared Thermographic Techniques)

(17) 卡車載重試驗(Truck Load Test)

(18) 模型試驗(Modal Test)

(19) 彈簧錘法(Spring Hammer Method)

(20) 擺錘法(Pendulum Hammer Method)

(21) 測試槍法(Testing Pistol Method)

(22) 拉拔試驗(Pullout Testing Method)

(23) 表面彎裂試驗法(Break-off Testing Method)

(24) 貫入阻力法(Penetration Resistance Method)

(25) 成熟度檢測法(Maturity Testing Method)

(26) 目視檢測法(Visual Method)

(27) 綜合檢測法(Combined Testing Method)

❶ 超音波檢測試驗(UT，Ultrasonic Test)

係將音波振動傳入結構體中，並以測波器(Sonicope)測定其傳播時間，求得其超音波之速度與波形，可應用於檢測混凝土中之缺陷、裂縫深度、版厚度，及概估混凝土的抗壓強度及混凝土之品質均勻性。

❷ 射線照相測法(RT，Radio-graphy Test)

係利用放射線之電磁波具有穿透物質之能力使其透過接受檢驗之材料物體。當料件內部有缺陷或厚度不同時，穿過料件後之射線強度發生差異，就會在螢光幕上顯影直接視讀或在一座片上感光造成潛影，經沖洗顯影後加以判讀，例如圖 7-4 所示係以放射線探測建築物內（或地面下）管路之洩漏部位。惟此種檢測法之成本費用較高，若料件之形態複雜或不易接近，即難以照相。

另外如圖 7-5 所示，係使用於測定道路壓實度之核子密度儀，以放射線測定道路之路基或路床，經滾壓後之實際壓實度，並由微電腦自動換算成密度之數據，可直接測定是否符合標準。惟此種測法與幅射線有關，因此檢測者須受過有效的訓練，並注意防範幅射線所可能造成的傷害。

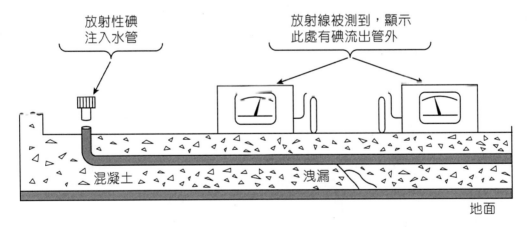

圖 7-4　以放射性 I_{131} 探測水管之洩漏

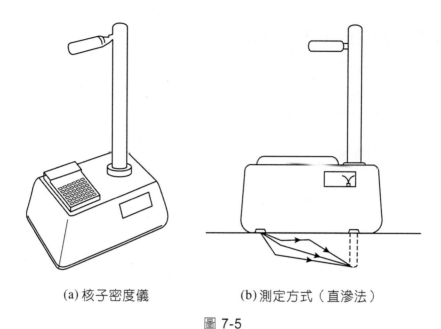

<div align="center">(a)核子密度儀　　　　　(b)測定方式（直滲法）</div>

<div align="center">圖 7-5</div>

三 液滲檢測法(LP，Liquid Penetration)

　　應用於質料密實料件之表面探傷或通往表面之開口探傷其程序如圖 7-6 所示，係在被檢測之料件表面上，著色或含螢光劑之滲透油液藉著毛細作用進入缺陷內部，然後再使用顯像劑，便在缺陷內部之滲透油液藉著吸附作用而回到表面，形成明顯可見之缺陷指示，故可應用在混凝土鑽心取樣試體裂縫之情形，及鋼鐵材料裂縫顯示之用。

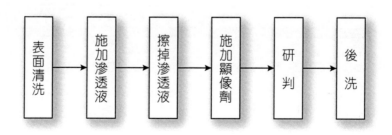

<div align="center">圖 7-6　液滲檢驗程序</div>

四 局部完整性檢驗

目前已有一些非破壞檢測技術可檢驗出土木工程結構物之局部裂縫、分層或是孔隙，譬如超音波(Ultrasonics)、暫態彈性波法、敲擊回音法(Impact-echo)、熱影相法(Thermography)以及雷達偵測(Radar)。雖然音射法(Acoustic emission)在石材與鋼筋混凝土上的應用研究起步較晚，但近期在日本已有一些實際應用的例子。

超音波速法乃藉由壓電式探頭發出超音波脈衝後，量測回波之時距，由時距之大小來求得該物體之波速或缺陷之位置。超音波速法在混凝土檢測之限制，往往是因使用低頻探頭所引致之解析度不足問題。如能引進更新近的訊號處理方法和醫學超音波中之焦聚檢測方法來處理混凝土之檢測問題，超音波將是一頗具發展潛力之非破壞檢測方法。暫態彈性波法，則泛指分析由點波源所產生之暫態彈性波訊號來量得物體內之缺陷或內含物。1980 年中期所發展出來之敲擊回音法即為暫態彈性波法之一種。敲擊回音法與國內自行發展出來之暫態彈性波法，在鋼筋混凝土缺陷與材料性質之量測，均已有一些成功的應用。

音射法(Acoustic Emission)，則量測物體內微裂縫延伸時所產生之彈性波訊號，由置於物體表面之波動探頭，量得音射訊號事件的發生率、傳播時間和波形來判斷裂縫之位置和嚴重程度。音射法除了常用來做大型油槽之安全監控外，亦可用來監測岩層滑動或裂縫延伸之狀況以避免隧道開挖時無預警之塌陷。紅外線影像法(Infrared Thermography)則被應用來偵測結構物中孔隙位置、濕氣偵測，以及發現的粗劣熱絕緣體。而熱脈衝影視系統在混凝土的應用亦正在發展中。

雷達偵測可以探測出位置並比較評估建築結構的特徵，包括填充不緊密的部位、空隙、鋼筋及裂縫。雷達偵測的解析度隨著雷達波頻率的增加而增加，通常量測在 400mm 厚度以內的混凝土或磚石時的頻率值約為 1GHz。應用上包含了未知結構特徵的辨識以及偵察隱藏的缺陷位置。雖然此技術有一些成功的應用，但實際上仍有些限制存在，譬如檢測靠近表面的微小特徵或是複雜特徵。電磁儀則已被廣泛的應用在探測混凝土內鋼筋的埋藏位置及深度。有些儀器則可用來估計鋼筋的尺寸並自動的將數據加以記錄。

五 混凝土材料性質檢測

目前超音波波速(Ultrasonic Velocity)量測和反彈試錘技術已經可用來定性評估混凝土之強度均勻性。在混凝土養護中以及養護完畢後，拉拔試驗法(Pull-out)可用於檢測混凝土強度，但屬於局部破壞檢驗方法。混凝土濕度與滲透

性之評估亦是一重要工程性質量測項目。現場混凝土彈性係數的量測，為重新評估結構完整性的重要數據。目前國內發展的暫態彈性波技術，則提供了一極佳之現場非破壞檢測量測方法與工具。

六 結構物安全檢測

經地震破壞作用或老舊的混凝土結構物，其安全性之檢查與監測工作已逐漸受到重視，以確保結構物能安全的使用。具歷史古蹟的建築物、或橋梁負載已遠超過當初預期設計的情形，以混凝土構成的下水道及隧道，其結構物狀況的維護檢查皆屬於此一範疇。非破壞檢測亦可應用於鋼骨結構焊接之檢驗，鋼骨橋梁的長期監視亦是研究的重點。

動態反應檢測，包括單一週期振動及暫態衝擊負載等等模擬。其應用範圍已逐漸由鋼橋及 RC 橋，擴展至預鑄混凝土大型帷幕牆大樓。非破壞檢測技術也應用到混凝土下水道工程。將加速度規置於關鍵位置，並利用訊號處理作模態分析所得的反應，可測得結構物之動態行為特徵。其結果可做為評估結構物性能與完整性之關鍵基礎。

長期的結構物監視，可使用應變規將測得之訊號，來評估其性能及加強相關的次要設計資料。近年來光學纖維，亦被引入此一特殊領域，若佐以雷射干涉技術，則可應用於結構物及結構原件之非接觸性動態性能監測工作。

七 地表狀況和內部特徵

掃瞄脈衝雷達系統(Scanning Pulsed Radar Systems)，係以不超過 500MHz 的頻率，應用至各種地下狀況之偵測，包括厚實且堅硬的土層變化、汙染地區、空洞、上下水道或潮濕的區域、地表下的巨穴、隧道或是基礎結構、及埋藏於地表下的線路導管等等。此技術需配合計算處理訊號科技，目前已發展出彩色顯像且有濾波和放大的功能的系統。

八 道路鋪面檢測

在瀝青鋪面狀態評估上，應用動態測試已有數年。其中包含已知動態載重的作用，並藉由各種變形量測系統，以獲取試體表面之反應。高速公路路面狀態的勘察，也逐漸地使用表面掃瞄雷達，比較成功的例子是針對瀝青和混凝土路面孔洞之評估。利用電腦化系統作資料庫的儲存和掌握，對於此方法是很有幫助的。動態反應系統目前也正在發展中，其原理是以榔頭來敲擊結構物上預定的測

試點，再運用感測器量取頻率響應函數，並處理所量取的結果，以獲得混凝土平板模態形狀和自然頻率。如此可得知缺陷的位置和非均勻的支撐狀態。

⑨ 未來發展

目前具有土木工程背景之非破壞檢測技術專家不多，在公共工程構築期間，使用 NDT(Non-Destrotive Testing)控制施工品質並非很廣泛。目前非破壞檢測技術，主要僅應用於解決工程紛爭及檢測現有結構物之安全性。非破壞檢測技術之研發工作，則集中在土木結構物完整性及耐久性評估。雖然某些新創非破壞檢測或評估技術，仍有些爭議之處，但土木工程界已經逐漸認知及考慮施行非破壞檢測的可能性，故應加快某些施工法與非破壞檢測技術的擴展。未來可預見的是，隨著科技日新月異及民生工程不斷推動建造下，與土木工程相關之非破壞檢測技術廣泛地研發應用後，結構物完整性之評估工作將可更為快速與準確。

目前在土木工程上非破壞檢測技術主要應用與研發，在於解決評鑑、保養、及維修上所面臨的問題。雖然重要的公共建築物及公路橋梁，其平常的保養檢查工作已逐漸被認知為是重要的。但非破壞檢測技術，目前還是使用在評估破壞已發生或品質惡化的情形。而目前最新的非破壞檢測理念，為需將非破壞檢測技術融入於重要結構物之建築設計中，即在設計之初就應決定未來非破壞檢測方法與預留檢測空間，以便長期監測此等重要結構物之均質完整性與安全性。

應用非破壞性檢測方法來評估並改善公共工程結構物之使用安全性，可避免結構物在無預警狀況下破壞所產生的人員傷亡、重大災害及經濟損失。除此之外，在新建土木結構物方面，如何正確使用土木非破壞檢測技術來確保施工品質並檢驗新完工土木結構的完整性，是土木營建工程科技中極為重要的課題。

學 後 評 量

一、解釋名詞

1. Destructive Test

2. NDT(Non-Destructive Testing)

3. Ultrasonic Test (UT)

4. 拉拔法(Pull-out Test)

5. 共振頻率法(Resonant Frequency Method)

6. 液滲檢測法(LP,Liquid Penetration)

二、問答題

1. 非破壞檢測技術在土木工程之應用上，具有哪些重要性？

2. 在土木工程中從事非破壞檢測評估工作時，會受到哪些限制？

3. 在土木工程中實施非破壞檢測，目的為何？

4 未來應如何在土木工程中發展非破壞檢測技術？

第八章

橋梁結構維修補強

● 8-1　橋梁維修補強觀念

● 8-2　橋梁結構維修工法

● 8-3　橋梁結構補強工法

▶ ▶ ▶

8-1 橋梁維修補強觀念

⼀ 基本觀念

雖然橋梁只是公路構造物之一部分，但為了保持公路之服務水準，則橋梁檢測與維護之層次，必須提升到公路構造物之檢測與維護。並且應有以下二點作法：

1. 應建立橋梁管理資訊系統（譬如美國 HMS 系統；Highway Maintance System）。
2. 完整之交通管理養護措施，應包括整個交通構造物。

⼆ 規範完整性

完整之橋梁規範，應包括下列五種：

1. 設計規範
2. 施工規範
3. 檢測規範
4. 材料規範
5. 維修補強規範

即上述規範應同步發展，才可達到橋梁養護維修之具體效果。而規範應用必須有以下觀念：

1. 規範(Specification Code)只是一種指引(Guide)，並不是唯一絕對標準。

2. 規範無法作為規劃設計者之法律屏障。

3. 每一個工程都是獨一無二的(Case by case)，即工程並無唯一標準。
 完善工程規劃設計，應該是依循規範，再加上理論與經驗作之工程判斷。

4. 發生於公路路段上之肇事率，遠大於發生在橋梁上之肇事率。檢討具爭議性之標誌，譬如：易肇事路段，請小心駕駛，注意落石。

5. 維修材料必需採用最新者。

6. 設計規範可採新或舊者，但應與業主協商認定，有些橋梁維修補強加固如採新設計規範，則經費可能大幅提高。

三　橋梁維修補強之重要前提

1. 應先確定橋梁損壞原因。

2. 確定橋梁修補目的。

3. 確定橋梁修補方法與材料。

　　應先調查橋梁結構現況、瞭解橋梁施工材料、方法與過程、及研究分析橋梁原始結構設計、調查橋梁周遭環境條件，以明確橋梁之損壞原因。明確橋梁損壞原因後，才能確定橋梁構件修補之目的與方法。

四　橋梁修補目的

　　橋梁之修補目的如下：

1. 改善橋梁結構外觀。

2. 恢復橋梁結構功能。

3. 恢復橋梁結構耐久性。

4. 恢復橋梁結構強度。

5. 增強橋梁結構強度。

五　橋梁修補方法

　　依橋梁結構損傷大小、程度與嚴重性，可採用修復、補強或替換之方式來處理。

1. 修復
 (1) 恢復原有橋梁結構之外觀、機能或強度。
 (2) 亦需除去造成橋梁結構劣化之因子，避免橋梁結構再度遭受劣化破壞。

2. 補強
 (1) 針對未損傷橋梁結構予以加強，使其恢復至原結構強度以上之機能。
 (2) 針對未損傷橋梁結構，依服務需求或新規範要求予以加強。

3. 替換
 　　當橋梁結構損壞，導致無法使用或劣化至修復無效時。

在進行橋梁補修時應有下列觀念：

1. 若對維修材料不熟悉時，宜諮詢專業廠商。

2. 橋梁結構之承載力與安全性，不是決定橋梁結構處理方法之唯一準繩。

3. 橋梁修補之經濟分析考量不宜忽略。

4. 要有維持交通(Maintenance and Protection of Traffic, MPT)之觀念。

5. 橋梁生命周期成本(Bridge Life Cycle Cost, BLCC)
 BLCC=初期建設費用+維護管理費用+重建費用
 譬如防蝕方法有下列數種：
 - 橋面版厚度(↑)、鋼筋保護層(↑)
 - 鋼筋防蝕
 - 熱浸鍍鋅

六 橋梁之修補補強趨勢

免維修橋梁或維護最少(Minimum Maintenance)橋梁，在未來橋梁維修補強之發展趨勢。亦即是要先花大錢或後花大錢？譬如中沙大橋，若設計橋墩少，則維修少，但初期建設費用會較大。

8-2 橋梁結構維修工法

一 橋梁補強

當橋梁發生重大損壞或不能滿足運輸要求時，橋梁應進行補強、改善或改建，以恢復原有橋梁建物的使用效能、延長使用年限、提高原有橋梁的荷重等級和承載能力，及耐震能力。若橋墩承載能力足夠，則可以在不加築基礎的情況下，對橋台、橋墩進行拓寬補強，以增加橋面行車道的寬度，達到提高車輛通行容量的目的。對於原設計荷重等級較低，不能通行重車的橋梁，可根據實際情況，採用各種補強方法改造舊橋，以提高原有橋梁的承載能力。

常見既有橋梁之補強內容如下：

1. 上部構件補強。

2. 下部構件補強。

3. 橋梁車道或人行道之拓寬。

4. 橋梁上部構造之升高。

5. 橋梁車道路面或引橋路面結構之更換。

6. 橋梁損壞或破舊部分之更新。

　　基於經濟效益考慮，補強或改建工作應充分利用原有橋梁。若補強經費低於拆除重建費用，則不宜改建。若橋梁能部分改建，則不應全部改建。

⬛二 橋梁維修補強作業流程

　　舊有橋梁之維修補強作業步驟如下：

1. 檢查橋梁現狀及損壞情況。

2. 調查橋梁歷史技術資料及現有交通狀況。

3. 提供維修補強或改建方案，並進行分析比較。

4. 確定方案後，進行維修補強或改建施工。

　　舊有橋梁之維修補強作業流程圖如圖 8-1 所示。

⬛三 橋梁維修方法

　　橋梁結構物之劣化現象，包括腐蝕、白華、裂縫、鋼筋外露等。經由經常性檢測，應適時採取適當的維修方法。一般檢測時所發現的劣化現象與其維修方法如下：

(一) 非結構性裂縫

　　狹長構件所出現等間距裂縫或平面型構件出現網狀裂縫，通常為構材乾縮或養護不良等因素所造成。

　　其維修方法之施工步驟如下：

1. 清除表面汙著。

2. 批土。

3. 重新一底二度水泥漆。

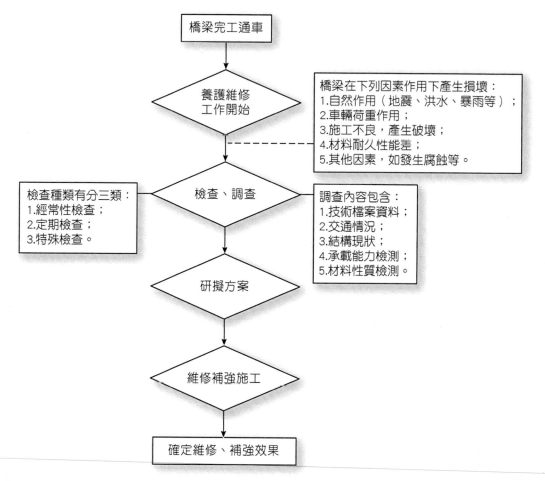

圖 8-1　橋梁維修補強流程圖

(二) 白華現象

混凝土劣化產生白華，一般可分為兩類，一類係因濕氣聚集造成橋梁構件表面出現白華現象，此為隨橋齡增加而老化的自然現象。另一類則因構件出現裂縫，水分滲入混凝土中所造成；通常此類白華現象是內部鋼筋腐蝕的前兆，因此必須記錄此類白華現象，並進行鋼筋腐蝕檢測。若鋼筋腐蝕檢測結果顯示中度以上之腐蝕程度，則應進行維修；若其屬輕微鏽蝕，則進行定期檢測追蹤。其修復施工步驟如下：

1. 打除產生白華現象之混凝土，厚度約 1 公分。
2. 以高壓空氣清淨。
3. 裂縫處以低壓低速工法注入修補。
4. 打除面均勻塗布阻滲劑。

5. 以陽離子樹脂砂漿回填粉平至與原有結構面平齊。
6. 完成面依原有外觀復原。

(三) 鋼筋外露

鋼筋外露可能因氯離子含量高、混凝土品質不良或保護層不足所造成,其修復工法為首先清除鏽蝕鋼筋部分的混凝土至未鏽蝕鋼筋外露,以鋼刷清除鋼筋鏽蝕處,再在鋼筋表面塗富鋅(Zinc-Rich)樹脂保護塗料,最後塗布修復砂漿。

其修復方法之施工步驟如下:
1. 打除劣質混凝土至堅實混凝土面為止。
2. 以高壓空氣吹淨。
3. 露出之生鏽鋼筋以鋼刷除鏽,並塗刷 Epoxy。
4. 以陽離子樹脂砂漿回填粉平至與原有結構面平齊。
5. 完成面依原有外觀復原。

(四) 伸縮縫劣化

橋梁伸縮縫劣化之可能原因如下:

1. 超載

造成伸縮縫劣化之最主要原因為超載。在重車經過伸縮縫時,衝擊力的作用對其造成極大的破壞力。

2. 材料老化

橋梁使用數十年後伸縮縫尚未更換過,使用年限久將造成材料劣化。

至於伸縮縫劣化之改善方案如下:

1. 對超載造成之劣化

建議以增厚懸臂部分之混凝土版及加大伸縮縫之鋸齒改善之。

2. 針對材料老化部分

應輔以系統化橋梁管理系統,定期發現材料老化情形,加以整修或更新。

8-3 橋梁結構補強工法

　　橋梁可能發生表層損壞、裂縫、蜂窩及鏽蝕等缺陷外，還可能因設計標準低、結構布置不合理、施工品質差與外在因素的影響等，致使橋梁結構受到破壞，承載能力或耐震能力不足，危及結構的安全，影響橋梁的正常使用。因此應針對實際情況，即時採取補強措施，確保橋梁的正常運行使用。

　　橋梁補強方法之選用原則如下：

(一) 橋梁補強常需藉加大或修復橋梁構件來提高局部或整座橋梁承載能力或通行容量。橋梁補強一般以不更改原建築形式為原則，只有在復原的情況下，才更改其結構。如補強仍不足以符合交通運輸的需要，必須進行重建橋梁的一部分或全部時，則重建橋梁需考慮到將來通行量的規劃，並按現行橋梁設計及施工規範進行設計與施工。

(二) 橋梁補強可採用各種不同的方式，視舊橋情況、承載能力之減弱程度，以及日後的使用功能目的而異。而橋梁之補強方式如下：

　　1. 擴大原結構構件截面，以提高原結構的強度和勁度。

　　2. 以新的結構代替舊的應力不足之結構。

　　3. 改變原結構的受力體系，使原結構減少受力。

　　4. 原結構施加外應力（譬如預力），以改變原結構的受力，達到提高橋梁勁度與強度。

(三) 採用擴大或增加橋梁構件截面的方法進行補強時，應特別注意新建部分與原有結構的結合，最好新舊部分形成整體作用。

(四) 補強方案應盡量符合投資少、工期快、交通不中斷、技術上可行、具有較佳的耐久性等方面的要求。

(一) 表面塗裝處理

　　表面塗裝處理可以分為塗裝(Coating)及防水劑(Sealer)兩種。塗裝(Coating)和防水劑(Sealer)最大的區別是防水劑(Sealer)主要是防止水進入混凝土中,但是容許水蒸氣可自混凝土中揮發出來,所以防水劑(Sealer)容許混凝土可以呼吸。然而塗裝(Coating)則不容許水分及水蒸氣進出混凝土。

(二) 環氧樹脂裂縫注入法

過去當鋼筋混凝土結構產生裂縫時，大都會以樹脂注入裂縫將鋼筋阻絕包圍，以防止水氣侵入造成鋼筋生鏽。其施工方式如圖 8-2 所示，此一方法在混凝土沒有氯離子的情況下，的確可以達到降低鋼筋腐蝕的效果。然而當氯離子已經在混凝土中，如摻用海砂之情況，樹脂注入法並無法降低或抑制鋼筋的腐蝕。

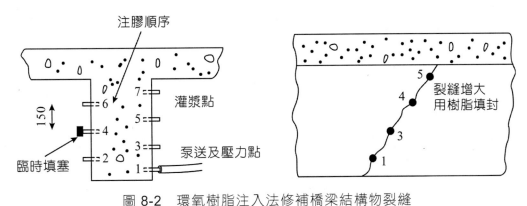

圖 8-2　環氧樹脂注入法修補橋梁結構物裂縫

(三) 混凝土砂漿補修法

修補方法先將原來鏽蝕的鋼筋除鏽再塗抹防鏽劑，並塗刷表面附著劑後，用樹脂砂漿補回已剝落的混凝土斷面，如圖 8-3 所示。補修混凝土斷面後，再於混凝土表面塗裝面漆以增進混凝土的美觀。使用這種修復方法最常發生的問題就是修補區域的邊緣在過一段時間後鋼筋會再繼續生鏽而造成混凝土剝落。

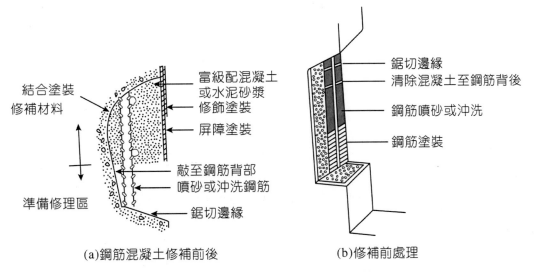

圖 8-3　混凝土砂漿修補強示意圖

(四) 鋼鈑或複合材料(FRP)補強工法

　　鋼筋混凝土結構發生腐蝕的原因並非因混凝土中的含鹽量過高所致，也有可能因鋼筋腐蝕、混凝土本身品質不佳所引起的，譬如橋面版可能因混凝土強度或是箍筋用量不足，而產生混凝土龜裂、鋼筋腐蝕的問題。針對此方面之缺失，可採用鋼鈑或複合材料(FRP)為補強工法，如圖 8-4 所示。然而混凝土中的鋼筋於鋼鈑或複合材料(FRP)加勁材補強後，是否會繼續腐蝕的問題，仍值得繼續研究探討。

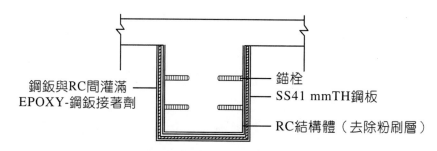

鋼鈑與RC間灌滿
EPOXY-鋼鈑接著劑

錨栓
SS41 mmTH鋼板
RC結構體（去除粉刷層）

圖 8-4　橋梁鋼鈑補強工法

(五) 陰極防蝕工法

　　陰極防蝕之基本原理係藉外加電流或犧牲陽極放出電子，使鋼筋週圍呈現陰極反應，因而得到保護鋼筋不至於發生腐蝕，其原理如圖 8-5 所示。外加電流式陰極防蝕系統，包括外加陽極、電流設備、覆蓋層、陰極（鋼筋）及導電介質（含腐蝕因子的混凝土層）。

　　但由於混凝土的高電阻，使得電流不容易均勻分布在混凝土及鋼筋上，以達到陰極防蝕的目的。

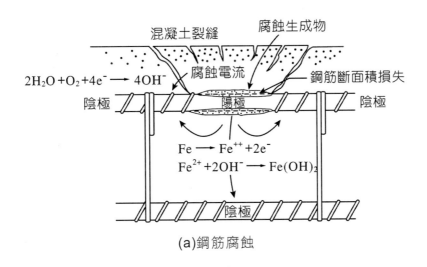

(a)鋼筋腐蝕

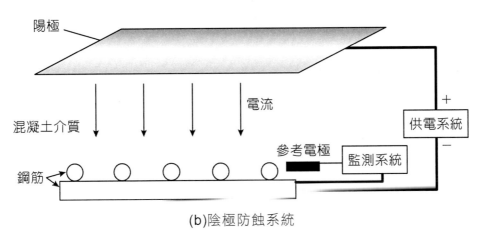

(b)陰極防蝕系統

圖 8-5　鋼筋腐蝕與陰極防蝕原理示意圖

　　建築物 RC 結構體損傷後而欲作修復補強時，其處理方式可分為結構體與非結構體兩部分。結構體部分若為中小裂縫，即裂縫寬度在 3 mm 以下時，可採用環氧樹脂填縫或注射工法。若裂縫太大或甚至混凝土產生剝落時，應採用環氧樹脂砂漿充填法並配合其他補強工法（譬如鋼板補強，外包鋼筋混凝土補強，碳纖維補強等等方法）。假如是整棟結構體的結構系統不良，就應考慮系統補強以解決根本缺失，否則若僅作結構體修復，下次地震來臨還是會發生一樣的問題。至於非結構體部分則可個別處理如下：非結構體若為 RC 或磚牆，亦可採用環氧樹脂補修或環氧樹脂砂漿充填，破壞太嚴重可考慮其他補強方法或拆除重做。若為木材、玻璃等其他材料，應視損壞情形各別處理。

橋梁結構之裂縫應以注射工法補修，凡裂縫為 II 級（裂縫寬 0.2mm~1mm）與 III 級（裂縫寬 1mm~2mm）者應採用填縫劑注射工法。IV 級（裂縫大於 2mm，鋼筋外露）者改為環氧樹脂砂漿充填法補修，I 級（裂縫寬小於 0.2mm）因裂縫太小可不予處理。補修後因補修的痕跡明顯，必須以水泥砂漿重新粉刷上漆。V 級（鋼筋彎曲，混凝土嚴重剝落變形）者宜拆。

圖 8-6　以環氧樹脂裂縫注入法修補裂縫

(六) 鋼鈑補強工法

此法為以樹酯黏結鋼鈑與混凝土之結構補強方法，普遍使用於建築物、工廠、橋梁等土木工程之結構補強上。但目前此方法目前尚屬於高科技工法，無論在設計、材料配方與材料的生產、試驗與儲存，每個細節都應該謹慎地處理。若使用的方法與施工品質良好，則此工法與材料可確保安全使用 25 年甚至 50 年之久。

1. 橋柱結構之鋼鈑補強工法，施工流程如下

(1) 依橋柱外型，製造成行鐵皮夾克（兩個半員或半橢圓外型）。

(2) 將兩片鐵皮以螺栓方式接合於橋柱外圍，再以焊接方式固定。

(3) 以水泥漿灌入鋼夾克與橋柱之間隙中。

(4) 水泥漿固化後再對鋼夾克外表塗漆以防腐蝕。

2. 梁之鋼鈑補強施工工法流程

(1) 依梁之外型製造成型鐵皮夾克。

(2) 將結構物之裂縫以樹指類之材料填充。

(3) 再將鐵皮夾克以樹指貼附於待修補之結構物上。

(4) 為加強與待補強結構之黏著強度，宜打釘鎖螺栓加固。

(5) 以水泥漿或樹酯類材料灌入鋼版與待補強結構物之間隙中。

(6) 水泥漿或樹酯類材質固化後，再對鋼夾克外表塗漆或鍍鋅，以預防發生腐蝕。

3. 優缺點

(1) 優點

鋼材價格合理，施工技術為傳統技術，業界易於於接受。

(2) 缺點

(a) 鋼夾克於鋼廠施工成形，再以大型拖吊車拖吊至工地現場，需搬運作業與大型吊車予以輔助，故容易阻礙交通，並且施工費用及交通維持等成本較高。

(b) 鋼鈑自重大，補強時每塊鋼鈑長度約為 6 至 8 公尺，若補強長度超過限度，需分割再予以焊接接合。但具良好焊接技術之技工工成本高，並且因焊接溫度高，容易破壞樹酯之膠結。

(c) 鋼夾克與待修補結構物之界面間隙，需灌注水泥漿，增加人工成本及工時，並且施工品質不易掌握。

(d) 打釘鎖螺栓易造成結構體破壞。

(e) 鋼鈑增加被修補結構之自重，並且修補品質不易檢測。

(f) 由於鋼鈑易鏽蝕，需定期油漆維護。

(g) 補強鋼鈑若承受壓應力過大，則鋼鈑易因挫屈而崩落。

(七) 高分子纖維複合材料補強工法(FRP)

此方法在歐美日國家已廣泛使用，應用於橋梁與建築物之修補工程上。

1. 施工流程

(1) 採用碳纖維或玻璃纖維為貼片材料，纖維係單向或交織而成。

(2) 修補前先將梁柱表面清乾淨，並於梁柱上塗一層底漆作為混凝土與 FRP 之接著劑。

(3) 將塗抹樹酯之 FRP 貼片，以人工包覆在欲修補梁或柱表面，再一層一層地貼上，其厚度及纖維角度依補強需求而設計確定。

(4) 複合材料硬化後，再塗布一層抗紫外線塗料。

2. 優缺點

(1) 優點

(a) 不易腐蝕。

(b) 人工操作容易且不占空間，狹小空間施工亦無困難。

(c) 纖維連續，可以剪刀裁剪，因此不需接頭。

(d) 貼片柔軟易彎曲，可修補任何形狀梁柱。

(e) 纖維搭接 10cm 以上，可視為連續。

(2) 缺點

現場施工品質受環境影響，需訓練良好工人施作。

學 後 評 量

一、解釋名詞

1. Specification Code
2. BLCC(Bridge Life Cycle Cost)
3. MPT(Maintenance and Protection of Traffic)
4. 補強
5. 替換
6. 修復
7. 鋼板補強工法
8. 纖維複合材料補強工法(FRP)

二、問答題

1. 為何每一個工程都是獨一無二的(Case by case)？
2. 規範(Specification Code)在橋梁維修補強應如何應用？
3. 橋梁維修補強之前提為何？
4. 請述橋梁修復補強之材料與方法。

第九章

橋梁安全管理系統

- 9-1 橋梁安全管理系統之重要性
- 9-2 橋梁安全管理系統之定義與特性
- 9-3 橋梁安全管理系統功能
- 9-4 橋梁安全監測系統

▶ ▶ ▶

9-1 橋梁安全管理系統之重要性

由於國內橋梁數量龐大，每座橋梁之構件亦很複雜，應如何才能有效管理，以維持橋梁安全與確保運輸功能？又應如何才能利用有限資源，以保持橋梁交通順暢與服務水準？為了滿足上述之目標需求，橋梁安全管理系統(Bridge Safety Management System ,BSMS)因應而生。

在歐美日等國家相當重視橋梁安全管理系統，其橋梁管理資訊系統，內容應包括基本資料記錄、目視檢測紀錄、系統分析、優選排列、預算編列、維修紀錄等模組。橋梁安全管理之運行流程則依循檢測、狀況分析評估、方案選擇與最佳化、報告彙整、維修設計及計畫執行等階段順序進行。就臺灣地區公路系統而言，早期興建橋梁已屆其使用年限，而今日交通卻日益頻仍，各級橋梁之損壞情形嚴重，導致橋梁維修之工作益趨繁重。對於橋梁管理單位而言，如何利用有限的經濟資源，對橋梁進行完善的維護與管理，以確保橋梁之安全性並發揮其最大效益，已成為目前重要之探討課題。

國內橋梁主管機關眾多，各單位其管轄範圍亦不同。對於橋梁之維護管理工作，均面臨以下問題：

1. 人力缺乏

各單位限於編制人員的不足，加上專業人才之缺乏，無法由專人負責橋梁相關業務，即便是有，亦多偏重於新建設工程，而忽略日常生活之維護管理。

2. 經費不足

橋梁維護作業不受重視，維修整建經費常被轉用。另一常見現象則是各單位呈報的危險橋梁數量太多，且報修標準不一，而造成預算編列之困難。

3. 欠佳資料建檔與管理

各單位橋梁資料仍以傳統方式保存，既占空間又不一查詢。雖有單位正在進行電腦化的工作，但仍缺乏全國統一的系統與格式。

橋梁安全管理系統係透過系統分析方法，於檢測結果評估後，考量個別橋梁與整體路網之需求，提供解決方案給決策者於下定決策時之參考資料，以達到有效運用資源之目標。故為橋梁管理之一部分，針對問題之解決方法與管理之需

求,利用有效系統、有效率之電腦化管理,協助橋梁管理機關有效運用有限預算,確保橋梁結構安全,達到提升整體服務功能,並降低維修成本等目的。

 9-2 橋梁安全管理系統之定義與特性

● 定義

　　廣義的橋梁安全管理系統,包括建立管理體制,研擬管理方法與準則,以及開發電腦管理系統。並且從橋梁生命週期的觀點,進行整體橋梁管理系統的研擬與開發。一般的橋梁安全管理系統,則狹義的偏向於開發電腦化的橋梁管理資訊系統。

　　由於橋梁種類繁多,有各種不同材料、不同結構形式,及不同運輸目標之橋梁,故很難適用同一套橋梁管理資訊系統,並且不同管理層級的單位,可能不是使用相同的電腦管理資訊系統。因此在發展橋梁安全管理系統(BSMS)時,應針對橋梁等級、類別、橋梁維護主管機關(資訊系統使用者)以及管理層級等因素作分類探討,而不是共用一套電腦管理系統來管理不同層級之橋梁。

　　圖 9-1 為橋梁安全管理系統架構圖。目前世界各國皆積極發展適合該國橋梁維護管理需求之橋梁安全管理系統,對系統之定義因各國不同需求而有所差異。一般而言,橋梁安全管理系統定義為:「一種具合理性、系統性的方法,可整治組織並實踐所有橋梁安全管理之相關作業」。

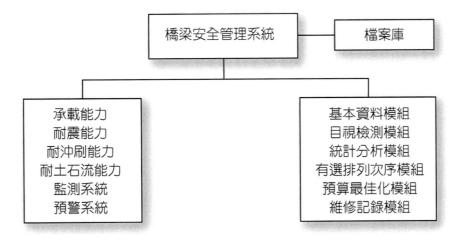

圖 9-1　橋梁安全管理系統架構圖

二 特性

　　橋梁安全管理資訊系統之使用對象，包括橋梁之督導與管理層級，在中央機關為交通部、內政部與農委會等，地方則包括直轄市政府、各縣市政府及其所轄之鄉鎮市公所，以及橋梁專責機關隻總局及其下屬之工程處與工務段等單位。系統所使用對象相當多，惟需求不盡相同。故橋梁管理資訊系統之開發，應確實考慮使用對象的差異性，因為不同的管理層級，不同的機關與單位，對資訊系統的使用目的與管理需求皆不相同。開發系統時應考量此因素，以開發出適合各層級單位使用的橋梁管理資訊系統。

　　依目前國內管理層級已開發完成的系統類別，可將橋梁管理資訊系統區分為網（路）網層級(Network Level)與專案計畫層級(Project Level)兩大類別。網路層級橋梁管理系統是針對許多橋梁，可能是一個公路路網或一個管理單位所管轄的道路網內，所有橋梁之檢測、維修與決策管理而制定的橋梁管理系統。專案層級橋梁管理系統，則是著重於針對重要性或特定長度橋梁（如基隆西岸高架橋、木柵捷運高架橋等），而開發具有更詳細更齊全之檢測與維護資料的電腦管理資訊系統，該系統在實用性上可以界定為當轄區內所有橋梁已完成狀況排序及維修優選排列後，需進一步檢測評估或維修的橋梁，再做後續的維護管理之用。此兩大系統分別適合國內不同管理層級的需求，網路層級系統適用於中央督導機關，及各橋梁管理機關的上級決策主管部門（譬如公路總局），而專案層級系統則適用於各橋梁管理機關的基層維護部門，二者均有個別研究及開發的必要，表 9-1 為網路層級與專案計畫層級橋梁管理資訊系統之適用對象。

表 9-1　網路與專案計畫層級之橋梁管理資訊系統

種類	適用單位	適用橋梁類別
網路層級	中央督導機關 橋梁專責機關、公路總局及所屬單位 直轄市政府之橋梁主管單位 各縣市政府及下屬單位	路網上所有橋梁
專案計畫層級	各橋梁專責機關工程處及工務段部門 直轄市政府隻橋梁主管機關 各縣市政府所轄之鄉鎮市公所	快速公路高架橋梁 高速鐵路高架橋梁 捷運高架橋梁 特定橋梁 特長橋梁

　　國內已逐漸建置橋梁基本資料模組之各資料項目，包括管理資料（橋梁名稱、管理機關、所在地、道路等級、路線、里程樁號、竣工年度、竣工月份、合約編號、設計單位、施工單位、竣工圖說保存地點、最近一次維修年度、最近一次維修月份、跨越物體、參考地標、造價等）、幾何資料（橋梁總長、橋梁最大淨寬、橋梁最小淨寬、最高橋墩高度、橋面版面積、橋上淨高、橋下淨高、總橋孔數、總車道數、最大跨距、其他跨距、橋頭 GPS 座標東經、橋頭 GPS 座標北緯、橋尾 GPS 座標東經、橋尾 GPS 座標北緯等）、結構資料（結構型式、橋墩型式、橋墩材質、橋墩基礎型式、主梁型式、主梁材質、橋台型式、橋台基礎型式、翼牆型式、支承型式、防震設施等）、設計資料（設計活載重、防落橋長度、設計地表加速度、計畫洪水位、計畫堤頂高程、計畫河床高度、地盤種類、橋基保護工法等）。但在檢測資料模組，則都以梁式系統橋梁為主，不論構件種類（項目）、檢測項目，幾乎都以梁柱式構件進行開發，若有拱橋或斜張橋，則現在系統之構件類別及檢測項目即不敷使用。對於構造材料或結構型式而言，混凝土梁（型式又分為很多種）、鋼鈑梁、鋼箱梁、桁架梁、混凝土柱、鋼柱，鋼索等，其係度構件及檢測項目亦差別很大。

　　若以單一資訊系統涵蓋所有類別之橋梁資料，屬相當困難。對於網路層級資訊系統而言，檢測項目之評等紀錄或許仍可經由審慎的設計編排，紀錄於同一資料欄位，對橋況優選分析而言，則須面對評估權重差異及其他很多之問題與挑戰。對於專案層級資訊系統而言，由於主詳細紀錄橋梁構件之每　向檢測結果，因此難以單一系統來涵括所有類別橋梁資料，此亦即是專案層級資訊系統需視橋梁類別、橋梁形式開發，而難以單一通用系統即可涵括理由。即專案層級資訊系統適合用於特殊橋梁或重要性橋梁進行詳細檢測時，可充分且確實之紀錄檢測結果之原因。綜合上述，橋梁管理資訊系統開發，若在基層維護單位，應以使用網路層級系統為優先，以專案層級系統為輔助，可將所有橋梁資料作詳細而確實的管理與應用。表 9-2 為橋梁類別之差異性與資料種類關係，表 9-3 為影響橋梁管理資訊系統開發之因素。

表 9-2　橋梁類別之差異性與資料種類關係

橋梁類別	基本資料表	結構資料表	檢測資料表
構築材料不同	項目可共用	項目可共用	項目具差異性
結構型式不同	項目可共用	項目具差異性	項目具差異性
荷重傳遞型態不同	項目可共用	項目具差異性	項目具差異性
構件種類不同	項目可共用	項目具差異性	項目具差異性

表 9-3　影響橋梁管理資訊系統開發之因素

橋梁因素	資訊系統因素
橋梁結構型式	資訊系統使用對象
荷重傳遞型態	管理層級不同，使用需求不同
橋梁構造材料	資訊系統之型態
橋梁之特殊性與等級重要性／安全性等級、特殊構造	專案系統型態為導向，或網路系統型態為導向

9-3　橋梁安全管理系統功能

● 資訊系統軟體架構

　　國內橋梁管理機關很多，縱向管理層級亦有三至四個層級，如何才能方能有效的將資料從基層單位建立起來，再逐層往上傳遞彙整，為橋梁管理資訊系統開發上的重要探討課題。而橋梁管理單位因分散各地，橋梁管理資訊系統要長期有效的運作，則需依賴電腦網路的連線與傳輸資料。

　　現代電腦網路的架構與資訊處理方式，主要可分為主從式(Client/Server)架構，與全球資訊網(Web-based)架構。近來電腦網路技術突飛猛進，尤其國際網際網路(Internet)目前已普遍被應用，即未來各種資訊系統勢必朝向全球資訊網的架構發展。而其使用方式與網路安全管制型式又可分為國際網際網路、組織內部網路(Intranet)、組織外部網路(Extranet)等，故以橋梁管理資訊系統之開發而言，各管理階層應採用何種資訊網路架構，為開發前需評估的重點。主從式架構與全球資訊網路架構各有其優缺點，而二者之間有許多有缺點正好可互相彌補，譬如系統共用檔案的管理、使用者之管理、原始圖片與照片之輸入等，即以主從式架構之軟體來處理較為方便，但橋梁資料之遠端輸入與查詢，則利用全球資訊網架構的網路程式執行將更方便。因為橋梁資料（基本資料、檢測資料等）應從基層單位（工務段或鄉鎮市公所）收集、取得，並透過網際網路直接輸入或上傳至上一層級單位（工程處、市府工務局）的資料庫中，為最直接且方便的方式，可省去許多軟體安裝與執行環境設定之作業。

二 功能

　　橋梁管理系統功能，除提供資料庫管理及資料統計分析外，並應具有管理路網上所有橋梁資料及分析、評估功能，提供決策單位作最合理、最佳化之養護管理。在資料庫管理功能上，其應包括管理基本資料、檢測資料、及維修資料，以及資料之統計分析功能等。而評估功能部分應包括維修之優選排列、耐震評估，及編列維修預算之功能。故一個完整之橋梁管理系統，除具資料庫管理功能外，並應具分析評估功能。以網路層級為例橋梁管理系統之功能詳見圖 9-2。

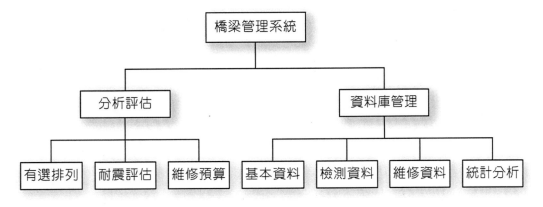

圖 9-2　橋梁管理系統功能

三 橋梁檢測評估標準化

　　橋梁檢測評估為標準化作業，故應訂定一套制式檢測評估系統。橋梁檢測評估系統，主要在檢測橋梁構件，但應如何檢測？又應檢測那些構件？發現構件劣化時如何描述？劣化程度如何評估？以及該劣化構件如何維修？維修經費多少？均為檢測評估系統之內容。

　　橋梁檢測評估系統內容應包括(1)檢測項目、(2)量化狀況、(3)檢測評等及(4)維修數量。如圖 9-3 所示。

圖 9-3　橋梁檢測評估系統內容

9-4 橋梁安全監測系統

為確保橋梁於完工通車後之安全，需建立一套完整之橋梁維護監測計畫。於維護監測計畫中，應包含監測預警系統之建立，藉由施工期間預埋之監測儀器，提供橋梁在風力、地震力、車輛活載重及溫度變化等因素作用下，橋梁塔柱、斜張鋼纜及橋面版等構件之受力及變形資料，經由監測系統加以彙集辨識，並於必要時提出預警。

一 監測計畫主要工作

1. 監測系統細部規劃（監測項目之確立及測點之規劃）。
2. 監測儀器佈設檢核（各測點儀器佈設之細部設計，配合施工進度檢核各測點儀器布設，進行局部及整體監測系統正常操作測試及預警標準之建立等）。
3. 通車前載重試驗。
4. 通車後橋梁維護計畫之研擬。
5. 監測系統使用技術之移轉。

二 監測方式與項目

監測系統主要分為靜態監測及動態監測兩部分，在靜態監測方面，主要係包含施工中以人工定期量測及完工後以定期自動量測方式蒐集資料；在動態監測方面，主要係針對橋梁在地震、強風或車輛之振動情況下，當振動行為超過某一預先設定值時，資料蒐集系統能自動啟動加以記錄。主要監測項目規劃如下：

1. **橋塔**

各規劃測點之風速、風向、加速度、內部鋼筋與混凝土之應變及整體受力變形等。

2. **鋼纜**

依振動量測法，量測鋼纜拉力變化。

3. **橋面版**

風速、風向、整體受力變形、溫度變化、鋼筋與混凝土之應變，及鋼梁床鈑相關應變量測等。

4. **橋台與基礎**

橋梁基礎變位及地錨之拉力，應列入長期監測。

 學 後 評 量

一、解釋名詞

1. BSMS

2. 網（路）網層級(Network Level)

3. 專案計畫層級(Project Level)

二、問答題

1. 為何需要橋梁安全管理系統(Bridge Safety Management System ,BSMS)？

2. 國內橋梁主管機關在橋梁之維護管理工作上，面臨哪些問題？

3. 請述橋梁安全管理系統之定義、目的與重要性。

4. 橋梁安全管理系統之內容包括哪些？

5. 橋梁安全管理系統應具有哪些功能？

6. 請述橋梁安全監測系統之監測方式與項目。

橋梁安全檢測案例探討

- 10-1　九如路陸橋
- 10-2　自立陸橋

10-1　九如路陸橋

⚊ 基本資料

1. 橋梁位置

九如路陸橋位於高雄市九如三路上，跨越縱貫鐵路與愛河，為三民區與鼓山區、左營區間之重要聯絡橋梁。橋梁平面圖與立面圖，如圖 10-1 與圖 10-2 所示。

2. 竣工時間

民國 65 年 11 月竣工，臺鐵鐵路地下化後於 110 年拆除。

3. 結構型式

結構型式主橋部分為簡支 8 跨，跨徑 26 公尺一跨、30 公尺六跨及 40 公尺一跨，引橋部分為跨徑 16 公尺之 3 跨連續梁共 5 組，總長 486 公尺。橋面寬 20 公尺，配有 2 線快車道，2 線混合車道及兩側人行道。上部結構主橋部分為由 10 根簡支 I 型預力梁所組成，引橋部分為由三跨連續之鋼筋混凝土中空版梁所組成；下部結構橋墩為雙柱式加帽梁之框架式鋼筋混凝土構架，橋台為鋼筋混凝土懸臂式橋台，基礎型式為鋼筋混土場鑄樁。

4. 原設計標準

依照原設計圖說，九如路陸橋之設計地表水平加速度為 0.1g。其他相關橋梁資料見表 10-1。

⚋ 橋梁結構目視檢測結果

依據橋梁原設計圖說資料，至現場以目視檢測法檢查橋梁上下部構造及相關附屬設施，其主要缺陷與損害情形如下：

1. 上部結構檢測

(1) 主梁

有一些大梁的底部有混凝土剝落、鋼筋外露生鏽及蜂窩現象。

(2) 隔梁

端隔梁有多處混凝土剝落、鋼筋外露現象，間隔梁有蜂窩及剝落、鋼筋外露生鏽現象，及一些隔梁有多處點狀鋼筋外露生鏽及混凝土剝落、鋼筋外露生鏽狀況。

(3) 橋面版

有一些中空版梁北側於懸臂部位有大面積點狀鋼筋外露及多處大於 0.1mm 寬之裂隙,中空版底部有大於 0.2mm 寬之裂隙及混凝土剝落、白華、蜂窩現象,南側懸臂部分有多處裂隙滲水白華現象,於 A1 至 P1 間南側版底有一處面積 50cm×200cm 混凝土空洞現象。

2. 下部結構檢測

(4) 橋墩

有一些帽梁側表面有潮濕、生青苔現象、有二至三條 0.1 至 0.2mm 寬之裂隙及有大面積混凝土中空鋼筋外露現象;帽梁底也有許多處混凝土剝落、蜂窩、鋼筋外露生鏽現象。

(5) 橋台

東側立面有多處鋼筋外露生鏽現象,支承墊間砂土堆積。

3. 重要附屬設施檢測

(6) 伸縮縫

於人行道部分多數混凝土面有破損,填縫材缺少現象、多處車道上伸縮縫混凝土飾面有損壞及橋台車道上伸縮縫被 AC 覆蓋,人行道處被砂土堵塞。

(7) 緣石及人行道

多處的人行道及緣石人部分損壞。

(8) 排水設備

橋面排水方井已堵塞、淤積砂土、混凝土蓋版斷裂破損多處,橋下落水管多已損壞或缺少。

(9) 欄杆

欄杆損壞情形嚴重,尤以上、下繫欄部分幾乎皆有破損,情況以底部混凝土剝落鋼筋腐蝕嚴重居多,多處欄杆柱有斷裂情形。

(10) 引道護坡及護欄

① 東段引道北側護坡有一處 0.2 至 0.4mm 寬之裂隙,南側則有多處大於 0.2mm 寬之裂隙。

② 西段引道護坡損壞較嚴重,北側有多處 0.2mm 寬之裂隙,南側多為大於 0.2mm 寬之裂隙,伸縮縫處有混凝土剝落現象。

③ 東西段引道護欄損壞情形嚴重,其中以上、下繫欄底部混凝土剝落、鋼筋外露生鏽嚴重居多。

三 非破壞性檢測結果

1. 混凝土鑽心試體抗壓強度

鑽心取樣位置主要選定於表面缺陷較多之處，以提供承載力分析參考，試驗結果如表 10-2，各試體之實際抗壓強度均較原設計強度為高。

2. 混凝土中性化檢測

檢測位置配合現場鑽心取樣進行，混凝土中性化檢測結果詳表 10-3，除 PIER-6 帽梁（試體編號 CJB-C6）中性化深度達 2.5cm 外，其他為正常，且因保護層有 10cm 厚，表層輕微之中性化尚不致於對鋼筋造成影響。

3. 混凝土氯離子含量檢測

檢測位置配合現場鑽心取樣進行，檢測結果如表 10-4 所示，混凝土中最大水溶性氯離子含量規定如表 10-5 所示。

4. 鋼筋腐蝕檢測

檢測位置主要針對受檢橋梁鋼筋外露之處或於較具腐蝕可能之處，進行鋼筋腐蝕電位檢測，鋼筋腐蝕檢測檢測結果如表 10-6 所示，參照 ASTM C876 對鋼筋腐蝕機率判定準如表 10-7 所示。

5. 混凝土超音波檢測

檢測位置主要選定於預力梁中空版梁底及橋墩帽梁，以求取混凝土強度，供橋梁承載力分析評估用，由超音波檢測推估平均強度預力梁為 $384kg/cm^2$、中空版梁為 $284kg/cm^2$、橋墩為 $324 kg/cm^2$，均較原設計強度高。超音波檢測結果如表 10-8 所示。

6. 橋梁震動量測

量測結果主要車行震動時垂直向最大半振幅為 0.099mm，橋面版中央主要震動頻率在軸向、側向及垂向分別為 4.4Hz、5.1Hz 及 6.4Hz，橋墩健全度判釋結果見表 10-9。

四 承載力及耐震評估

1. 承載力分析評估

承載力分析評估依『Manual for Maintenance and Inspection of Bridge (AASHTO 1983)』，實用評估係數分別為 3.25（26M 預力梁）、2.69（30M 預

力梁)、3.68(40M 預力梁)、0.74(中空版梁)、登錄評估係數分別為 1.95(26M 預力梁)、1.61(30M 預力梁)、2.21(40M 預力梁)、0.44(中空版梁);依『Guide Specifications for Strength Evaluation of Existion Steel & Concrete Bridges" (AASHTO 1989)』撓曲模式分析所得結果評估係數分別為 2.75(26M 預力梁)、2.28(30M 預力梁)、3.01(40M 預力梁)、0.71(中空版梁),剪力模式分析所得結果評估係數為 2.35(26M 預力梁)、2.15(30M 預力梁)、2.78(40M 預力梁)、1.20(中空版梁)。中空版梁所有撓曲模式之評估係數皆小於 1,顯示目前本橋預力梁不足以承受 HS20-44 載重。

2. 耐震評估

進行橋的耐震能力評估時,軸向和橫向的振動單元,原則上均須分別加以評估,但本橋橋墩為雙柱構架,橋墩橫向之靜不定度比軸向高,一般而言,此種情形橫向振動單元之耐震能力會較軸向高,因此除軸向振動單元耐震能力不足外,不進行橫向振動單元耐震力之評估。依交通部新頒的『公路橋梁耐震設計規範(民國 84 年)』及研擬的「電信與運輸系統之耐震安全評估與補強初步準則」分析評估結果,主跨橋墩沿軸向振動單元依構桿強度、韌性所推估之耐震能力為 0.34g 大於至少應有之耐震能力 0.151g。現有軸向振動單元之支承長度 100cm 大於應有之支承長度 67.8cm,此橋支承長度符合最新耐震規範。依落橋破壞模式分析結果落橋時之崩塌地表加速度為 0.93g,大於至少應有之耐震能力 0.151g,顯示依落橋破壞模式所推估之耐震能力需加強。

五 現況及耐久性評估

依據現場目視檢測及非破壞性檢測結果,以檢測評估標準對橋梁各部位進行狀況評估,綜合評估結果見表 10-11。本橋預力梁主要缺陷為保護層不足,鋼筋外露鏽蝕現象,無鋼腱外露狀況,損傷屬於輕微情形,只要妥適修復後不影響耐久性。隔梁部分有多處混凝土剝落,鋼筋外露鏽蝕,蜂窩等現象,對橋梁承載力及耐久性有不利之影響。中空版梁部分損傷較為嚴重,主要缺陷為裂隙、浮水、白華、鋼筋保護層不足,混凝土剝落、鋼筋外露鏽蝕等現象,對橋梁耐久性有較不利的影響。橋墩主要缺陷為橋面伸縮縫漏水造成帽梁表面潮濕、生青苔、植物生長及混凝土剝落、鋼筋外露腐蝕、蜂窩等現象,亦不利於橋梁耐久性。橋面排水方井多已堵塞、淤積砂土,橋下排水管各處損毀,造成雨水無法藉由洩水孔排放至橋下,而由伸縮縫處滲入橋墩造成橋墩產生多項缺陷,經修復後對橋墩、橋面版之耐久性將有所助益。欄杆上下繫欄部分幾乎全有破損,尤其以繫欄底部混

凝土剝落鋼筋腐蝕嚴重多，雖不影響橋梁結構安全，但危及行車安全應盡速修復。經由混凝土各種試驗結果，氯離子含量部分超過容許標準，研判可能因橋面雨水污染所致，所以橋面排水應盡速修復，以增加橋梁之耐久性。於 A2 橋台鋼筋腐蝕機率較大，應繼續追蹤檢測。橋梁承載力及耐震評估結果，中空版梁承載力無法滿足 HS20-44 載重，建議採用限載限速並加強取締超載行為。以延長橋梁使用壽命。表 10-10 為九如路陸橋修復補強經費估算表。

六 維修補強建議

1. 中空版梁承載力未改善前，建議採取限載限速並加強取締超載行為，限載措施建議採用 H20 載重。

2. 依經濟性與交通情況考量，建議中空版梁採用鋼鈑補強方式進行，進行補強工作時應一併處理處橋面版滲水現象，才可以竟全功。

3. 混凝土剝落、鋼筋外露鏽蝕、蜂窩等缺陷應盡速修復，以提高其耐久性。

4. 橋面洩水孔及排水管之缺陷亦應速修復。

5. 橋面伸縮縫填充材料應盡早更新、以防雨水滲入橋墩造成其他缺陷。

6. 橋面欄杆損毀嚴重，修補費用高且效果有限，建議改建為紐澤西護欄。

7. 中空版梁底滲水白華問題，建議於橋面版上下作防水處理，才能夠徹底根治，並延長橋梁使用年限。

七 維修補強經費估算

　　損壞缺陷主要以維修工作為主，修復項目分列及所需經費估算如表 10-10。

八 小結

1. 為提高橋梁養護與維修之品質，延長橋梁之使用年限，則必須建立一套完整之橋梁檢測、養護與維修規範。

2. 橋梁安全檢查工作，平常應按時檢查。

3. 檢查後若發現有安全上的顧慮時，應張貼警告牌以保護用路人之安全。

4. 若發現有安全上的顧慮時，應擬定維修與補強方法，嚴格監督施工以確保施工品質。

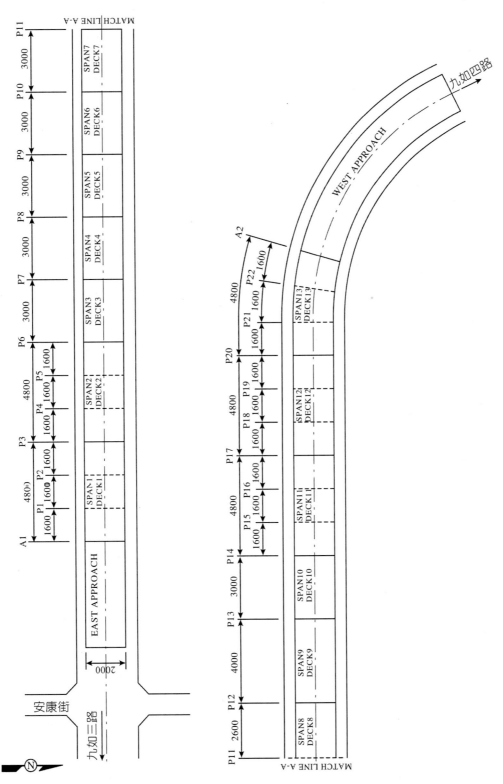

圖 10-1 九如陸橋平面圖

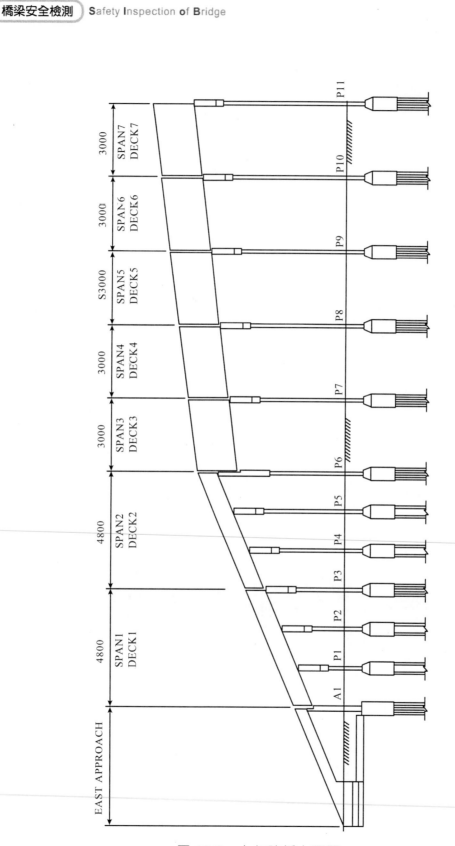

圖 10-2　九如陸橋立面圖

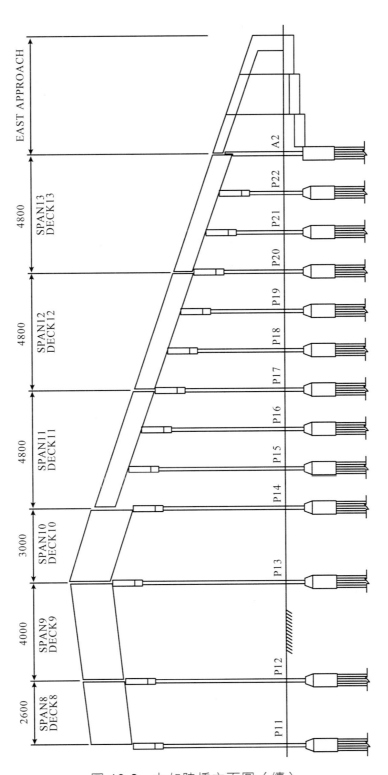

圖 10-2　九如陸橋立面圖（續）

表 10-1　九如陸橋橋梁資料表

壹、橋梁基本資料	
檢查種類：□日常檢查　　　　　　　　□定期檢查　　　　　　　　□臨時檢查	
檢查人員：　　　　　　　檢查日期：　　　　　　　　天氣狀況：晴	
橋梁名稱：九如陸橋	橋梁位置：高雄市九如三路上
橋梁性質：□河川橋　　　　□高架橋　　　■跨越橋（跨越縱貫鐵路）□人行陸橋	
橋梁總長：486M	橋梁淨寬：19.4M
車道數：2 線快車道　線慢車道　2 線混合車道	平均每日車流量　　平均每日重車流量：
道路等級：主幹道	路道樁號：OK÷843～1K÷329
設計單位：磊磊工程顧問公司	施工單位：勵成工程有限公司
主管機關：高雄市政府工務局養護工程處	設計規範：不詳
設計活載重：不詳	設計地震力：水平地震係數=0.1G
竣工日期：民國 65 年 11 月	最高洪水位：

貳、橋梁結構資料

A、橋面版構件

■A.C 面層　□R.C 面層　■緣石　■人行道　□中央分隔島　□胸牆　■欄杆
■排水設施　其他＿＿＿＿＿＿＿＿＿＿＿＿＿＿＿＿＿＿＿＿＿＿＿

B、上部結構

結構型式：■簡支＿8 跨＿　■連續 5@3 跨　□懸臂＿＿＿＿　□桁架＿＿＿＿
　　　　　□吊橋＿＿＿＿　□拱橋＿＿＿＿　□斜張橋＿＿＿＿　□其他＿＿＿＿＿＿

結構配置：3@16M+3@16M+5@30M+26M+40M+30M+3@16M+3@16M+3@16M

主梁型式：■I 型梁＿預鑄預力凝土梁＿　□T 型梁＿＿＿＿＿＿＿＿＿＿＿＿＿＿
　　　　　□U 型梁＿＿＿＿＿＿＿＿　□箱型梁＿＿＿＿＿＿＿＿＿＿＿＿＿＿
　　　　　■其他＿＿＿＿＿＿＿＿＿＿

橫梁型式：□I 型梁＿＿＿＿＿＿＿＿　□箱型梁＿＿＿＿＿＿＿＿＿＿＿＿＿＿
　　　　　□其他＿＿＿＿＿＿＿＿＿＿

縱梁型式：□I 型梁＿＿＿＿＿＿＿＿　□其他　＿＿＿＿＿＿＿＿＿＿＿＿＿＿

橫隔梁型式：40M 預力梁橫隔梁為 30CM*110CM 及 30CM*130CM 混凝土版，30M 預力梁橫隔梁為 30CM*120CM 及 30CM*140CM 混凝土版，26M 預力梁橫隔梁為 30CM*120CM 及 30CM*140CM 混凝土版

C、橋墩

橋墩型式：□壁式　□懸臂式　■框架式（雙柱式）　□椿排架式　□其他＿＿＿＿

橋墩材質：■混凝土　　　　　□鋼結構　　　　　□其他＿＿＿＿＿＿＿

橋墩尺寸：P1、2、4、5、15、16、18、19、21、22 為 120CM Φ 墩柱，P614 為 180CM Φ 墩柱

帽梁尺寸：P1、2、4、5 為 1 4 0CM(W)*1700CM(L)*100～140CM(H)：P15、16、18、19、21、22 為 140CM(W)*1700CM(L)*120～160CM(H)*2000CM(L)*120～160CM(H)：P6、14、200CM(W)*1960CM(L)*120～160CM(H)：P7、8、9、10、11、12、13 為 200CM(W)*1960CM(L)*1～180CM(H)

表 10-1　九如陸橋橋梁資料表（續）

D、基礎及土壤（橋墩部分）

地盤種類：□第一類地盤（堅實地盤）　□第二類地類（普通地盤）
　　　　　■第三類地盤（軟弱地盤）

基礎型式：□直接基礎　　■樁基礎　　□沉箱基礎　　□其他＿＿＿＿＿

基礎材質及尺寸：<u>材質為鋼筋混凝土，一墩柱基礎尺寸 P1、2、4、5、18、19、21、</u>
　　　　　　　<u>22 為 360CM(L)*360CM(W)*120～160CM(H)，配有 4 支 90CMΦ</u>
　　　　　　　<u>*36M 長場鑄基樁：P3、20 為 360CM(W)*560CM(L)*120～</u>
　　　　　　　<u>160CM(H)，配有 6 支 90CMΦ*36M 長場鑄基樁：P6 為</u>
　　　　　　　<u>360CM(W)*540CM(L)*140～180CM(H)，配有 6 支 90Φ*36M 長場</u>
　　　　　　　<u>鑄基樁；P7、8、9、10、11、12、13、14 為 360CM(W)*720CM(L)*140</u>
　　　　　　　<u>～180CM(H)配有 8 支 90CMΦ*33M(P13，14 為 36M)長場鑄基樁；</u>
　　　　　　　<u>P15、16 為 360CM(W)*540CM(L)*120～160CM(H)配有 6 支 90CM</u>
　　　　　　　<u>Φ*360M 長場鑄基樁；P17 為 360CM(W)*720CM(L)*120～</u>
　　　　　　　<u>160CM(H)，配有 8 支 90CMΦ*30 長場鑄基樁</u>

基礎周圍土壤：□沖刷　■侵蝕（P8、9、10）　□沉積　□採砂　□保護設施
　　　　　　　□其他＿＿＿＿＿＿

E、橋台

地盤種類：□第一類地盤（堅實地盤）　□第二類地盤（普通地盤）
　　　　　■第三類地盤（軟弱地盤）

橋台型式：□重力式　■懸臂式　□扶壁式　□剛構式　□樁排架式　□其他＿＿＿

基礎型式：□直接基礎　　■樁基礎　　□沉箱基礎　　□其他＿＿＿

橋台基礎材質及尺寸：<u>A1&A2 橋台基礎為鋼筋混凝土造，每座由兩塊 3.6M（長）*5.8M</u>
　　　　　　　　　<u>（寬）*1.4M（高）樁帽支撐，A1 橋台有 6 支 90CMΦ*20M 長場鑄混凝</u>
　　　　　　　　　<u>土基樁，A2 橋台有 6 支 90CMΦ*16M 長場鑄混凝土基樁</u>

橋台周圍土壤：□沖刷　□侵蝕　□沉積　□採砂　□保護設施　□其他＿＿＿＿

F、支承型式

□鋼製支承　　□鑄鋼支承　　□搖滾支承　　□滑鈑式支承　　□盤式支承

□彈性支承　　■合成橡膠支承　　□其他＿＿＿＿＿＿＿＿＿＿＿＿＿

G、伸縮縫

■鋸齒形伸縮縫（車道部分）　■角鋼伸縮縫（人行道部分）　□無伸縮縫裝置

□其他＿＿＿＿＿＿＿＿＿＿＿＿＿＿＿＿＿＿

H、其他附屬設施

□標誌　■標線　□標誌架　■照明設施　■管線　□隔音牆　□維修走道　□其他

表 10-2　混凝土鑽心試體抗壓強度謪驗結果

試體編號	取樣位置	試體尺寸(cm)		總荷重 (kg)	抗壓試驗結果 (kg/cm²)	原設計強度 (kg/cm²)
		平均長度	平均直徑			
CJB-C1	DECK-2L 北側慢車道	8.09	8.09	25070	488	210
CJB-C2	DECK-5 南側紅磚人行道	8.10	8.09	23580	459	210
CJB-C3	DECK-9 北紅磚人行道	8.11	8.09	20140	392	210
CJB-C4	DECK-12 南側紅磚人行道	8.11	8.09	20910	407	210
CJB-C5	PIER-6 帽梁	12.00	8.09	14130	275	210
CJB-C6	PIER-3 帽梁	12.00	8.09	30260	589	280
CJB-C7	PIER-8 帽梁	8.11	8.09	23170	451	210
CJB-C8	PIER-20 帽梁	8.12	8.09	17880	348	280

註：表中抗壓強度及總荷重己依 ASTM C42 規定經強度更正因數折減所得之結果。

表 10-3　混凝土中性化檢測結果

試體編號	取樣位置	中性化深度 (CM)	設計採用之保護層厚度 (CM)	備註
CJB-C1	DECK-2 北側慢車道	0.3	3.0	
CJB-C2	DECK-5 南側紅磚人行道	0.2	3.0	
CJB-C3	DECK-9 北側紅磚人行道	0.2	3.0	
CJB-C4	DECK-12 南側紅磚人行道	0.2	3.0	
CJB-C5	PIER-6 帽梁	2.5	10.0	
CJB-C6	PIER-3 帽梁	0.2	10.0	
CJB-C7	PIER-8 帽梁	1.0	10.5	
CJB-C7	PIER-8 帽梁	1.2	10.0	

表 10-4　混凝土氯離子含量檢測結果

試體編號	取樣位置	氯離子含量 （單位：重量百分比）	水溶性氯離子含量 (KG/M³)
CJB-C1	DECK-2 北側慢車道	3.2×10^{-2}	0.77
CJB-C2	DECK-5 南側紅磚人行道	2.4×10^{-2}	0.58
CJB-C3	DECK-9 北側紅磚人行道	2.6×10^{-2}	0.62
CJB-C4	DECK-12 南側紅磚人行道	1.3×10^{-2}	0.31
CJB-C5	PIER-6 帽梁	9.1×10^{-2}	2.18
CJB-C6	PIER-3 帽梁	1.9×10^{-2}	0.46
CJB-C7	PIER-8 帽梁	5.3×10^{-2}	0.13
CJB-C8	PIER-20 帽梁	2.4×10^{-2}	0.58
CJB-C9	PIER-7 帽梁	2.1×10^{-2}	0.50
CJB-C10	PIER-14 帽梁	4.3×10^{-2}	1.03
CJB-C11	PIER-15 帽梁	7.5×10^{-2}	1.80
CJB-C12	A2 橋台	4.0×10^{-2}	0.96

註：混凝土單位重以 2400kg/m³ 計算

表 10-5　CNS 3090 對於混凝土中最大水溶性氯離子含量之規定

結構型式	混凝土中最大水溶性氯離子含量 （依水溶法）(KG/M³)
預力混凝土	0.15
鋼筋混凝土 （所處環境須作耐久性考慮者）*	0.3
鋼筋混凝土（一般）	0.6

表 10-6　鋼筋腐蝕檢測結果

檢測位置	編號	測得之鋼筋腐蝕電位差(V)	腐蝕情況
DECK-1 底版	CJB-R1	−0.04～−0.098	無腐蝕現象
DECK-2 底版	CJB-R2	−0.027～−0.045	無腐蝕現象
DECK-3 G10	CJB-R3	−0.004～−0.157	無腐蝕現象
DECK-4 G9	CJB-R4	−0.011～−0.182	無腐蝕現象
DECK-12 底版	CJB-R5	−0.028～−0.158	無腐蝕現象
A2 橋台	CJB-R6	−0.193～−0.332	可能有無腐蝕

表 10-7　ASTM C876 對鋼筋腐蝕判定準則

Half-Cell 讀置，CSE(V)	判定準側
CSE>−0.2v	90％以上的機率無腐蝕情況
−0.35v≦CSE≦−0.2v	腐蝕情況不確定(uncertain)
CSE<−0.35v	90％以上的機率有腐蝕情況

表 10-8　混凝土超音波量測結果

量測位置	編號	超音波速度 (m/sec)	推做單壓強度 (kg/cm²)	原設計強度 (kg/cm²)
DECK-2 底版	CJB-S1	2668	291	210
DECK-2 底版	CJB-S2	2924	316	210
DECK-2 底版	CJB-S3	2646	289	210
DECK-2 底版	CJB-S4	2641	288	210
DECK-2 底版	CJB-S5	2762	300	210
DECK-3 G3	CJB-S6	3876	435	350
DECK-3 G5	CJB-S7	3497	383	350
DECK-3 G9	CJB-S8	3401	371	350
DECK-3 G6	CJB-S9	3106	337	350
DECK-3 G6	CJB-S9	3106	337	350
DECK-3 G8	CJB-S10	3546	389	350
DECK-3 G8	CJB-S10	3546	389	350
DECK-3 G9～G10 間隔梁	CJB-S11	3065	332	210
DECK-4 G1	CJB-S12	3503	384	350
DECK-4 G3	CJB-S13	3906	439	350
DECK-4 G3	CJB-S13	3906	439	350
DECK-4 G5	CJB-S14	3145	341	350
DECK-4 G8	CJB-S15	3472	380	350
DECK-4 G6～G7 間隔梁	CJB-S16	2410	267	210
DECK-12 底版	CJB-S17	2119	242	210
DECK-12 底版	CJB-S18	2681	292	210
DECK-12 底版	CJB-S19	2257	254	210
DECK-12 底版	CJB-S20	2597	284	210
DECK-12 底版	CJB-S21	2625	287	210
PIER-3 帽梁（東側）	CJB-S22	3155	342	280
PIER-3 帽梁（西側）	CJB-S23	2820	306	280
PIER-4 帽梁（東側）	CJB-S24	3058	331	280
PIER-4 帽梁（西側）	CJB-S25	2920	316	280

表 10-9　橋墩健全度判釋結果

測點編號	方向	顯著週期(sec)	全振幅(μm)	健全度
CJB-V1	Z	0.23	5.52	健全
	L	0.23	25.76	
	T	0.15	9.64	
CJB-V2	Z	0.13	5.46	橫全基礎弱化
	L	0.18	7.44	基礎支持力不均等
	T	0.71	8.22	
CJB-V3	Z	0.20	5.76	健全
	L	0.23	18.52	
	T	0.23	16.24	
CJB-V4	Z	0.30	7.04	健全
	L	0.30	18.96	
	T	0.34	14.74	
CJB-5	Z	0.37	8.72	垂向基礎弱化
	L	0.30	28.28	基礎支持力不均等
	T	0.29	12.72	

備註：Z：垂向、L：軸向、T：橫向

表 10-10　九如陸橋修復補強經費估算表

項次	項目	單位	數量	單價	複價	備註
壹						
（一）	裂縫修復	M	198.82	1,550	308,171	
（二）	網狀細小裂縫修復	M	374.15	950	335,443	
（三）	混凝土剝離修復	M²	124.31	2,900	360,499	
（四）	混凝土剝離及鋼筋外露修復	M²	637.15	3,100	1,975,165	
（五）	混凝土蜂窩修復	M²	1.51	2,900	4,379	
（六）	表面白華具有裂縫修復	M²	95.4	1,200	114,480	
（七）	伸縮縫混凝土飾面修復	M	2	10,200	20,400	
（八）	伸縮縫橡膠填縫料修復	M	2	750	1,500	
（九）	胸牆欄杆新作	M	1256	2,960	3,717,760	
（十）	原有欄杆拆除及運棄	式	1	230,648	230,648	
（十一）	緣石修復	M	71.4	352	25,133	
（十二）	路面排水修復	式	1	211,900	211,900	
（十三）	人行道伸縮縫混凝土飾修復	M	57.5	178	10,235	

表 10-10 九如陸橋修復補強經費估算表（續）

項次	項目	單位	數量	單價	複價	備註
（十四）	中空版梁結構補強 (A1～P6,P14～A2)	M²	2225.88	6,700	14,913,396	
（十五）	中空梁滲水修復 （含 AC 刨除復原、防水劑塗布）	M²	4800	472	2,265,600	
（十六）	假設工程	式	1	485,200	485,200	
（十七）	工程試驗及照片費	式	1	40,000	40,000	
（十八）	承包商利管費(10%)	式	1	2,503,991	2,503,991	
（十九）	工程保險費(6‰)	式	1	165,263	165,263	
	小計				27,709,162	
貳						
（一）	營業稅(5%)	式	1	1,385,458	1,385,458	
	總計				29,094,620	

表 10-11 綜合評估表

檢查結構物分類	分類整體判定	說明
橋面版構件	C	緣石多處破損，RC 欄杆繫欄混凝土剝落，鋼筋。鏽蝕嚴重，P20～P21 間繫欄撞斷。
上部結構（混凝土）	D	橋版多處混凝土剝落、鋼筋外露生鏽、A1～P1 間中空版梁有中空及主筋鏽蝕、版梁另有多處裂隙、白華現象、隔梁有鋼筋外露生鏽、混凝土剝落。
橋墩（混凝土）	C	帽梁多處裂隙，P12 帽梁底有較大面積蜂窩、伸縮縫漏水造成帽梁多處潮濕，生青苔，支承間有積土。
基礎及土壤	N	基礎埋入土中及水中，無法經由目視判斷。
橋台及引道	C	A2 橋台東側鋼筋外露生鏽，東、西引道 0.2mm 裂隙，西引道南側伸縮縫混凝土飾面破裂、剝落。
支承	B	P14、P15 支承有一處損傷，P9、P11 防止落橋止震塊一處破裂。
伸縮縫	C	原鋸齒形伸縮縫已改成 EPOXY 砂漿飾面加填縫材，多處有破洞現象，人行道角鋼伸縮縫多處損壞。
其他附屬設施	C	排水設施多已堵塞，落水管多已損壞。

A：損壞輕微，需作重點檢查。　　　　　　　B：有損傷，需進行監視。

C：損傷顯著，變形持續進行，必須加以修補。　D：損傷顯著，必須緊急修補。

N：無此項目或無法判斷結構物損傷情形。　　　O.K.：上述以外之場合。

⑨ 目視檢測照片

圖 10-3　九如陸橋左側照片

圖 10-4　九如陸橋右側照片

圖 10-5　九如橋前視照片

圖 10-6　九如橋後視照片

圖 10-7　橋面版磨耗層剝離坑洞

圖 10-8　人行道混凝土剝落及裂縫

圖 10-9　人行道混凝土坑

圖 10-10　橋面版伸縮縫

圖 10-11　橋梁中央跨距之預鑄梁

圖 10-12　帽梁混凝土

圖 10-13　墩柱混凝土滲水、白華

圖 10-14　橋墩滲水

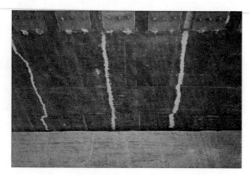

圖 10-15　橋面版底部混凝土裂縫用環氧
　　　　　樹酯補強

圖 10-16　側牆混凝土剝落及裂縫

圖 10-17　鋼筋探測器

圖 10-18　鑽孔情形

圖 10-19　鋼版螺栓孔製作

圖 10-20　鋼版與螺拴組合

圖 10-21　補強部位漆成綠色

10-2　自立陸橋

● 基本資料

1. 橋梁位置

　　自立陸橋位於高雄市自立一路上，跨越縱貫線鐵路，連接九如三路與建國三路。其位置圖如圖 10-22。現況如圖 10-27 至圖 10-32 所示。自立陸橋於民國 66 年 4 月完工，臺鐵鐵路地下化後於 110 年拆除。

2. 結構型式

　　結構型式為簡支梁 20 跨，跨越鐵路段長度為 30.5 公尺，其餘邊跨跨徑為 12 公尺，總長為 258.5 公尺，橋面寬 12 公尺，設置 2 線快車道，2 線慢車道。平面及立面圖如圖 10-23 所示。上部結構主跨為由 10 根簡支 I 型預力梁所組成，邊跨為由 7 根簡支 I 型預力梁所組成，如圖 10-24 所示；下部結構橋墩為雙柱式加帽梁之框架式鋼筋混凝土構架，基礎型式為鋼筋混凝土場鑄樁，如圖 10-25 所示；橋台為鋼筋混凝土懸臂式橋台，基礎型式為鋼筋混凝土場鑄樁，如圖 10-26 所示。其他相關橋梁資料如表 10-12 所示。

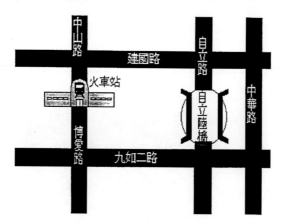

圖 10-22　自立陸橋位置圖

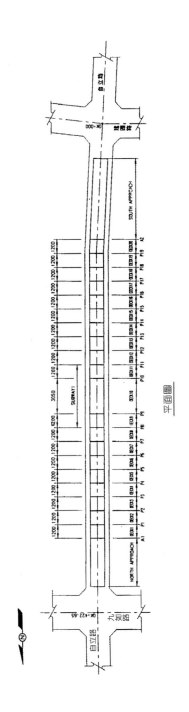

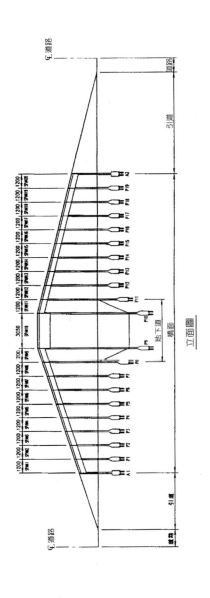

圖 10-23 自立陸橋平立面圖

圖 10-24　預力梁編號索引圖

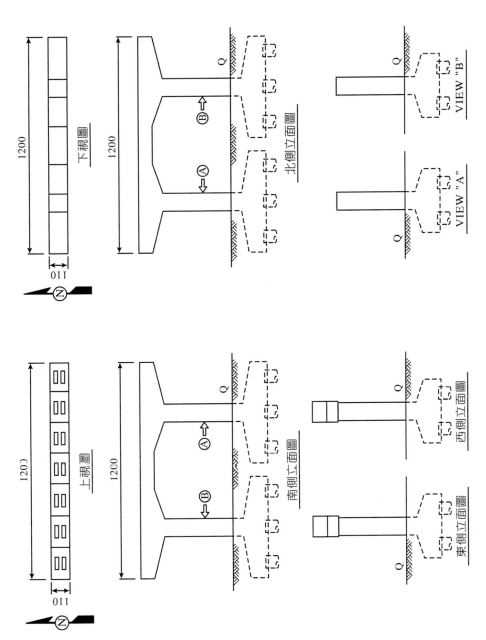

圖 10-25　雙柱式加帽梁之框架式鋼筋混凝土構架橋墩構造圖

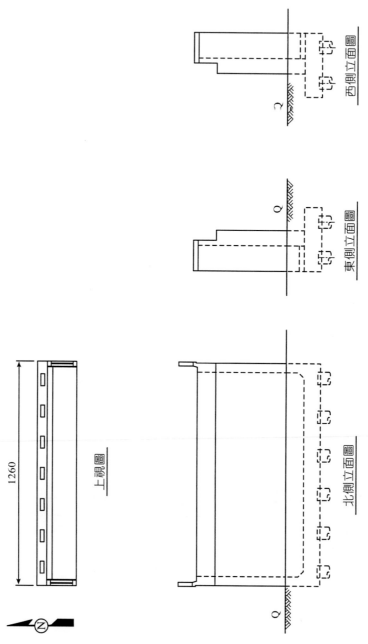

圖 10-26 鋼筋混凝土懸臂式橋台構造圖

表 10-12　自立陸橋基本資料表

橋梁名稱：自立陸橋	位置：高雄市自立一路（位於建國三路與九如三路間）
性質：☐河川橋　　☐高架橋　　■跨越橋（跨越縱貫鐵路）☐人行陸橋	
橋梁總長：258.5M 人行地下道總長 58.4M	橋梁淨寬：12.0M 人行地下道淨寬 4.4M
車道數：2 線快車道 2 線慢車道	平均每日車流量：
道路等級：主幹道	路線樁號：0+100.25~0+358.75
設計單位：臺灣省公共工程局	施工單位：石興營造有限公司；新臺灣基礎工程（股）公司（基樁部分）
主管機關：高雄市政府工務局養護工程處	設計規範：不詳
設計活載重：不詳	設計地震力：不詳
竣工日期：民國 66 年 4 月	最高洪水位：

A、橋面版結構
■A.C 面層　☐RC 底（面）層　☐緣石　☐人行道　☐伸縮縫　☐隔音牆　■欄杆
■排水設施　☐其他＿＿＿＿＿＿＿＿＿＿＿＿＿＿＿＿＿＿＿＿＿＿＿＿＿
B、上部結構
結構型式：■簡支 20 跨 ☐連續　☐懸臂　☐桁架　☐吊橋　☐拱橋
　　　　　☐斜張橋　☐其他＿＿＿＿＿＿＿＿＿＿＿＿＿＿＿＿＿＿＿＿
結構配置：　9@12.0M+30.5M+10@12.0M
主梁型式：■I 型梁 預鑄預力混凝土梁 ☐T 型梁
　　　　　☐箱型梁　　　　　　　☐其他
橫梁型式：☐I 型梁　　　　　　　☐箱型梁
　　　　　☐其他
橫隔梁型式：12M 預力梁隔梁為 20CM*129CM 混凝土版，30.5M 預力梁間隔梁為
　　　　　　20CM*70CM 混凝土版，端隔梁為 30CM*70CM 混凝土版
C、橋墩
橋墩型式：☐壁式　　☐多柱式　■框架式（雙柱式）☐樁排架式　☐其他＿＿＿
橋墩材質：■混凝土　　　☐鋼結構　　　☐其他＿＿＿＿＿＿＿＿＿＿＿＿＿＿
橋墩尺寸：每一墩柱尺寸，P1~P8 及 P11~P19 為 100CM*100CM；P9、P10 為
　　　　　120CM*150CM
帽梁尺寸：P1~P8 及 P11~P19 為 110CM(L)*1200CM(W)*80~140CM(H)；P9、P10
　　　　　為 150CM(L)*1200CM(W)*120~160CM(H)
D、基礎及橋台
基礎型式：☐一般基礎　　■樁基礎　　☐沉箱基礎　　☐其他＿＿＿＿＿＿＿
基礎土壤狀況：☐沖刷 ☐侵蝕 ☐沉積 ☐採砂 ☐保護措施 ☐其他＿＿＿＿
橋台型式：☐重力式 ■懸臂式 ☐扶壁式 ☐剛構式 ☐樁排架式 ☐其他＿
橋台周圍土壤：☐沖刷 ☐侵蝕 ☐沉積 ☐採砂 ☐保護措施 ☐其他＿＿＿＿
橋墩基樁狀況：☐沖刷 ☐侵蝕 ☐沉積 ☐採砂 ☐保護措施 ☐其他＿＿＿＿
河川水流狀況：☐水位升高☐水位降低☐河道變更☐河道正常☐其他＿＿＿＿

表 10-12　自立陸橋基本資料表（續）

E、支承型式

☐鋼製支承　■鑄鋼支承（12M 預力梁）　☐滾支承　☐滑鈑式支承　☐盤式支承

☐彈性支承　■合成橡膠支承（30.5M 預力梁）　　☐其他＿＿＿＿＿＿＿＿＿

G、伸縮縫

☐鋸齒形伸縮縫（車道部分）　　☐角鋼伸縮縫（人行道部分）　　☐Epoxy 伸縮縫

☐無伸縮縫裝置　■其他 紫銅片柏油砂＿＿＿＿＿

F、附屬設施

☐標誌 ■標線 ☐標誌架 ■照明設施 ☐管線 ☐隔音牆　☐維修走道

☐分隔島☐緣石 ■欄杆 ☐其他＿＿＿＿＿

圖 10-27　自立陸橋（九如三路引道）　圖 10-28　自立陸橋（建國三路引道）

圖 10-29　自立陸橋（九如三路端左側）　圖 10-30　自立陸橋主跨（跨越縱貫鐵路）

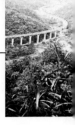

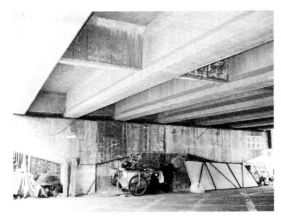

圖 10-31　自立陸橋邊跨（上、下部結構）

圖 10-32　自立陸橋竣工日期

檢測工作範圍及內容

1. 檢測工作範圍

　　橋梁結構安全檢測與評估之工作範圍包括主橋、引道及其附屬設施。工作項目包含資料蒐集分析與研判、橋體各構件現況評估、細部結構現狀評估、橋體非破壞性檢測評估、承載能力之分析等。目的為確認橋梁各構件之損壞狀況，判定發生原因，有助於進一步瞭解橋梁目前之狀況、結構安全性，以作為爾後施行限重、限速、維修補強或規劃監測系統等措施之依據。

2. 檢測工作內容

　　橋梁結構非破壞性檢測與結構安全評估流程如圖 10-33 所示，主要工作內容項目如下：(1)橋梁相關資料蒐集分析與研判。(2)目視檢測，橋梁結構體各構件現況評估。(3)反彈錘試驗、混凝土鑽心取樣抗壓強度試驗。(4)混凝土氯離子檢測。(5)混凝土中性化檢測。(6)混凝土裂縫及孔隙檢測。(7)鋼筋透地雷達非破壞性檢測。(8)橋梁結構安全評估。(9)分析維修補強方法。(10)監測系統與橋梁維修補強建議。

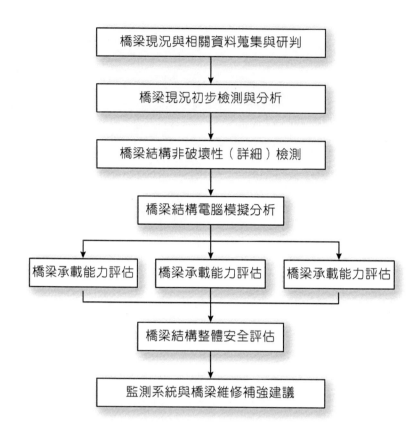

圖 10-33　橋梁結構非破壞性檢測與結構安全評估流程圖

3. 橋梁目視檢測設備

　　橋梁檢測可分為平時檢查、定期檢查及臨時檢查三大類。檢查人員應視檢查類別與檢查業務內容，攜帶適當設備器具，如表 10-13 所示。除表 10-13 所述各檢查類別所攜帶工具外，在各項檢查業務出發前，應檢核及攜帶交通安全管制用之臨時器材。

表 10-13　橋梁目視檢測設備與器具

檢測內容	平時檢查	定期檢查	臨時檢查
檢測設備	工程帽、數位照相機、望遠鏡、放大鏡、卷尺、試驗錘(Test Hammer)、錘球、標竿、白（黑）板、粉筆、手電筒等。	數位照相機、衛星定位儀(GPS)、望遠鏡、放大鏡、卷尺、試驗錘(Test Hammer)、錘球、水準器(Leveling)、標竿、白（黑）板、粉筆、鐵絲刷(Wire Brusher)、比例尺、繩梯、手電筒等。	依據臨時通報實施檢查時，除應具備前述定期檢查所需攜帶器具外，應視情形酌加其他檢驗量測之儀器以備應用，同時可利用數位攝影機或照相機拍攝作成記錄後，多次放映詳細觀察。

4. 橋梁目視檢測作業方法

　　橋梁結構目視檢測實施方法，首先應蒐集資料並設計橋梁基本檢測表。然後依據橋梁檢測表，實施現場橋梁結構目視檢測工作，再將檢測資料整理、分類及分析評估，並將檢測結果分類為良好、尚可、不良與危險四類，以供使用養護單位作為進一步評估分析及維修之參考依據。橋梁結構目視檢測作業流程如圖 10-34 所示。

　　瞭解橋梁檢測流程與方法後，可使橋梁檢測人員有所依循，不致遺漏檢測項目。但亦必須注意，因橋梁結構種類繁多外形變化也多，故負責檢測之人員應因地制宜，視實際需要加以修正。

　　由於目視檢查對結構物未具任何破壞作用，為最簡化之非破壞性檢測。為建立系統化之檢查架構，避免遺漏任何之檢查項目，將橋梁結構物分為：橋面版構件、上部結構、橋墩、基礎及土壤、橋台及引道、支承、伸縮縫、其他附屬設施等八大類，其下又各分為數個檢查對象，如表 10-14 所示。檢測過程中視需要於重要部位、破裂部位、缺陷或異常現象部位拍攝照片，作為研判之參考，以建立橋梁現況之基本管理資料，最後依權重分配得到橋梁的綜合評估。

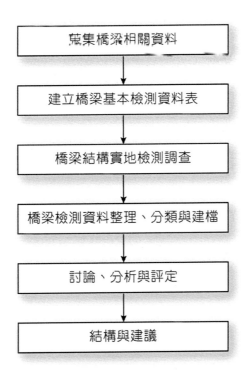

圖 10-34　目視檢測作業程序圖

表 10-14 橋梁結構物分類及檢查對象表

檢查結構分類	檢查對象
A.橋面版構件	1.磨耗層　2.緣石　3.欄杆　4.中央分隔島　5.胸牆　6.人行道 7.橋面沉陷
B.上部結構	1.橋面版結構　2.主構件　3.副構件
C.橋墩	1.帽梁　2.墩柱
D.基礎及土壤	1.基礎　2.河道沖刷、侵蝕、沉積　3.地形斜坡　4.土壤液化 5.保護設施
E.橋台及引道	1.橋台　2.背牆　3.翼牆　4.引道　5.保護設施
F.支承	1.支承及其週邊　2.阻尼裝置　3.防止落橋措施
G.伸縮縫	1.伸縮縫裝置
H.其他附屬設施	1.標誌、標線　2.標誌架及照明設施　3.隔音牆　4.維修走道 5.排水設施　6.其他設施

5. 反彈錘試驗

　　反彈錘為目前工程單使用率最高的非破壞檢測儀器，雖然其精確度不佳，但具有價格低廉和操作簡易之優點，如圖 10-35 所示。

圖 10-35 反彈錘（含磨平石及外攜套筒）

　　藉由反彈數與混凝土強度之關係曲線，即可藉反彈數推算混凝土之強度，如圖 10-36 所示。若與其他文獻上的關係曲線相比較，可以發現反彈數的關係曲線具有區域性。這主要原因在於各國施工習慣不同，相同強度但配比各異，以及材料有區域性差異，因此在使用上必須特別注意。

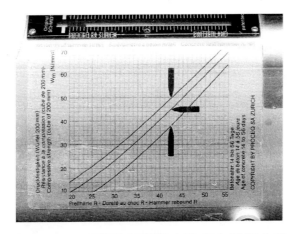

圖 10-36　反彈數與混凝土強度之關係曲線

三 檢測結果評估

1. 目視檢測結果分析

　　依據蒐集到的橋梁設計圖說資料，繪製檢測平、立面等詳圖，至現場以目視方式檢查橋梁各部構造，並詳加記錄，如表 10-15 至表 10-20，其缺陷與損害情形如下：

　　本橋於邊跨橋面版底下被民眾占用（五金行），因此上部結構僅能以未遮蔽部分檢視。

(1) 主梁

　　由外觀目視可及範圍檢測結果，預力梁並無明顯之損傷情形。

(2) 隔梁

　　隔梁缺陷位置大部分位於外側且以蜂窩現象為主，部分為保護層不足、鋼筋外露生鏽現象。

(3) 橋面版

① Deck - 1 有蜂窩現象。

② Deck - 7、14、15 橋面版外側伸縮縫處有雜樹生長（圖 10-42）。

③ 部分橋面版外側有混凝土剝落現象。（圖 10-41）

(4) 橋墩

① P3 橋墩帽梁南側有混凝土剝落現象。

② P4 橋墩帽梁西側有面積 20cm×40cm 蜂窩。

③ P9 墩柱有混凝土剝落現象。

④ P10 墩柱東側及兩柱內側產生大面積骨材析離及蜂窩現象。

⑤ P11 墩柱南、北側各有蜂窩現象。

　(5) 橋台

　　　A2 橋台與南引道交接處產生剪力裂縫（圖 10-46）。

2. 重要附屬設施檢測

　(1) 伸縮縫

　　① 目前橋面伸縮縫全部已被 AC 面層覆蓋。

　(2) 欄杆、護欄

　　① Deck－2 東側欄杆柱一處下部破損（圖 10-39）。

　　② Deck－10 東側欄杆柱二處破損。

　　③ Deck－15、16 東側欄杆柱各有一處表面粉刷層破損。

　(3) 引道護坡及護欄

　　① 北段引道西側橋頭柱沿路燈座處破裂，東側欄杆柱二處破損。

　　② 南段引道東側近 A2 橋台處，欄杆柱受撞斷裂而傾斜，另有三處欄杆柱上部破損，西側亦有三處欄杆柱上部破損。

　　③ 南段引道近 A2 橋台翼牆處有 0.3cm 寬之裂隙及大面積蜂窩現象。

　　④ A2 橋台翼牆與護坡交接處有混凝土剝落，表面錯開約 3cm 現象（圖 10-48）。

　(4) 隔音牆

　　　目前隔音牆已全部拆除

　(5) 排水設施

　　　橋面版兩側洩水孔大部分被 AC 覆蓋或雜物阻塞。

表 10-15　橋梁橋面版目視檢測檢查表

檢查種類：☐日常檢查　　　☐定期檢查　　　■臨時檢查
檢查人員：＿＿＿＿＿＿＿　檢查日期：＿＿＿＿＿＿　天氣狀況：晴＿＿
橋梁名稱：自立陸橋＿＿＿＿＿　橋梁位置：高雄市自立一路＿＿＿＿
分類判定：☐A　　■B　　☐C　　☐D　　☐E　　☐F
照片編號：3-8、3-9、3-10、3-11
說明：磨耗層表面有些許裂紋，另有多處欄柱混凝土剝落受損。

檢查項目	判　定	說　明	照片編號
1. 磨耗層	☐A ■B ☐C ☐D ☐E ☐F		
① 裂縫、車轍、表面凹凸	☐A ■B ☐C ☐D ☐E ☐F	磨耗層表面有些許裂紋	3-8
② 剝離、坑洞	☐A ■B ☐C ☐D ☐E ☐F		3-9
③ 其他損壞	☐A ☐B ☐C ☐D ■E ☐F	無此項目	

表 10-15　橋梁橋面版目視檢測檢查表（續）

檢查項目	判　定	説　明	照片編號
2. 緣石	□A ■B □C □D □E □F		
① 混凝土裂縫	■A □B □C □D □E □F		
② 混凝土剝落	■A □B □C □D □E □F		
③ 其他損壞	□A ■B □C □D □E □F	P12~P13　欄杆下緣石受撞破損	
3. 人行道	□A □B □C □D ■E □F	無此項目	
① 混凝土裂縫	□A □B □C □D □E □F		
② 混凝土剝落	□A □B □C □D □E □F		
③ 鋼構件鏽蝕	□A □B □C □D □E □F		
④ 鋼筋外露、鏽蝕	□A □B □C □D □E □F		
⑤ 其他損壞	□A □B □C □D □E □F		
4. 中央分隔島	□A □B □C □D ■E □F	無此項目	
① 混凝土裂縫	□A □B □C □D □E □F		
② 混凝土剝落	□A □B □C □D □E □F		
③ 混凝土蜂窩	□A □B □C □D □E □F		
④ 鋼筋鏽蝕	□A □B □C □D □E □F		
⑤ 其他損壞	□A □B □C □D □E □F		
5. 胸牆	□A □B □C □D ■E □F	無此項目	
① 混凝土裂縫	□A □B □C □D □E □F		
② 混凝土剝落	□A □B □C □D □E □F		
③ 混凝土蜂窩	□A □B □C □D □E □F		
④ 鋼筋鏽蝕	□A □B □C □D □E □F		
⑤ 其他損壞	□A □B □C □D □E □F		
6. 欄杆	□A ■B □C □D □E □F		
① 構件損壞	□A ■B □C □D □E □F	多處欄杆柱破損	3-10
② 銲接處裂縫	□A □B □C □D ■E □F	無此項目	
③ 鋁製欄杆脱落	□A □B □C □D ■E □F	無此項目	
④ 生鏽及腐蝕	□A □B □C □D □E ■F	無此項目	
⑤ 異常聲音	□A □B □C □D □E ■F		
⑥ 其他損壞	■A □B □C □D □E □F	南引道欄杆柱受撞後修復完成	3-11
7. 橋面狀況	■A □B □C □D □E □F		
① 橋面平整度	■A □B □C □D □E □F		
② 其他損壞	□A □B □C □D ■E □F	無此項目	

A：狀況良好。B：損傷輕微，僅需部分修補。C：損傷顯著，須加以修補與檢核。
D：損傷嚴重，必須緊急修補與監測。E：無法判斷結構物損傷情形。F：上述以外之情形。

表 10-16　橋梁上部結構（RC 結構）目視檢測檢查表

検査種類：❑日常檢查　　　❑定期檢查　　　■臨時檢查
檢查人員：_____　　檢查日期：<u>92.3.28</u>　天氣狀況：<u>晴</u>
橋梁名稱：<u>自立陸橋</u>　　　　　橋梁位置：<u>高雄市自立一路</u>
分類判定：❑A　　■B　　　❑C　　　❑D　　　❑E　　　❑F
照片編號：3-12、3-13、3-14、3-15
說明：橋面版外側混凝土剝落，橋面版伸縮縫處植物生，SPAN11 橫梁底部混凝土蜂窩現象。

檢查項目	判　　定	說　　明	照片編號
1. 橋面版結構	❑A ■B ❑C ❑D ❑E ❑F		
① 混凝土裂縫	❑A ■B ❑C ❑D ❑E ❑F		
② 混凝土剝落	❑A ■B ❑C ❑D ❑E ❑F	橋面版外側混凝土剝落	3-12
③ 混凝土蜂窩	❑A ■B ❑C ❑D ❑E ❑F		
④ 鋼筋鏽蝕	❑A ■B ❑C ❑D ❑E ❑F		
⑤ 滲水白華析晶	❑A ❑B ❑C ❑D ❑E ■F		
⑥ 其他損壞	❑A ■B ❑C ❑D ❑E ❑F	橋面版伸縮縫處植物生長	3-13
2. 主（副）構件	❑A ■B ❑C ❑D ❑E ❑F		
① 裂縫損壞	❑A ❑B ❑C ❑D ❑E ■F		
② 蜂窩空洞	❑A ■B ❑C ❑D ❑E ❑F	SPAN11 橫梁底部混凝土蜂窩現象	3-14
③ 生鏽及腐蝕	❑A ■B ❑C ❑D ❑E ❑F		
④ 滲水或白華	❑A ❑B ❑C ❑D ❑E ■F		
⑤ 異常聲音振動	❑A ❑B ❑C ❑D ■E ❑F	無法判斷	
⑥ 其他損壞	■A ❑B ❑C ❑D ❑E ❑F	橫梁底部混凝土蜂窩修補	3-15

A：狀況良好。B：損傷輕微，僅需部分修補。C：損傷顯著，須加以修補與檢核。
D：損傷嚴重，必須緊急修補與監測。E：無法判斷結構物損傷情形。F：上述以外之情形。

表 10-17 橋梁橋墩目視檢測檢查表

檢查種類：☐日常檢查　　☐定期檢查　　■臨時檢查
檢查人員：＿＿＿＿＿＿＿　檢查日期：＿＿＿＿＿　天氣狀況：晴＿＿
橋梁名稱：自立陸橋＿＿＿＿＿　橋梁位置：高雄市自立一路＿＿＿＿＿
分類判定：☐A　　☐B　　■C　　☐D　　☐E　　☐F
照片編號：3-16
說明：P9 墩柱有混凝土剝落，P10、P11 墩柱有大面積蜂窩現象。

檢查項目	判　定	說　明	照片編號
1. 帽梁	☐A ■B ☐C ☐D ☐E ☐F		
① 混凝土裂縫	■A ☐B ☐C ☐D ☐E ☐F		
② 混凝土剝落	■A ☐B ☐C ☐D ☐E ☐F		
③ 混凝土蜂窩	☐A ■B ☐C ☐D ☐E ☐F	P4 局部有蜂窩	
④ 鋼筋鏽蝕	■A ☐B ☐C ☐D ☐E ☐F		
⑤ 滲水、白華	■A ☐B ☐C ☐D ☐E ☐F		
⑥ 其他損壞	☐A ☐B ☐C ☐D ☐E ■F		
2. 墩柱	☐A ☐B ■C ☐D ☐E ☐F		
① 混凝土裂縫	■A ☐B ☐C ☐D ☐E ☐F		
② 混凝土剝落	☐A ☐B ■C ☐D ☐E ☐F	P9 有剝落現象	3-16
③ 混凝土蜂窩	☐A ☐B ■C ☐D ☐E ☐F	P10、P11 有大面積蜂窩現象	
④ 鋼筋鏽蝕	■A ☐B ☐C ☐D ☐E ☐F		
⑤ 滲水、白華	■A ☐B ☐C ☐D ☐E ☐F		
⑥ 墩柱變形傾斜	■A ☐B ☐C ☐D ☐E ☐F		
⑦ 其他損壞	☐A ☐B ☐C ☐D ■E ☐F	無此項目	

A：狀況良好。B：損傷輕微，僅需部分修補。C：損傷顯著，須加以修補與檢核。
D：損傷嚴重，必須緊急修補與監測。E：無法判斷結構物損傷情形。F：上述以外之情形。

表 10-18　橋梁橋台與引道目視檢測檢查表

檢查種類：❑日常檢查　　　❑定期檢查　　　■臨時檢查
檢查人員：趙衛君　劉同賢　　檢查日期：＿＿＿＿＿　天氣狀況：晴＿＿
橋梁名稱：自立陸橋＿＿＿＿＿＿　　橋梁位置：高雄市自立一路＿＿＿＿
分類判定：❑A　　　❑B　　　■C　　　❑D　　　❑E　　　❑F
照片編號：3-17、3-18、3-19、3-20
說明：A2 橋台、翼牆混凝土產生裂縫、剝落及蜂窩現象，南引道擋土牆與 A2 翼牆錯
　　　開 3 ㎝。

檢查項目	判　定	說　明	照片編號
1. 橋台、翼牆	❑A ❑B ■C ❑D ❑E ❑F		
① 橋台傾斜、變形、位移	■A ❑B ❑C ❑D ❑E ❑F		
② 混凝土裂縫	❑A ❑B ■C ❑D ❑E ❑F	A2 橋台、翼牆	3-17 3-18
③ 混凝土剝落	❑A ❑B ■C ❑D ❑E ❑F	A2 橋台與南引道交接處	3-17
④ 混凝土蜂窩	❑A ■B ❑C ❑D ❑E ❑F	A2 橋台	
⑤ 鋼筋、鏽蝕	■A ❑B ❑C ❑D ❑E ❑F		
⑥ 滲水、白華	■A ❑B ❑C ❑D ❑E ❑F		
⑦ 其他損壞	❑A ❑B ❑C ❑D ■E ❑F	無此項目	
2. 引道	❑A ■B ❑C ❑D ❑E ❑F		
① 引道平整度	■A ❑B ❑C ❑D ❑E ❑F		
② 車轍	■A ❑B ❑C ❑D ❑E ❑F		
③ 引道傾斜、位移	❑A ❑B ■C ❑D ❑E ❑F	南引道擋土牆與 A2 翼牆錯開 3 ㎝	3-19
④ 其他損壞	❑A ■B ❑C ❑D ❑E ❑F	北引道擋土牆間漏砂	3-20

A：狀況良好。　　B：損傷輕微，僅需部分修補。　　C：損傷顯著，須加以修補與檢核。
D：損傷嚴重，必須緊急修補與監測。　E：無法判斷結構物損傷情形。F：上述以外之情形。

表 10-19　橋梁伸縮縫目視檢測檢查表

檢查種類：☐日常檢查　　　☐定期檢查　　　■臨時檢查
檢查人員：<u>趙衛君　劉同賢</u>　　檢查日期：<u>92.3.28</u>　天氣狀況：<u>晴</u>
橋梁名稱：<u>自立陸橋</u>　　　　　橋梁位置：<u>高雄市自立一路</u>
分類判定：☐A　　■B　　　☐C　　　☐D　　　☐E　　☐F
照片編號：3-21
說明：伸縮縫全面性 AC 面層覆蓋，部分伸縮縫有產生些許高低差現象。

檢查項目	判　　定	說　　明	照片編號
1. 伸縮縫裝置	☐A ■B ☐C ☐D ☐E ☐F		
① 伸縮縫劣化、破裂	☐A ☐B ☐C ☐D ■E ☐F	全面性 AC 面層覆蓋，無法判斷	
② 襯墊片或端部補強構件之損壞	☐A ☐B ☐C ☐D ■E ☐F	全面性 AC 面層覆蓋，無法判斷	
③ 高低差	☐A ■B ☐C ☐D ☐E ☐F	部分伸縮縫有產生些許高低差現象	3-21
④ 異常聲音	☐A ☐B ☐C ☐D ☐E ■F		
⑤ 伸縮縫間雜物堆積	■A ☐B ☐C ☐D ☐E ☐F		
⑥ 其他損壞	☐A ☐B ☐C ☐D ■E ☐F	無此項目	

A：狀況良好。B：損傷輕微，僅需部分修補。C：損傷顯著，須加以修補與檢核。
D：損傷嚴重，必須緊急修補與監測。E：無法判斷結構物損傷情形。F：上述以外之情形。

橋梁安全檢測 Safety Inspection of Bridge

<center>表 10-20　橋梁附屬設施目視檢測檢查表</center>

檢查種類：☐日常檢查　　☐定期檢查　　■臨時檢查
檢查人員：　　　　　　　　檢查日期：　　　　　天氣狀況：晴
橋梁名稱：自立陸橋　　　　　橋梁位置：高雄市自立一路
分類判定：☐A　　☐B　　■C　　☐D　　☐E　　☐F
照片編號：3-22、3-23、3-24
說明：北引道橋名柱上路燈座處混凝土開裂，隔音牆已拆除，排水設施有堵塞，邊跨橋面版下方被民眾占用。

檢查項目	判定	說明	照片編號
1. 標誌、標線	■A ☐B ☐C ☐D ☐E ☐F		
① 標誌（線）不清晰	■A ☐B ☐C ☐D ☐E ☐F		
2. 標誌架及照明設施	☐A ☐B ■C ☐D ☐E ☐F		
① 構件損壞	■A ☐B ☐C ☐D ☐E ☐F		
② 其他損壞	☐A ☐B ■C ☐D ☐E ☐F	北引道橋名柱路燈座開裂	
3. 隔音牆及防落裝置	☐A ☐B ☐C ☐D ■E ☐F	隔音牆已拆除	
① 防落裝置損壞	☐A ☐B ☐C ☐D ☐E ☐F		
② 構件損壞	☐A ☐B ☐C ☐D ☐E ☐F		
③ 螺栓損害、缺少或鬆動	☐A ☐B ☐C ☐D ☐E ☐F		
④ 基座或錨碇部位損壞	☐A ☐B ☐C ☐D ☐E ☐F		
⑤ 隔音牆損壞	☐A ☐B ☐C ☐D ☐E ☐F		
⑥ 其他損壞	☐A ☐B ☐C ☐D ☐E ☐F		
4. 維修走道	☐A ☐B ☐C ☐D ■E ☐F	無此項目	
① 構件損壞	☐A ☐B ☐C ☐D ☐E ☐F		
② 螺栓、螺帽損傷、欠缺、鬆助	☐A ☐B ☐C ☐D ☐E ☐F		
③ 混凝土裂縫	☐A ☐B ☐C ☐D ☐E ☐F		
④ 異常聲音	☐A ☐B ☐C ☐D ☐E ☐F		
⑤ 其他損壞	☐A ☐B ☐C ☐D ☐E ☐F		
5. 排水設施	☐A ☐B ■C ☐D ☐E ☐F		
① 排水設施阻塞	☐A ☐B ■C ☐D ☐E ☐F		3-22
② 排水設施脫落損壞	☐A ☐B ■C ☐D ☐E ☐F		
③ 其他損壞	☐A ☐B ☐C ☐D ■E ☐F		
6. 其他設施	☐A ☐B ■C ☐D ☐E ☐F	人行地下道	3-23
① 構件損傷、失去功能	☐A ☐B ■C ☐D ☐E ☐F	部分磁磚拱起、裂隙	
② 其他損壞	☐A ☐B ☐C ☐D ☐E ■F	邊跨橋面版下方被民眾占用	3-24

A：狀況良好。B：損傷輕微，僅需部分修補。C：損傷顯著，須加以修補與檢核。
D：損傷嚴重，必須緊急修補與監測。E：無法判斷結構物損傷情形。F：上述以外之情形。

圖 10-37　磨耗層表面裂紋

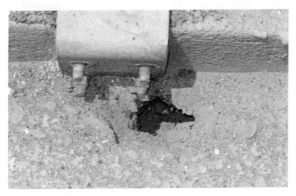

圖 10-38　磨耗層表面坑洞

圖 10-39　欄杆柱破損

圖 10-40　南引道欄杆柱受撞後修復完成

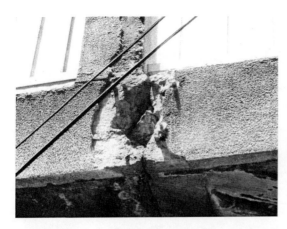

圖 10-41　橋面版外側混凝土剝落

圖 10-42　橋面版底部伸縮縫處植物生長

圖 10-43　SPAN11 橫梁底部混凝土蜂窩
　　　　　現象

圖 10-44　橫梁底部混凝土蜂窩修補

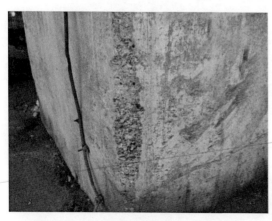

圖 10-45　P9 橋墩柱混凝土剝落

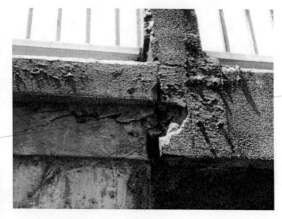

圖 10-46　A2 橋台與南引道交接處剪力裂縫

圖 10-47　A2 翼牆裂縫修補完成

圖 10-48　南引道擋土牆與 A2 翼牆錯開 3 cm

圖 10-49　北引道擋土牆間漏砂

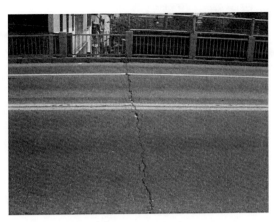

圖 10-50　DECK9、10 橋面版間伸縮縫產生高低差現象

圖 10-51　排水孔堵塞

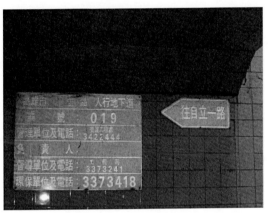

圖 10-52　自立陸橋人行地行道

圖 10-53　邊跨橋面版下方被占用

3. 反彈錘試驗結果分析

　　依據目視檢測之結果，選定橋梁的四個主要構件作進一步的詳細檢測，包括：帽梁(P19)、墩柱(P10)、主梁(SPAN1-G1)、翼牆（A1 東側）等，檢測位置如圖 10-54 至 10-57 所示。並將各檢測點撞擊所產生之反彈數詳加記錄，如表 10-21 至表 10-24，檢測位置之表面混凝土強度預估如下：

(1) P19 帽梁：R_{ave} = 36.75，f'c 預估 = 35 N/mm^2 = 357 kg/cm^2

(2) P10 墩柱：R_{ave} = 33.92，f'c 預估 = 30 N/mm^2 = 306 kg/cm^2

(3) SPAN1-G1 主梁：R_{ave} = 48.75，f'c 預估 = 50.5 N/mm^2 = 515 kg/cm^2

(4) A1 東側翼牆：R_{ave} = 33.75，f'c 預估 = 29.5 N/mm^2 = 301 kg/cm^2

表 10-21　P19 帽梁之反彈數

	←西			東→
↑	40	33	42	37
上	33	36	39	41
下	37	36	31	36
↓	平均值 R_{ave} = 36.75			

註：撞擊方向為水平撞擊

表 10-22　P10 墩柱之反彈數

	←西			東→
↑	37	31	39	35
上	31	35	33	31
下	33	40	33	29
↓	平均值 R_{ave} = 33.92			

註：撞擊方向為水平撞擊

表 10-23　SPAN1-G1 主梁之反彈數

	←東			西→
↑	49	48	45	52
北	49	49	49	48
南	50	50	51	45
↓	平均值 R_{ave} = 48.75			

註：撞擊方向為向上撞擊

表 10-24　A1 東側翼牆之反彈數

	←南			北→
↑	37	35	33	40
上 下	33	34	30	31
↓	34	32	31	35
	平均值 R_{ave} = 33.75			

註：撞擊方向為水平撞擊

圖 10-54　P19 帽梁反彈錘檢測

圖 10-55　P10 墩柱反彈錘檢測

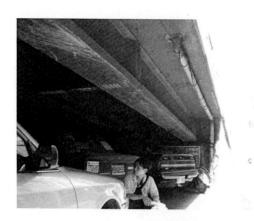
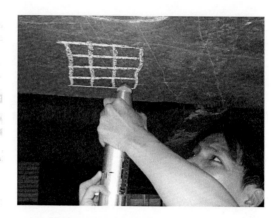

圖 10-56　SPAN1-G1 主梁反彈錘檢測

圖 10-57　A1 東側翼牆反彈錘檢測

4. 現況評估

依據現場目視檢測及反彈錘檢測結果，以檢測評估標準對橋梁各部位進行狀況評估，其綜合評估結果及反強錘檢測結果如表 10-25 與 10-26 所示。

橋梁之上部結構預力梁無明顯損傷情形，橋況尚佳。隔梁缺陷大部分為蜂窩、保護層不足、鋼筋外露鏽蝕等現象。橋面版部分有蜂窩及 0.1 至 0.2 ㎜寬之裂隙等缺陷現象，損傷情形不甚嚴重，對耐久性影響不大。附屬設施損傷則較明顯，其中包括橋面伸縮縫被 AC 覆蓋，欄杆被撞斷或粉刷層剝落，所幸大部分欄杆皆已修復，及橋面洩水孔被 AC 覆蓋或雜物阻塞，排水管部分破損斷裂等現象，這些缺陷雖不致影響橋梁結構安全，但對耐久性則有不良的影響，應及早予以修復。已拆除之隔音牆，應及早將其重新施作，以免影響附近居民的安寧。

　　而經由混凝土反彈錘試驗結果，可發現各主要構件混凝土強度皆滿足設計要求（鋼筋混凝土 f'c = 210kg/cm², 預力混凝土 f'c = 350kg/cm²），橋梁仍具安全性。綜合上述結果研判，橋梁於目前載重下為安全範圍內。建議本橋須作持續性的定期檢測工作，以確保橋梁的安全性及增加其耐久性。

表 10-25　橋梁綜合評估表

檢查種類：□日常檢查　　　□定期檢查　　　■臨時檢查		
檢查人員：＿＿＿＿＿＿＿　　檢查日期：＿＿＿＿＿　天氣狀況：晴＿＿		
橋梁名稱：自立陸橋＿＿＿＿＿　　橋梁位置：高雄市自立一路＿＿＿＿		
整體分類判定：□A　　□B　　■C　　□D　　□E　　□F		
檢查結構物分類	分類整體判定	說　明
1.橋面版	B	磨耗層表面有些許裂紋，另有多處欄柱混凝土剝落受損。
2.上部結構（RC 結構）	B	橋面版外側混凝土剝落，橋面版伸縮縫處植物生長，SPAN11 橫梁底部混凝土有蜂窩現象。
3.橋墩	C	P9 墩柱有混凝土剝落，P10、P11 墩柱有大面積蜂窩現象。
4.橋台及引道	C	A2 橋台、翼牆混凝土產生裂縫、剝落及蜂窩現象，南引道擋土牆與 A2 翼牆錯開 3 cm。
5.伸縮縫	B	伸縮縫全面性 AC 面層覆蓋，部分伸縮縫有產生些許高低差現象。
6.支承	E	無特殊設備，無法對支承進行檢測。
7.基礎及土壤	E	基礎埋入土中，無法經由目視判定。
8.其他附屬設施	C	北引道橋名柱上路燈座處混凝土開裂，隔音牆已拆除，排水設施有堵塞，邊跨橋面版下方被民眾占用。

A：狀況良好。B：損傷輕微，僅需部分修補。C：損傷顯著，須加以修補與檢核。
D：損傷嚴重，必須緊急修補與監測。E：無法判斷結構物損傷情形。F：上述以外之情形。

表 10-26　反彈錘試驗結果

試驗位置	反彈數平均值 R_ave	預估混凝土強度 (kgf/cm²)	設計混凝土強度 (kgf/cm²)
P19 帽梁	36.75	357	210
P10 墩柱	33.92	306	210
SPAN1-G1 主梁	48.75	515	350
A1 東側翼牆	33.75	301	210

註：鋼筋混凝土 f'c 設計 = 210kg/cm²（一般構件）
　　預力混凝土 f'c 設計 = 350kg/cm²（預力梁）

5. 承載力分析評估

承載力分析評估依"Manual for Maintenance and Inspection of Bridge"(AASHTO, 1983)撓曲模式分析所得結果，實用評估係數(Operating Rating Factor)分別為 16.7（30.5M 預力梁）、1.57（12M 預力梁），登錄評估係數(Inventory Rating Factor)分別為 1.01（30.5M 預力梁）、0.94（12M 預力梁）；依"Guide Specifications for Strength Evaluation of Existing Steel & Concrete Bridges"(AASHTO, 1989)撓曲模式分析所得結果評估係數分別為 1.28（30.5M 預力梁）、1.26（12M 預力梁），剪力模式分析所得結果評估係數為 1.50（30.5M 預力梁）、1.06（12M 預力梁）。所有評估係數除跨度 12M 預力梁以"Manual for Maintenance and Inspection of Bridges" 進行彎矩強度評估，登錄評估值咯小於 1.0 外，其餘皆大於 1，顯示目前本橋預力梁足以承受 HS20-44 載重。

6. 耐震能力分析評估

進行橋梁的耐震能力評估時，軸向和橫向的振動單元，原則上均須分別加以評估，但本橋橋墩為雙柱式構架，橋墩橫向之靜不定度比軸向高，一般而言，此種情形橫向振動單元之耐震能力會較軸向高，因此除軸向振動單元耐震能力不足外，不進行橫向振動單元耐震力之評估。本橋依交通部新頒的『公路橋梁耐震設計規範』（民國 84 年）及研擬的『電信與運輸系統之耐震安全評估與補強初步準則』分析評估結果，本橋橋墩沿軸向振動單元依構桿強度、韌性所推估之耐震能力為 0.47g 大於至少應有之耐震能力 0.153g。現有軸向振動單元之支承長度 75cm 大於應有之支承長度 68.33cm，本橋支承長度符合最新耐震規範。依落橋破壞模式分析結果落橋時之崩塌地表加速度為 0.99g 大於至少應有之耐震能力 0.153g，故本橋依落橋破壞模式所推估之耐震能力足夠。

㈣ 維修補強計劃

橋梁竣工營運後，若能適當的養護維修，可增加使用年限並確保行車安全。而橋梁受到損壞、重車需通行或耐震能力不足時，則需進行臨時性或永久性的補強。橋梁維修著重於維持橋梁之原有服務、品質，橋梁補強則主要為提升其結構承載能力及耐震能力。

1. 橋梁維修工作內容

橋梁平時養護維修工作內容：

(1) 保持構造物表面的清潔完整，防止混凝土表面的風化，即時修理裂縫、風化或鋼筋混凝土病變部分。

(2) 保持排水設備的良好狀態，去除排水管中堵塞的泥土，防止混凝土砌縫砂漿漏水，並修理其侵蝕部分。

(3) 定期檢查各部分是否出現問題，當圬工上出現裂縫、小洞、剝落、缺角、鋼筋外露等局部缺陷或表面損傷時，必須即時修理。

(4) 確保伸縮縫裝置能夠自由活動，清除影響支座活動的障礙物，可避免地震時損壞。

2. 橋梁定期檢查

橋梁結構物應定期檢查，確定其損壞的程度，並評估其實際承載能力與耐震能力。當橋梁結構產生異常或損壞時，應分析其產生的原因，判斷該損壞對結構使用性或安全性的影響，判斷維修補強的必要性，最後並應依經濟效益，對修理補強方法進行比較選擇。

當發現橋梁出現異常現象時必須即早維修；若損壞嚴重則必須在調查原橋的損壞程度、歷史狀況、現場實際條件、特點，現在及將來交通運輸對橋梁寬度、設計荷重的要求，公路發展規劃等資料後，對舊橋維修補強方案與部分或全部改建的方案進行經濟比較，經由成本－效益分析，才可選擇最優方案，以決策定案。

3. 超重車輛管理

超重車輛不得隨意經過現有橋梁，必須經過橋梁主管單位的許可，以避免損壞橋梁，因此超重車輛通行的管理也是橋梁養護維修的一項不可缺少的工作。

4. 橋梁管理系統

基於維修補強需要，應建立橋梁管理系統，檢測後建檔保存橋梁檔案資料，內容包括：工程地質和水文勘探資料，橋梁設計圖，設計變更圖說以及其它有關設計資料；橋梁施工的檢查記錄，原材料、半成品和成品的出廠合格證和試驗、檢測報告，工程設計圖說和其他有關施工文件；橋梁開始使用階段的重要檢查和檢定記錄，大修和補強施工圖，以及施工記錄等。

🔟 橋梁之維修補強建議

依前述分析評估結果,自立陸橋之維修補強建議如下:

1. 混凝土保護層不足、剝落、蜂窩、鋼筋外露鏽蝕等現象,應盡速修復,修復時應先進行除鏽防蝕工作。

2. 混凝土裂縫的修補方法可採用環氧樹脂裂縫注入法,如圖 10-58 所示。

3. 橋面洩水孔及排水管之缺陷亦應盡速修復。

4. 橋面伸縮縫建議改採用角鋼伸縮縫。

5. 橋下被占用隔間牆應與橋柱分開,避免造成短柱作用影響橋梁耐震能力。

6. 維修補強處理後應追蹤維修補強效果,並定期維修檢測。

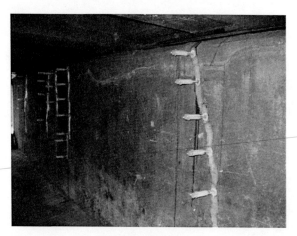

圖 10-58 以環氧樹脂裂縫注入法修補裂縫

1. 沈永年，橋梁安全檢測，高雄科技大學講義教材，2022。

2. 徐耀賜，公路橋梁之養護與維修，大學圖書供應社，1996。

3. 李有豐、林安彥，橋梁檢測評估與補強，全華科技圖書公司，2000。

4. 莊秋明，臺灣混凝土橋梁等結構物腐蝕之危機與其防蝕技術之探討，防蝕工程，第九卷第四期，1995。

5. 陳清泉，公路橋梁檢測評估，財團法人臺灣營建研究中心，1996。

6. 莊秋明，鋼筋混凝土橋梁結構現況評估，橋梁與公路舖面混凝土結構非破壞檢測技術研習會論文集， pp.209-225，1995。

7. 中華民國非破壞檢測協會，第一屆(1999)公共工程非破壞檢測技術研討會論文集，1999。

8. Pettersson B. and B. Axen, Thermography -Testing of the Insulation and Airtightness of Building, Swedish Council for Building Research, 1980。

9. 沈永年，林信政，橋梁目視檢測評估簡介，橋梁檢測評估補強研討會論文集，pp.C1-C29，2000。

10. 沈永年、趙衛君，紅外線熱影像分析在混凝土非破壞檢測上之應用，第二屆舖面工程師生研究成果聯合發表會論文集，第 145 至 154 頁，2000。

11. 沈永年、林信政，高雄市橋梁結構腐蝕調查研究(一)，國立高雄科學技術學院＃6352 委託建教研究案，1988。

12. 國立中央大學土木系橋梁工程研究中心，臺灣地區橋梁普查暨目視安全檢測作業徵選須知、契約範本，2000。

13. 財團法人中華建築中心主編，震後受損鋼筋混凝土建築物緊急修復及補強技術手冊，科技圖書，2000。

14. 王仲宇，橋梁結構之檢測、監測與評定作業，橋梁工程研習會(四)- 橋梁管理、檢測與監測，台北，2001。

15. 中國土木水利工程學會，混凝土工程委員會，既有混凝土結構物維修及補強技術手冊(土木 405-94)，2005。

16. 中國土木水利工程學會，混凝土工程委員會，混凝土施工規範與解說(土木402-94)，2006。

17. 交通部，公路橋梁設計規範，2020 年。

18. 交通部，公路橋梁耐震設計規範，2019 年。

19. AASHTO, AASHTO Standard Specifications for Highway Bridges, 2002。

 New Wun Ching Developmental Publishing Co., Ltd.

New Age · New Choice · The Best Selected Educational Publications — NEW WCDP

新文京開發出版股份有限公司

NEW
WCDP

新世紀・新視野・新文京 ─ 精選教科書・考試用書・專業參考書